張龍文 著

中華書史概述

中華書局印行

中華書史概述序

書法為我中華特有之藝術，觀所書而能知其人之性格，由學業之有無，而可見其書之雅俗，猶其淺焉者也。古謂張旭喜怒憂樂有動於心，必於草書奮發之，觀於天地事物之變態亦一寓於書，故稱為草聖。書之為藝通乎造化，於此可見一概矣。

張君龍文以古今論書者夥，而無有系統書史之紀述，爰就古今書體及書家，撮叙事實，列舉作品，成「中華書史概述」一書。際茲文化復興，為保存國粹，便學者之研究，斯編洵可謂有價值之作。

孔子曰：「游於藝」，人生須有立德立功之志願，亦應有藝術之修養，乃可陶冶情性，以收育樂之效。張君嫻武略，為國榦楨，而以餘力研求書法，斐然見諸述作，以立己而達人。總統嘗言：書法為美術之一，並云：「我們不能以個人修養為止境，必須把美育普及於一般國民」，張君之用心，洵能於訓詞有合，於其書之刊行，樂為序其端。

中華民國五十六年十二月郭寄嶠序

自　序

學書法者，不明書史，猶如學兵法者而不明戰史也。現值文化復興運動之時，書為六藝之一，尤為我國獨尊之美術，歷代書家，攻研嬗衍，乃見篆、隸、草、眞、行各體之成就。故必探源辨流，然後使毫運墨方有所本。；所謂「晉人尚韻，唐人尚法，宋人尚意，元人尚態」之說，亦必研究書史，然後可明其所以然也。

古今論書者夥矣，或評碑，或評人，或論體勢風格，惜乎論及書史者，究亦語焉未詳。

本編按我國文字之創始，繼就書體之演變，諸如書體之分化與發展以及完成，書體書風之變革，古法與新風之興衰，以及帖派與碑派之交流等，皆依時代先後次第叙述。每章之前先作概論，再略述各大書家之生平、源流、作品與當時所有名迹，附錄古今評論，俾讀者一目瞭然。碑帖圖片，附印以供參照。

本編篇幅有限，所介紹之各代書家與碑帖，僅舉其犖犖大者，我國著述中對書家之稱謂，或具姓名，或以字、號、官職，或以出生地、守邑稱人，常使初學者莫辨所指。今特羅列書人姓名及習見稱謂，製表附諸篇後，以便查考。

又我國歷朝廟號起訖，校合西曆紀元，亦製附簡表，俾供檢對。

本編並承郭委員長寄嶠先生賜序併此誌謝，此次倉促付印，乖誤在所難免。尚祈高明有以指正。

張　龍　文　識　五十六年八月一日

中華書史概述

張龍文著

目錄

一〇

附圖目錄

附圖目錄

一

四

附圖目錄

七

清人篆刻目錄

中華書史概述

張龍文 著

一、文字之創作與六書

（一） 文字之創作

上古人類，穴居野處，無異禽獸，殆人類由言語抒情而文字記事，於是人類之文明，一日千里，成為萬物之靈。

我國鴻荒初啟，所謂書者，不過任情標號，率意垂形，與畫無殊，非必成字，故自三皇，尚無文字，庖羲八卦，以垂憲象，迄至黃帝，始定文字之制。

孝經援神契云：「黃帝之史倉頡，見鳥獸蹄迒之迹，知分理之可相異也。初造書契（註一），然後約定俗成，漸有渠則，可宣教化，可箸竹帛矣。」

四體書勢記載：「黃帝之史沮誦倉頡，眺彼鳥跡，始作書契，代以結繩，紀綱萬事，垂法立制，帝典用宣，質文著世。」

說文序云：「倉頡之初作書，蓋依類象形，故謂之文；其後形聲相益，即謂之字。文者物象之本，字者言孳乳而寖多也，（註二）箸之竹帛謂之書。」

查黃帝之正確年代不詳，蓋去今已在四千年以上，黃帝以漢族為基礎，在華北發展，征服其他異

族，定立國家，是爲我國有史以來之最初統一者，遂整理以往不完全之文字，代以結繩之制，令史官倉頡等，將不完全之文字加以取捨增補，定出許多文字，致倉頡得以文字創作者之榮譽，傳諸後世。

傳說倉頡作文字時，天雨粟而鬼夜哭，蓋因人類出現地上以來，經悠久歲月，與其他動物在森林曠野中角逐，無他變異，但至文字發明，文字之威力，對於文化之發達，具有非常之力量，人類自言語發達，既已超越其他動物，更加文字在時地相異之人間，仍能互通意志，並能將卓越優秀人物的思想業績，留傳於後世，天與鬼看破人類開始講究智識儲藏之法，預想人類發展無窮之將來，因此天與鬼同聲憂泣彼等以往超人之權威已被侵吞，故而有天雨粟而鬼夜哭之傳說，由此傳說記載，亦可看出我國對於文字是如何的重視。

（二） 六 書

凡世界文字大別爲義字，音字兩種，我國文字是屬於義字部門，古來分析文字之構造及使用，稱之爲六書、六書之名，始於殷末周初，當倉頡造字時，必無此項區別，治文字相當發達廣爲使用之後，學者就既成之文字，研究分類，共分六種，以便於教授說明其如何成立與構造。

六書亦稱六義，即象形、指事、諧聲、會意、轉註、假借是也，（註三）從象形到諧聲，是結構法，轉註、假借屬使用法，今一一分述如下：

一、象 形

後漢許慎說文序中有云，倉頡之初作書，蓋依類象形，則象形實爲書最先之法，（註四）又云：

「畫成其物，隨體詰詘。」

舉例說明如左：

⊙　太陽象其全圓形。

☽　月因闕時多而圓時少，故畫半圓。

≋　水象其波浪起伏之紋。

飛禽則有 ，水族則有 ，無不由肖其形，最奇者同一人字，如

象其長行則作 即 字。

象其小步則作 即 字。

象其正立則作 即大字。

象其側立則作 即人字。

其所差者，不過一畫二畫之微，而或長或短，遂使狀貌肢體儼然如生，隨體詰詘之妙，固有如是者。

二、指　事

古人制字，所以備人事之指撝，天地之間，有物必有事，徒象形而已，猶未爲通於用也，故又制指事，以濟象形之窮。

說文序言：「視而可識，察而見意。」

舉例如左：

上之從一，猶乎天也，下之從一，猶乎地也，至上者莫如天，至下者莫如地。故畫一為天

地，而加「。」於上，以指為上，加「。」於下，此指事之文之最純者，故許氏舉之同

乎上下之例，則有如 𠄟𠄞𣓀 四字，

𠄟字，鳥飛上翔，不下來也，從一猶天，而畫 乄 以象鳥上飛，指其不來之意。

至字，以象鳥向下飛，指其來至之意。

天字，從一𡗞，此籀文大字，大者人，人正立之形，仰而視之，其上之蒼蒼者，非天乎？故

加一於大上，以指其為天。

立字，即古位字，人立必有其地，故加一於大下，以指其為立。

以上四文謂之象形，因有鳥飛人立之象，然不得為象形者，必待加一指之，其義始明也。

指，故又比合其形與事之文，以識其意誼之所指，說文序所謂「比類合誼，以見指撝。」

舉例如左：

三、會　意

古人制字既有象形指事，而復繼之以會意者，蓋人日用云為之事，不盡有物形可象，有實事可

武　　武以定功戢兵，故從止戈。

信　　遣人傳言，故從人言。

以上皆合二體為文，更有合三體為文者，如祭字從肉，從又，從示，言以手持肉祀神，以手持

肉，可以謂之指事，而非從示，則祀神之意不顯示之為祀神，固又不能實指真事也。

又合四體爲文者，如𦬊爲衆草，品爲衆口，屮與口皆象形文，然此二字，其義主於草之衆，口之衆，衆草衆口，不止於四，其以四屮爲𦬊，四口爲品，蓋聊以見其衆多之意而已，所以亦不得爲象形也，大凡象形指事之文多獨體，而會意則多合體，亦偶有獨體而已。

四、諧　聲

諧聲亦稱形聲，蓋文字先有形而後有聲。

說文序言：「以事爲名，取譬相成。」

如江、河、淮、漢、等名，爲古昔所先定制此字者，卽因其名而取譬於聲與義以成之。

舉例如左：

江　取水而加工於旁

河　取水而加可於旁

淮　取水而加隹於旁

漢　取水而加堇於旁

所取之義爲水，所譬之音工、可、隹、堇、是也。

五、轉　注

以求文字運用之廣，以有限文字記無限事物，爲不可能。又有一事卽制一字，則未免太繁，制一字只有一用，亦未免太簡。故又於形、事、意、聲、之外，別制轉注，假借以通其變，轉注者，因其意而輾轉訓釋此字，求之此字最始之意，則無不相因而生，說文序所謂「建類一首，同意相受。」也。

舉例如左：

老、從人毛，匕言鬚髮變白也，人鬚髮變白，則血氣衰弱，此當是老之本義。

考、取老之本義，因鬚髮變白，多爲壽考之人，故取老爲壽考之稱，而衰老之本義反隱於後，又取老爲義，以丂譬其聲，制爲考字。

義，既轉注，則無不知爲壽考之稱，而衰老之本義反隱於後，又取老爲義，以丂譬其聲，制爲考。

故許氏既以考釋老，又以鬚髮變白，明其制字之本義，更於考下注曰老也，使人知考字，實由老字轉注而成，其意之深切著明如此。

六、假　借

假借者，假甲文字而來代表乙聲音，其文字僅止代表聲音而不表示其本有之意義，即假借其聲，而本有之義，不必相因而生，故只可在字音之上求其意義，不能由字形上而求其意義。假借之字以由字音上之聯想爲主，純然作爲音符文字之用。說文序所謂「本無其字，依聲託事。」也。

舉例如左：

令、長、本爲秦、漢官名，（註五）古人不能逆知，後世有此官，而爲制此字，後世既設此官，而即以古所有之令、長、字名之，是謂假借。

（註一）　書契　皇甫謐云：「倉頡造文字，記言行，策藏之，名曰書契。」即以簡單文字，合併兩片木板刻劃於上，以便雙方記憶信約。

（註二）　孳乳寖多　馬宗霍云：「文字衍變，與世推移，書契初興，形必至簡，所謂物象之本也。逮後人文漸進，品物衆而情僞滋，簡將不贍於用，則必增益分析而即於繁，所謂孳乳寖多也。」孳乳寖多就是滋生

漸多的意思，字從子從宀，從子，就是滋生不息的意思。

（註三）此處僅介紹制字本意，以求初學者之易明瞭而已。

（註四）漢書藝文誌云，六書謂象形、象事、象意、象聲、轉注、假借，此其次第於義為順，許氏後說六書次第，又首指事，疑為後人傳錄倒亂。

（註五）漢書百官表，萬戶以上為令，萬戶以下為長，續漢志，每縣邑道大者，置令一人，千石其次置長，四百石小者置長，三百石候國之相秩次亦如之。

二、殷文、周文、秦篆、隸書

我國現存文字，能以明白判別者，最古當為殷代（註一）文字。古來書體分類繁雜，（註二）有分為八體、十體、三十六體，甚而分成百體至一百二十體者，待至後漢許慎說文序出，始將書體簡明歸納，在隸書以上之通常書體可分五種：

一、古文　孔子壁中書，即六經所用之文字。

二、大篆　周宣王令太史作大篆十五篇，此為古代文字由雜亂而歸於統一。

三、籀文　周時史官教學兒童之書，當時改為與古文不同之字體，此時字體由繁冗而趨於簡明。

四、小篆　秦始皇令李斯等整理各國字體，由不規則而形成規則，創為小篆，文字再作第二次之統一。

五、隸書　秦程邈改小篆，趨於簡易，所謂「篆之捷」也。

今依朝代將殷、周、秦各時期（註三）之書體變化與發展，分述如下：

一、殷　文

依材料刻畫，分為兩種：一為金文，一為甲骨文。

（一）金在古代典籍中記載即是銅器，如史記封禪書：「禹收九牧之金，鑄九鼎，象九州」。銅器在銘文中，稱為「吉金」，因古代銅器鼎彝之類，多用於祭祀，祭祀之禮，古稱吉禮，故稱鼎彝一

八

類為吉金。金文是用毛筆書寫而後刻畫者，因從銅器之銘可以認別有運筆之一種法式，此所謂筆法是也，惟殷文使用筆法較周代為差。就殷文之書法，由其書寫態度與其運筆之法，可以推斷殷朝文字，

二、殷文、周文、秦篆、隸書

印銅壽代殷　　文銘與器銅代殷　文金（一圖）

近於以描畫之態度而運筆書寫，此點爲殷朝文字之特色，與後代文字相異也。

(二)甲骨文（圖二）

甲骨文爲書刻於龜甲、獸骨、人頭骨上之文字，甲骨文字多數爲卜辭，一部爲記事，卜辭又名貞卜文字，周禮註說：「貞，問也，國有大疑，問於蓍龜。」設有「貞人」，即當代史官，職司貞卜。甲骨文字與金文之結體相同，惟刻劃之材料不同而已，在甲骨文書寫之形式上，凡記事文字皆下形而左，但貞卜文字則往往左右對貞，正反並書，此無非爲對稱，以表示美觀而已。

據文字學家研究，文字愈古，則距離原始圖畫愈近，殷商時代，已由圖畫而變成符號。符號悉用線條書寫，表現剛健、柔媚等各種不同藝術之美，甲骨文字是以契刀劃刻者，故又名「契文」或「契刻」，在契刻之前，先以筆寫，朱書、墨書均有，其所用之筆及刀均極精緻，單以甲骨書契論，在書法風格上，有肥、有瘦、有方、有圓，或勁峭剛健，具廉頑立懦之精神，或婀娜多姿，富瀟灑飄逸之感覺。

故殷朝文字，風格極美，今舉殷代中興名王武丁時代爲例，當時史臣之書契文字，氣魄宏放，技巧嫻熟，字裏行間充滿藝術自由精神，其風格之美，決非後代所能比擬。

二、周　文

周朝自武王克殷，九傳而至厲王，國內政治紊亂，紀綱廢弛，直至宣王卽位，選任賢能，周室遂告中興。文字之整理，亦爲當務之一。宣王令史籀作大篆，古代文字遂由雜亂而歸於統一，由繁冗而

趨於簡明。平王東遷以後，古文，大篆並行於世，列國遵守宣王所訂標準，未稍變動。

周代書法遺蹟，刻於鐘鼎彝器上者，所謂「鐘鼎款識」（圖三），武王成王盂鼎上字形，仍與殷字

二、殷文、周文、秦篆、隸書

片陶書墨　　　　字文骨甲　文骨甲（二圖）

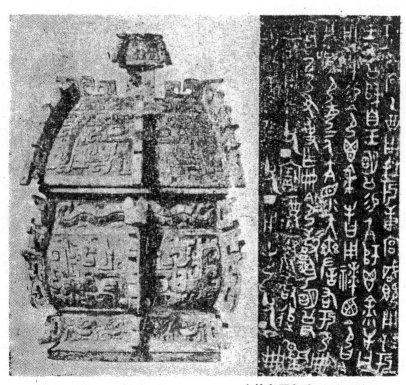

（三圖）周代銅器與銘文

相似，至克鼎毛公鼎則脫盡殷之舊規，一點一畫之間，均看出毛筆運用之妙，至穆王厲王時代，周文字圓熟，如師虎敦、豆伯盤上文字，可爲當代之代表作，由穆王而厲王而宣王，周文發達盡致，已達完成時期，正如六朝發達至今日之楷書，至隋唐完成，完全相似。由此證明穆王以後爲周朝天下圓滿發達時期，從周文之發達痕跡，可以窺其梗概。

除「金文」外，尙有石刻文字，可供吾人欣賞。古人最喜勒石記功，三代石刻文字必多，但石質易腐，不易久存，周代石刻文字之流傳至今者，僅有「石鼓文」（圖四）一種。有關石鼓製作年代考證不一。但就多數學者解釋，認爲是宣王巡狩岐陽時，史籀作頌而勒於十方鼓形石上紀功之作，因文字內容爲歌頌佃獵事蹟，故後世又稱之爲「獵碣」，石鼓共十箇，原石高約三尺，直徑約二尺許，作

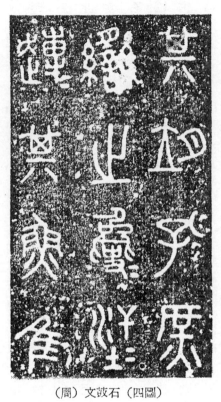

（周）文鼓石（四圖）

圓鼓形，故曰石鼓，十箇石鼓大小略異，文字刻於鼓之四周，原文達七百字以上，屬大篆體。但在唐代已多埋滅。傳至宋代，據宋拓本僅存四百六十五字，其中磨滅不可辨認者過半，今則僅存二百數十字。原石最初沒於陝西鳳翔府天興縣南二十餘里荒山草莽中，至隋唐間始被發現，歷經明清兩代，未有移動。清乾隆五十五年，高宗見石鼓原刻因椎拓毀損，斑剝不堪，恐日久更難辨認，爲立重欄保護，並另選貞石摹勒鼓文，以便後人椎拓，藉使原鼓不受損害。現石鼓文之所以有新舊兩種拓本，原因在此。民國二十六年，我國對日抗戰，石鼓曾隨故宮文物一再播遷西南後方各地，三十六年運囘南京朝天宮故宮文物庫房貯存，今已不知流落何地。綜觀石鼓字體，凝重遒勁，向爲藝林所重視，但自北宋以後，帖學大興，少人臨摹，致爲世人冷落數百年之久，直至清中葉以後，考古尊碑之風氣復盛，石鼓文字更爲書家所推重。如清末之吳大澂，吳昌碩等人所寫石鼓文，其書法之美，足以雄視當代。

三、秦　篆

春秋時代，政治失去統一，各國文字亦漸發生變化，故孔子從政，首謀「正名」，延至戰國，諸侯不遵周制，文字變形日多，甚至七國各異其形，直至秦倂天下，秦始皇令丞相李斯作蒼頡篇，中車府令趙高作爰歷篇，太史令胡毋敬作博學篇，皆取史籀大篆，整理簡化，由不規則書體而變爲規則，創爲小篆，文字始告二次統一。

漢書藝文志不稱「小篆」，卽稱「秦篆」，蓋小篆係對大篆而言，秦篆正如有嚴正公式之楷書，

是爲當代書法官用文字。

秦時書法遺蹟殘存者，有以下數種：

（一）泰山刻石（圖五），此刻石是記念秦始皇二十八年登泰山，立石刻辭，歌頌皇恩。後十年二世皇帝登泰山，追刻於碑後，明代拓本僅存二十八字，原石淸代燬於火，今殘石保存於山麓之岱廟，僅十字可見。

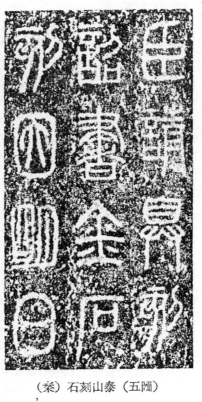

（圖五）泰山刻石（秦）

（二）琅邪山刻石（圖六），爲同年始皇巡行東海沿岸，徙民家三萬戶於琅邪，作臺刻石，歌頌秦德，二世皇帝之追刻亦同泰山之例，此石刻字至今僅存始皇刻之末文二三行，二世追刻全部，原石已毀滅無踪。

（三）其他如嶧山刻石、會稽刻石、碣石刻石、芝罘刻石等，皆同一歌頌秦德所立之石，嶧山刻

二、殷文、周文、秦篆、隸書

一五

石，在後魏大武帝登此山時，惡秦之暴政，使人推倒此碑，然一般好書者，頻往此地拓摹，當地人民怨恨，積薪焚之，碑文因之毀滅。今存者僅宋人徐鉉所臨，會稽刻石亦僅存徐鉉之臨書，碣石刻石已早不傳，芝罘刻石沉於海底，今僅存翻刻十數字耳。

秦篆在刻石以外，尚有銘金，如秦權，秦量（圖七）與瓦當上刻書，亦為嚴正之秦篆，今刻石已盡毀獨刻猶存，以刻石拓本與金刻比較，則金刻瘦硬，而刻石之體婉通，疑斯相篆原有二體，故後世各相祖述，然要以婉通者為正宗也。

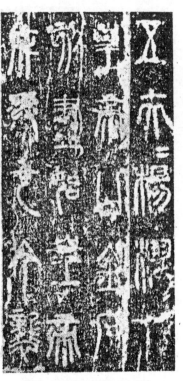

（秦）石刻臺邪瑯（六圖）

四、隸　書

書品云：「隸體秦時隸人程邈所作，始皇見而重之，以奏事繁多，篆字難製，遂作此法，故曰隸

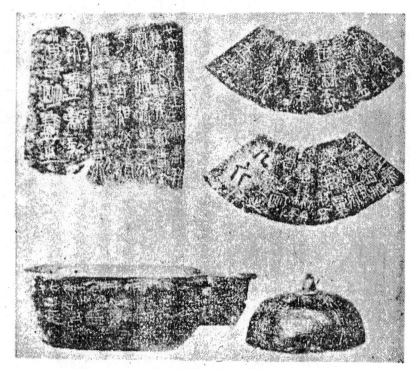

（秦）銘量權案（七圖）

書「今時正書是也。」又書林藻鑑有云「隸書者，起於官獄多事，苟趨省易，施之於徒隸也。」至於

銘金刻石，則仍古文篆隸兼用。」根據日本人中村不折考證：秦制定之篆書，為用於莊嚴之場合，如奏

章、祭祀、歌頌德恩等時使用之，即如當今之楷書也。當急速需要場合記事，施於徒隸或遷奴僕作急

要之事則用隸書。故篆書可為官用文字，而隸書為民間日常所用之文字是也。查隸書遠在周末戰國時

代即為官用文字以外民間通用之文字，文字係慢慢進化而來，至秦代大為發達，再經名人加以修飾，

而已。如四體書勢所云：「或謂程邈作大篆，少者增益，多者損減，方者使員，員者使方，或謂程邈

所定，乃隸書也。」

　以上所述之殷文、周文、秦篆、隸書皆因時代之變遷，書體亦隨之變化演進而發展，即至秦代文

字統一制定，實為文字學上劃一時期，是為後世文字學之龜鑑。

（註一）殷代從盤庚遷殷到帝辛亡國，共二百七十三年，即紀元前一四〇一年至一一二七年。

（註二）書體分類繁雜，有古文、大篆、籀文、小篆、隸書、刻符、蟲書、署書、殳書、蟲書、摹印、左書、繆

篆、鳥蟲書、奇字等，至秦有八體，即大篆、小篆、刻符、蟲書、摹印、署書、殳書、隸書，然以大

篆、小篆、隸書為主，其餘書體等於現代寫招牌的廣告字，印刷裝飾用字，自成一體，便分出幾百種

體，故不足為奇。

（註三）殷、周、秦三時期：

殷──成湯──帝辛，即紀元前約一八〇〇──一一〇〇年。

周──武王──秦始皇，即紀元前一一〇〇──二四六年。

秦──始皇──三世，即紀元前二四六──二〇七年。

三、河南安陽發見之甲骨文字

古代文字之形態，以甲骨文字發現最遲，而甲骨文字亦爲最古之文字，至清光緒二十五年（紀元一八九九年），始在河南省安陽縣之西北五淸里小屯發現，甲骨初得之於地下二十餘尺井中。按安陽縣河之近傍，即爲歷史所傳武乙以後，殷天乙定都於殷（河南府偃師縣），發掘土地爲北緯三十五度幾分，東經百十四度幾分之地點，故認定此爲殷墟（註一）文字。

最初發現者，爲福山之王懿榮，翌年拳匪亂中殉難，光緒二十八年其收藏之甲骨悉歸丹徒劉鶚所有，翌年墨拓數千片影印若干卷，名爲鐵雲藏龜，公諸於世，據鐵雲藏龜所記，發掘之際，甲骨與黃土粘結一團，經數月浸水洗刷，方檢出文理，大者尺餘，小者數分，文字之數，少者一二字，多者數百字不等。自鐵雲藏龜問世以後，一般金石學者均熱心研究。當時翰林院編修進士王懿榮，首先剖斷甲骨文字爲殷代用以卜筮之刻辭，此種判斷，深得學界的公認。以往除金文以外，溯至周秦以上，殆無材料以探究文字之本源，今得此甲骨文字，一般學者均熱心研究，其蒐集研究最成功者爲羅振玉，自光緒三十二年（紀元一九〇六年）蒐集研究，至民國元年十二月（紀元一九一二年）影印殷虛書契（前編）。又在民國三年影印殷虛書契菁華一卷，民國五年再選千餘片完成殷虛書契後編。

其後有彰德長老會牧師 JM MENZUS 得甲骨五萬片，其中摹寫凡二千三百六十九片，並將形狀繪圖，於民國六年（紀元一九一七年）印行殷墟卜辭（The Oracle of the Waste of Ym）。翌年出版歲壽堂所藏殷墟文字，此爲劉鐵雲之舊藏，共六百四十八片，民國十四年王襄印行簠室殷契徵文、

籓室殷契文考釋各十二編，分天象、地望、帝系、人名、歲時、干支、貞類、典禮、征伐、游田、雜事、文字十二類。甲骨文最初着手研究者為孫詒讓，孫氏僅就鐵雲藏龜考究其文字，光緒三十年（紀元一九○四年）著有契文舉例二卷，彼謂龜甲文尤簡省奇詭，間有原始象形字，至其刻畫樸勁，即小如黍米者，亦古雅寬博，猶有尚質之風存在。其次考究最深者為羅振玉，宣統二年（紀元一九一○年）出版殷商貞卜文字考一卷，又至民國三年著有殷墟書契考釋上、中、下三卷，收集判知形、聲、義者約五百字，僅知形與意味而不知聲者約五十字，形聲義皆不知而見於古金文者約二十餘字，分都邑、帝王、人名、地名、文字、卜辭等，凡六萬言。按甲骨文字與施於禮器之金文不同，是以契刀刻出之日用文字，且字畫省略之處甚多，頗難辨認，至羅氏此書出版，越二年，民國五年羅氏復出書釋難，錄千餘字公刊為殷墟書契待問編，其後至民國十二年（紀元一九二三年）羅氏門人商承祚依據羅氏改定稿，再從說文順序排列甲骨文字，著為殷墟文字類編十四卷，此書係依字畫附有通檢（索引），故讀之頗為方便。

其他如王國維亦依據戬壽堂所藏殷墟文字著有考釋。又著有殷卜辭中所見先公先王考、續考、殷商制度論、三代地理小記等，頗多發明。前述之王襄又根據、劉、羅王三家之書並甲骨及拓本，仿吳大澂說文古籀補之例，著成籓室殷契類纂一書。根據以上各家之研究，甲骨文字始得大略讀解，而難以識別者仍然不少，其後郭開貞再根據甲骨文字研究，並將金文合併加以研究，著有中國古代社會研究等書，其中根據文字研究，更闡明當時社會狀態。彼認為古銅器可從各地發見，而今甲骨文也可能從其他地方發現。但至今為止，除在安陽發現而外，尚未見其他地點有所發現。今後如能在研究發

掘之龜甲獸骨所刻之文字以外，再能就其漂流埋沒土中之狀態，加以進一步研究，或收獲當亦不少。

（註一）殷墟——竹書統箋，相州圖經所記，安陽在淇洹二水之間，本殷墟也。羅振玉之五十日夢痕錄有云，出土之地為一大平原，皆種棉麥，東西北三面洹水環流，殷墟是殷人居所之意，亦殷代都城所在地。

四、西域發見之漢晉時代眞蹟

清光緒二十五年（紀元一八九九年）河南安陽發掘甲骨文字，翌年光緒二十六年（紀元一九〇〇年）發掘敦煌漢晉時代眞蹟（圖八）此爲最近六十年間我書史上兩項偉大發現。

所謂敦煌石室，即在敦煌縣南之鳴沙山，其麓三界寺旁有石室千餘，名莫高窟，回壁均刻有佛像，亦稱千佛洞。清光緒二十六年道士在掃除之際，偶然發現有破壁一處，遂進窺內部，乃發現爲一大藏書室，內中貯藏之書甚夥，有上自五代而唐六朝乃至漢代的手寫斷片以及版本、拓本等等，當時正在我漠地探險中之英人斯坦因博士聞此消息，即直趨該地向道士收買，其主要文物，悉被運回英國，今仍珍藏倫敦博物院中。所幸其精巧影印版，一九一三年經法人沙畹博士加以精緻考釋，著有「東土沙磧出土漢文文記」，（Les Documents Chinois decouverts par Aurel Stein dans les sables du Turkestan Oriental. Oxford 1913）此爲研究我國古代文化無上之參考書，惜原物竟被英人盜奪，實感遺憾。

此後一九二〇年德國漢文學家柯拉特氏，依據瑞典地質學家海特在舊羅布泊湖北岸發現之古代樓蘭之跡，並根據當地蒐集之晉代木簡研判，經柯拉特釋讀解說，著有「海特蒐集樓蘭漢文鈔本及其他」（Die Chinesischen Handschriften und sonstigen Kleinfunde S. Hedins in Loulan. Stockholm 1920）一書，發行於世。

日本西本願寺探險隊，亦前後三次進入我國西部，第二次（紀元一九〇二—四年）在和闐附近獲

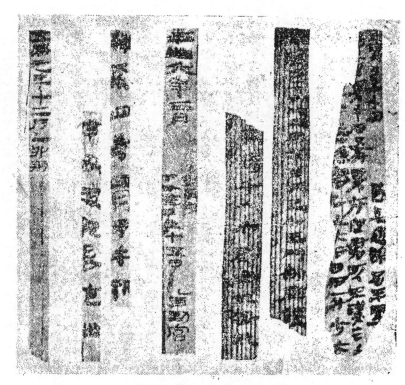

（漢前）簡木年紀漢前（八圖）

得木簡，以後續獲多數繪畫，寫經等等，待回國後，將所蒐集之我國文物，未及附以釋文考證，即於一九一五年印刷「西域考古圖譜」二卷，出版問世。

其他有日人石田幹之助所著之「西域發見之漢晉代木簡」，羽田亨博士之「西域文明史概論」，皆根據西域發見之我古代遺物，概說中亞極東文明史。

民國四年（紀元一九一四年）羅振玉驚異外人所得之漢晉資料，就沙畹博士之「東土沙磧出土漢文文記」圖版復印，著成「流沙墜簡」三卷。但羅氏書內未載有英人斯坦因之木簡全部，為補其遺，於民國二十年（紀元一九三一年）張鳳氏編著「漢晉西陲木簡彙編」二卷，惟印版頗欠明晰。

我國研究漢晉木簡文字，對於史學與文獻學方面貢獻最大者首推王國維，王氏又在其釋文中或論及簡牘之形制，以「考釋」三卷，著有「觀堂集林」，彼以燃犀眼光淵博造詣，在斷簡零墨間尋出古史之新資料，在片言隻句間提示重大之史實，在字行文字間認明貴重之遺文，王氏又在其釋文中或論及簡牘之形制，或提出漢代邊境守備隊之生活研究，凡此等等，對於我文化史政治史上獲益匪淺。

至於根據西域木簡而研究文字的書風、筆法、字形之變遷，書法之沿革等等，書家之間論說頗多，如言前漢隸書即有波磔之說，又漢代已有章草萌芽之說等等，此皆根據西域木簡所書文字而有此論說也。

最近出版之日本書道全集26補遺中記載，共匯於一九五七年開始盜掘古墓，曾在河南信陽出土楚簡，墓中發現有毛筆、筆筒、削筆用之小刀，又在甘肅武威縣漢墓中發現漢簡儀禮簡，記有日忌、雜古等，並記於此，以供參考。

五、兩漢時代

兩漢時代（註一），漢初書體雖沿秦之八體，然切於時用者，尤莫如隸，故漢人亦名隸書爲史書，自新莽簒位，即改八體爲六體，然通行之書，仍爲隸書。其由隸書變出者，又有草分二體。草書以通章奏，八分以寫篇章法令。草書又分章草連草；八分源出眞隸，後漢桓靈大盛。又介乎眞草之間，有行狎書。故至漢末，書之變已至極限，書之體亦乃大備。

（一）前　漢

漢高祖以馬上得天下，一切苟簡，惟秦是因。秦以法爲教，隸書又作於獄史，成於刀筆，施於案牘，固法家之書也。其體險勁刻激，蕭何本秦法吏，故爲漢草律。

前漢仍沿秦之舊，書有八體，而八體之中切於時用者，莫如古隸。往昔所謂古隸無波磔，如遇古隸而有波磔者，即認爲之僞物。但自西域發掘文物中，發現古隸之遺蹟甚夥，其他有波磔者亦復不少，所謂波磔，即橫畫彎曲如波而其末示以磔勢也。與永字八法之終筆「磔」勢相同。此勢不僅用在橫筆，縱筆下垂時亦示以同勢。標準之古隸首推古來五鳳二年刻石（圖九）；地節二年楊量買山記亦爲古隸之佳作。朱博殘碑麃孝禹碑雖爲古隸，惟似爲後世僞刻，尙存有甚多八分氣味。但王莽之始，建國天鳳年間萊子侯刻石（圖十）如加於古隸之中，亦不爲不當。

五、兩漢時代

二五

（圖九）　魯孝王五鳳二年刻石　（前漢）

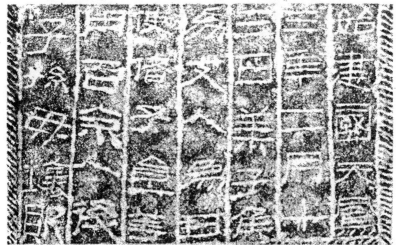

（圖十）萊子侯天鳳三年刻石（前漢）

漢代銅器中發現多礫文字，如陽泉使者舍董鑑銘四十七字、陵鼎三十二字、蓋十五字、後漢延光壺十三字等，皆比其他銅器字大，且字體亦佳。

古隸真蹟，有斯坦因博士發掘之神壽四年四月之簡，又一簡上書有神壽四年四月甲午朔，書體甚為有趣。尚有無年號者，均被認定為前漢之物，然書礫之木簡為數甚多，尚有一錫壺上以朱漆書有「綏和二年四時嘉至中主令斗」十二字，亦為珍品。

自新莽（紀元八年）居攝，損八體為六體，一曰古文，二曰奇字，三曰篆書，四曰左書，五曰繆篆，六曰鳥蟲書，名雖易而實則同，然通用之書，固仍尚隸也。

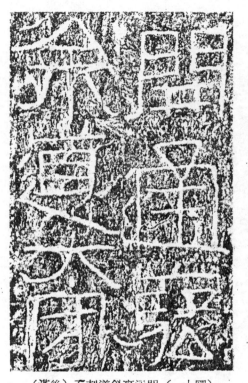

（圖十一）開通褒斜道刻石（後漢）

（二）後　漢

後漢光武中興，愛好經術，先訪儒雅，明章繼軌，益扇其風。於是書體亦由險勁變爲冲夷，刻激變爲紆緩，觀永平開通褒斜道刻石（圖十一）及章和洗銘，一則寅散於整，一則含縱於密，漸道八分之先路，安和以降，如北海相景君銘（圖十二）等，則八分已成，至桓靈之際，八分大盛，八分結體，或方或圓，取勢或肆或斂，莫不俯仰委它，雍容揖讓，有儒者之度，是故八分書者，儒家之書也。

後漢富有古隸氣氛者，有建武二十八年三老忌日記（圖十三），永平二年之開通褒斜道記，永和

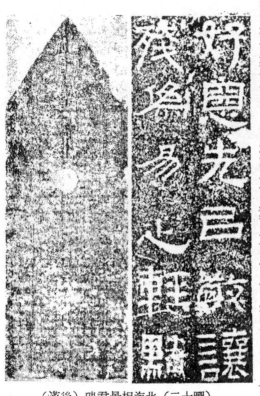

（圖二十）北海相景君碑（後漢）

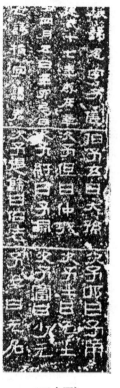

（三十圖）
記日忌字諱老三
（漢後）

二年之裴岑紀功頌等（圖十四）。

由隸書變出者，又有草分二體。草書之起，或以為秦末，或以為漢初，或以為元帝時史游，或為章帝時杜操；八分書之起，或以為王次仲或以為蔡邕，而王次仲又或以為秦之羽人，或以為章帝時人，或以為靈帝時人，時與人皆莫能定。然草書之用，所以赴急，其初解隸體之細微，散隸體之委曲，而驅書之。（以上見楊泉草書賦）故趙壹索靖咸有隸草之目，蓋隸者篆之捷，草又隸之捷也。

八分之義，八別也，言其字左右分別，若相背然。（以上用翁方綱之說）縱隸體而出以駿發，增隸體而飾以波勢，故蔡琰張懷瓘咸疑八分在篆隸之間，蓋隸為篆之質，八分又隸之文也。是知進乎隸

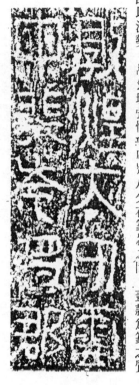

（四十圖）
（漢後）裴岑紀功碑

而有草者，乃救隸之窮，純儉之變，應時之所需也。（以上見崔瑗草勢）別乎隸而有分者，乃化隸之

樸，藻繪之施，士大夫之所尚也。隸釋云，隸法雖自秦始，因施之徒隸，故未有點畫俯仰之勢，要皆

因勢所必至，漸積而成，固亦不必斷斷於作始之人與時矣。

既而用草書以通章奏，因又謂之章草。用八分以寫篇章或法令，因又謂之章程書，（以上鍾繇說）

亦有謂章草字字區別，當自爲一體，而以字勢上下牽迹者爲草書。此則章草復別於草，亦有謂八分爲

隸，隸卽楷書，一曰眞書者，此則眞隸復混於分。夫草書之有斷有連，其爲草者一也。特連草，捷之

又捷耳。隸之與分，文質既異，眞書則有側掠趯啄，又約分勢而歸於遒麗，文之又文也，故章草連草

（唐人稱曰今草），體雖微異，而名應從同。八分眞隸，源雖同出，而體寶有異，且連草眞書，並皆

後起，至漢末始行，相承之故，有跡可尋，自不可以不辨也。又行狎書者，介乎眞、草之間，相傳亦

漢末劉德昇之作，不拘不放，學者便焉。蓋書之變至是而極，書之體亦至是而備。

一、漢　碑

後漢八分書之碑數，約一百有餘，其最古者爲元初二年買地之摩崖，碑以元初二年子游殘碑最爲

古雅，約三十年後北海相景君碑一反他碑字之橫廣，變成縱長之風。

漢碑一百碑中目爲傑作者：

一、魯相韓勅造孔廟禮器碑（圖十五）永壽二年（紀元一五六年）建於山東曲阜孔廟，其中有史

晨前後碑（圖十六），乙瑛碑（圖十七），此三碑中，以禮器碑品位最高，爲漢碑第一。意

態變化最多，古樸力量最強。

二、司隸校尉楊孟文石門頌（圖十八），建和二年（紀元一四八年）刻於陝西褒城北石門崖壁，是爲摩崖刻、書體飄逸，縱橫勁拔。

五、兩漢時代

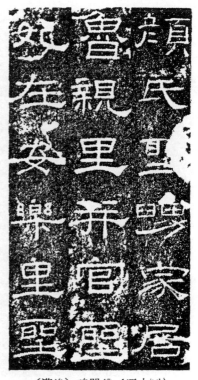

（六十圖）
（漢後）碑前晨史

（漢後）碑器禮（五十圖）

三一

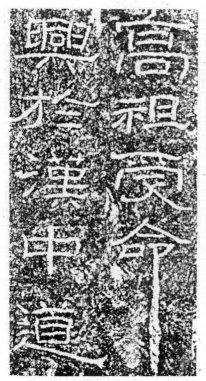

（漢後）頌門石（八十圖）

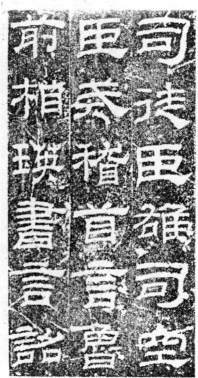

（漢後）碑瑛乙（七十圖）

三、封龍山頌（圖十九），延熹七年（紀元一六四年）刻於河北元氏縣封龍山，此為當地六大神山之一，刻石用以祭頌神德。其字氣魄偉大，駿爽有餘。

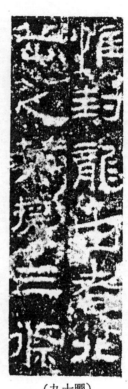

封龍山頌（後漢）
（圖十九）

四、西嶽華山廟碑（圖二〇）與史晨前後碑，華山廟延熹七年建，原石毀於明嘉靖三十四年地震，史晨碑建寧二年（紀元一六九年）建，書體端正庶和，所謂有入心之力。

西嶽華山廟碑（後漢）
（圖二〇）

五、郃陽令曹全碑（圖廿一），中平二年（紀元一八五年）建，明萬曆年間出土完好，字跡清晰，姿態優美典麗，筆力雄健。

五、兩漢時代

（漢後）碑遷張（二二圖）　　　　（漢後）碑全曹（一二圖）

六、蕩陰令張遷碑（圖廿二），中平三年（紀元一八六年）山東穀城官吏發起建立，以頌張遷德政，其字古雅樸訥，凝整端方，此碑第一。

七、武都太守李翕西狹頌（圖廿三），建寧四年（紀元一七一年）李翕爲往來安全，特緣壁穿石，施以大工，刻石以紀頌功德。其字疎宕古樸，方正雄偉，有許爲漢隸正則。

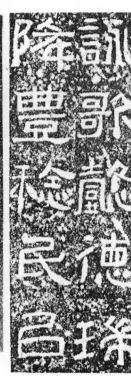

（二三圖）

（漢後）頌狹西

（漢後）碑承夏（四二圖）

八、淳于長夏承碑（圖廿四），建寧三年（紀元一七〇年）刻，原碑毀於明嘉靖年築城時，傳為
蔡邕之書，隸釋云：「此碑字體奇怪，唐人蓋祖述之。」唐人八分書往往點畫篆隸混用，實
出於此。此碑合篆籀與隸之質而非古隸，謂之芝英體，高古渾樸，骨氣洞達，精彩飛動，別
寓擒縱之法，為八分中之奇品，（註二）蓋因蔡邕亦為當代書法之研究家也。

以上所舉各碑石，或亡佚於明代，或因年久地震石腐，故今僅見其拓本而已。

二、漢代書家

漢代書家甚多，惟生死年月皆不明，今略舉如左：

一、史游　漢元帝時，作急就章，解散隸體矗書之，章草傳為史游之作，此乃存字之梗概，損隸
字之規矩，縱任奔逸，赴速急就，因草創之義，謂之草書。

二、曹喜　字仲則，扶風人，工篆隸，章帝時為秘書郎，篆少異李斯，懸針垂露，出自曹氏，有
「斯曹之法」之稱，對邯鄲淳以下後學，影響至大。

三、杜操　（避曹操之諱，改名度）字伯度，杜陵人，善章草，見稱於章帝，杜氏傑有骨力，而
字畫微瘦，若霜林無葉，瀑水迸飛。

四、王次仲　上谷人，作八分楷法，初變古形，書斷稱次仲為八分之祖。

五、崔瑗　字子玉，琢郡人，草法杜度，篆效李斯，結字工巧，書品上上。

六、張芝　字伯英，敦煌酒泉人，韋誕云：「芝學杜度，轉精其巧，可謂草聖，超前絕後，獨步

無雙。」著述有筆心論五篇。

七、許慎　字叔重，召陵人，撰說文解字十五篇，好古經學，喜正文字，尤喜小篆，師模李斯，甚得其妙。

八、蔡邕　字伯喈，陳留人，靈帝崩時，得董卓知遇爲尚書，後被王允定罪下獄而死，卒時爲後漢初平三年（紀元一九二年）。蔡邕善篆，隸、八分，又創造飛白，靈帝時，奏准正定六經文字，並自書冊於碑，計四十六碑，立於太學門外，觀者塞途，鴻都石經及夏承碑，皆邕所書、書斷云：「八分書則伯喈制勝，出世獨立，誰敢比肩，又創造飛白，妙有絕倫，尤得八分之精微，體法百變，窮靈盡妙，獨步古今，篆隸絕世，中歲之迹，筆力未精，及其暮年，方窮其妙，動合神功。」九品書人論稱：邕隸篆八分品上上。又虛舟題跋云：「今之談碑者，稍前必以歸之蔡邕，稍後必以歸之鍾繇。」

九、劉德昇　字君嗣，潁川人，書斷云：「行書者，劉德昇所作也，雖以草創，亦豐贍妍美，風流婉約，獨步當時。」陸深云：「德昇小變楷法，謂之行書，兼眞謂之眞行，帶草謂之草行。」傳魏之鍾繇胡昭，學於劉氏，鍾瘦胡肥，皆得之於劉氏所授也。

十、師宜官　南陽人，巧隸書，四體書勢云：「靈帝好書，時多能者，而師宜官爲最，大則一字徑丈，小則方寸千言，甚矜其能，耿球碑，是宜官書也。」

十一、梁鵠　字孟皇，安定人，後漢靈帝時第一能書家，曹操得荊州，任鵠爲秘書，魏宮殿題署，多鵠之筆，鵠八分品列上上，傳魏碑文有鵠書者，如隸釋言魏隸可珍者四碑，鵠修孔子廟碑

爲之冠，甚有石經論語筆法，故書林藻鑑在魏篇中有云：「孟皇尚存，翰墨自在。」之句。

（註一）兩漢時代，前漢：高祖——光武（紀元前二〇六年——廿五年），後漢：光武——獻帝（紀元廿五年——一八九年）。

（註二）漢代各碑，何人所書，甚難考據。惟夏承碑恐係蔡邕所書，根據通藝錄云：「中郎有九勢八字訣，惟此碑無訣不具，無勢不備，當以此爲漢世諸碑之冠，中郎書超絕一代，淩轢千古，其九勢云，惟筆軟則奇怪生焉，然則中郎所謂佳書者，在於奇怪也，論者不明書道，輒以書奇怪，而欲降格位置之，亦異乎吾所聞也。」

六、三國時代

三國（註一）興亡，雖僅四十五年，而在此短暫之年代中，實爲書史上之一重要時期。所謂八分變眞，眞草生行，新舊書體交錯，即古代型篆、隸與近代型楷、行、草交錯使用，爲書體上一大轉關；而鍾、衞法蹟，分統南北，又爲書派上之兩大導源也。

衞恒四體書勢曰：「魏初有鍾繇、胡昭二家，爲行書法。」又宣和書譜叙曰：「降及三國，鍾繇者，乃有賀剋捷表，備盡法度，爲正書之祖。」考魏初諸碑，猶用八分作書，至吳衡陽郡太守葛府君碑，始以眞書入石，自是以後，眞行之用日廣。隸草皆不如之，八分雖並行，而所施有限，篆則更微。良以眞之點畫，又視分之波磔爲疾；行之流注，亦視草之使轉爲易。孫虔禮所謂趨變適時，行書爲要，題勒方幅，眞乃居先。斯亦風會所驅，勢有自然。（以上見書林藻鑑。）

（一） 魏

一、概 論

三國規模，以魏爲最宏，文士雲蒸，書家鱗萃，碑亦較多。其最著名之書家爲鍾繇、衞覬、魏之開國兩碑，上尊號及受禪表，即以分屬鍾、衞。兩家奕葉繼軌，微美未殊，故晉初書家，皆傳鍾、衞之法。逮典午中衰，衣冠之族，南北竄徙，江瓊嘗受學於覬，避地河西，數世傳習，斯業不墜（見江

式論書表），於是衛法乃流於北。王導初師鍾衛，及遷江左，猶懷元常宣示帖於衣帶中（見王僧虔論書），於是鍾蹟乃流於南。

二、魏　碑

魏碑之代表作，共有七碑：

一、公卿上尊號奏碑（圖廿五），黃初元年，在河南臨潁，傳為鍾繇所書。結體方整，楊守敬云：「此碑如折刀頭，斬釘截鐵。」

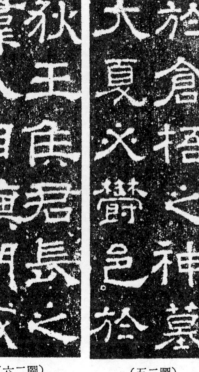

（圖二五）
上尊號奏（魏）

（圖二六）
受禪碑（魏）

二、受禪碑（圖廿六），黃初元年（紀元二二〇年）魏文帝曹丕受漢禪卽帝位，刻石立碑，在河南臨潁，傳為衞覬金針八分書。康有為云：「敬侯受禪表鴟視虎顧，雄偉冠時。」

三、魏封宗聖侯孔羨碑（圖廿七），黃初二年，優遇孔子子孫，在山東曲阜修廟立碑，傳為梁鵠所書。結體方整，隸釋曰：「魏隸可珍者四碑，鴟修孔子廟碑為之冠，甚有石經論語筆法。」

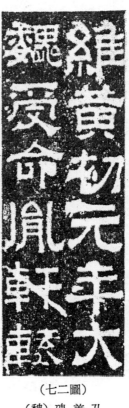

（二七圖）

（魏）孔羨碑

四、盧江太守范式碑（圖廿八），青龍三年（紀元二三五年）在山東濟寧建立，此碑文佚，乾隆年間再出土，立於濟寧學宮戟門下。翁方綱云：「此書勁利中而出醇厚，有頓挫節制，神采煥發。」

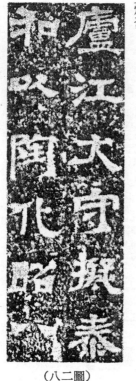

（二八圖）

（魏）范式碑

五、大將軍曹真殘碑（圖廿九），在陝西長安。出土之際，見文中有「蜀賊諸葛亮」之語，因諸葛武侯萬古忠烈，何可稱賊，因鑿去，故今拓本「蜀」下缺一字。曹真、王基兩碑，其風氣相通。

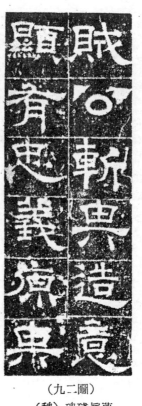

（圖二九）

曹眞殘碑（魏）

六、東武侯王基斷碑（圖三十）：景元二年（紀元二六一年）建碑，乾隆初年在河南洛陽出土。出土時，碑石上半截朱書未刻，出土後惜破土人拭去，故僅存刻字一半。書林藻鑑云：「范式之體隣衡方，王基之意出夏承。雖不知書人姓名，亦自可貴。」

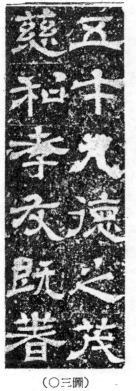

（圖三〇）

王基殘碑（魏）

七、盪寇將軍李苞開閣道碑　景元四年（紀元二六三年）刻在陝西襃城石門之崖壁，此碑別出一派，文字大小參差，高下蒼勁，發揮摩崖刻之特徵。

三、魏之書家

魏之書家甚多，生歿年月多不明，今簡舉如左：

一、邯鄲淳　字子叔，河南潁川人。楷得王次仲法，篆書師曹喜，精工古文八體，火小篆八分隸書並入妙品。曹操聞名，遣侍曹植；文帝初年得博士，官給事中。「淳博聞古藝，特善倉雅、許氏字指、八體六書精究閑理，有名於時，以書敎諸皇子。又建三字石經（圖卅一）於漢碑西，其文蔚煥，三體復宣，校之說文，篆隸大同，而古字少異。」（見江式論文表）

（一三圖）
（魏）石殘經石體三

二、衛覬　字伯儒，山西安邑人。漢末尚書；魏拜侍中，明帝時晉封閺鄉侯，歿後謚敬侯。衛氏

工古文、鳥篆、隸草、草體傷瘦，筆迹妙絕。受禪表爲敬侯金針八分書，書斷云：「覬古文、小篆、隸書、章草並入能品。」

三、鍾繇　字元常，河南潁川人。後漢獻帝時爲陽陵令，曹操起用，累建軍功，明帝時封定陵侯，呼爲太傅。太和四年歿，帝素服臨弔，謚成侯。羊欣云：「鍾有三體，一曰銘石之書，最妙者也；二曰章程書，傳秘書敎小學者也；三曰行押書，相聞者也。三法皆世人所善。」

（二三圖）（魏）鍾繇賀捷表

書概云：「正行二體，始見於鍾書，其書大巧若拙，後人莫及，蓋由於分書先不及也。」又云：「蔡邕洞達，鍾繇茂密，全謂兩家之書同道，洞達正不容鍼，茂密正能走馬，此當於神者辨之。」（註二）陸行直云：「繇薦季直表，高古純樸，超妙入神，無晉唐挿花美女之態。」

（三三圖）（魏）鍾繇宣示表

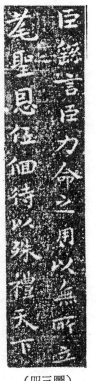

（三四圖）
鍾繇力命表（魏）

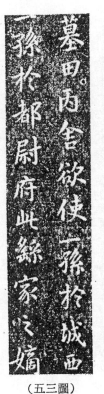

（三五圖）
鍾繇墓田丙舍帖
（魏）

（三六圖）
鍾繇薦季直表（魏）

六、三國時代

宣和書譜云：「鍾繇賀剋捷表（圖卅二），備盡法度，為正書之祖。」其他傳諸今日之碑帖，尚有宣示表（圖卅三），力命表（圖卅四），墓田丙舍帖（圖卅五），薦季直表（圖卅六），皆正書。又有鍾繇筆法，傳至今世。

四、胡昭。字孔明，河南潁川人，漢末避亂還鄉，曹操召之以禮，愒謝入山，樂躬耕之道，以經書自娛，閭里敬愛，享年八十有九。胡昭善史書，與鍾、衛等齊名，尺牘之蹟，動員模楷，皆謂胡肥而鍾瘦。隸行入妙，大篆入能。

五、韋誕。字仲將，京兆人，文帝太和中爲武都太守，以能書留補侍中，後爲中書監，拜光祿大夫，嘉平五年卒，時年七十五歲。魏宮寶器銘題，皆誕書也。書斷云：「誕諸書並善，尤精題署，八分隸書章草飛白入妙品，草迹亞乎索靖。」僧夢英云：「魏明帝使韋仲將點定芳林苑中樓觀，字間滿密，故云塡篆，亦云芳塡書。剪刀篆者，亦誕之所作，一曰金錯書。」

（二）吳

一、概　論

吳蜀僻處，宜莫能與魏居中土爭隆，然吳之皇象，八分篆草，並馳妙稱。蘇建雖無大名，但書與皇象同，其書吳後主紀功碑，非篆非隸，最爲奇古，書禪國碑，純古秀茂，可與崔子玉書張平子碑相頡頏。餘如張弘篆札、見欣北海，賀劭章草、述美靈長，是則吳亦未爲無也。

二、吳　碑

吳碑之代表作有四：

一、九眞太守谷朗碑（圖卅七），吳鳳皇元年（紀元二七二年）碑立湖南耒陽谷府君祠。此碑雖

為隸書，但近今之楷書，極為美觀，可為隸變楷之過渡書體。康有為云：「谷朗古厚。」

二、天發神讖碑（圖卅八），天璽元年立於江蘇江寧巖山，為天璽紀功碑，石已折為三段，故又

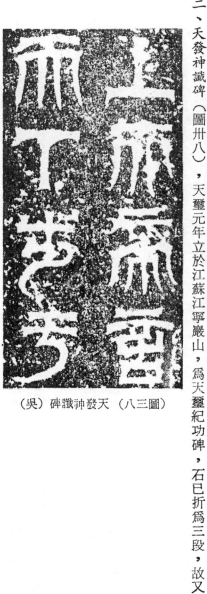

（圖三八）天發神讖碑（吳）

（圖三七）谷朗碑（吳）

稱天璽斷碑或三段碑。此碑爲皇象所書，若篆若隸，字勢雄偉。集慶續志云：「象書獨步漢末，天發神讖碑體兼篆籀，宜居周鼓秦刻之次，魏鍾繇諸書無論也。」康有爲云：「天發神讖碑奇偉驚世。」

三、封禪國山碑（圖卅九），吳天璽元年（紀元二七六年）紀勒天命，刻石於江蘇宜興。此碑爲蘇建所書，篆書，類似秦漢琅琊臺、嵩山石闕等碑，故極尊重。惜碑文已不甚清楚。康有爲云：「封禪國山碑渾勁無倫。」

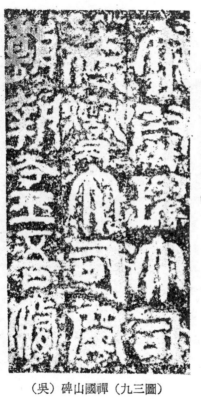

（圖三九）禪國山碑（吳）

四、衡陽太守葛府君碑（圖四〇），僅存碑額，先人著錄，認爲吳碑無疑。康有爲云：「葛府君碑額高秀蒼渾，治中郎正派，爲眞書第一。」又云：「葛府君碑尤爲正書鼻祖，四碑皆爲篆隸眞楷之極。」卽篆隸變楷之過渡體是也。

三、吳之書家

吳之書家，簡舉如左：

一、皇象　字休明，江都人，生歿年月不明，曾官侍中，晉州刺史。章草名家，稱為一代絕手。宣和書譜云：「象工八分篆草，論者以比龍蠖蟄起，蟠屈騰踔，有縱橫自然之妙；或謂如歌聲遶樑，琴人捨徽，則又見其遺音餘韻，得之筆墨外也。」書斷云：「象章草入神，八分入妙，小篆入能。章草師於杜度，右軍隸書以一形而衆相，萬字皆別；休明章草，雖相衆而形一，萬字皆同，各造其極，八分雄逸，力乃均於蔡邕，而婉冶不逮，通議傷於多肉矣。」廣

（圖四○）衡陽太守萬府君碑（吳）

州書跋云：「象書吳大帝碑，雖本漢隸，然深奇振古，有三代純樸氣，自是絕藝。如非東漢遺書，循一矩律，藉蹈綴龑，竊而自私也。」

二、蘇建　書與皇象同，建書禪國山碑，篆勢遒勁；書吳後主紀功碑，最為奇古。

三、賀劭　字興伯，山陰人，善章草。述書賦云：「賀氏興伯同時共體（指與皇象），瘠而不疏，逸而寡亂，等殊皇賀，品類兄弟。」

四、張弘　字敬禮，吳郡人。羊欣云：「張弘好學不仕，常著烏巾，時人號為張烏巾。弘特善飛白，能書者鮮不好之。」書斷云：「弘善篆隸，其於飛白，妙絕當時，飄岩游雲，激若驚電，自作飛白序勢，備說其美。」

（三）蜀

一、概　論

蜀汲汲保疆，為日不足，從容豪素，有所未遑；且諸葛為政，綜覈名實，既無頌德矜伐之文，亦無誣誕瑞之紀，故蜀石不聞於後世也。語石著者葉氏云：「蜀之君臣，戎馬倉皇，未遑文事，應見於此。」

二、蜀之書家

蜀之書家甚少，列舉如左：

六、三國時代

一、諸葛亮　字孔明，琅琊人。亮善篆隸八分，亦善畫，亦喜作草字，雖不以書稱，而世得其遺跡，必珍玩之。今法帖中有「玄莫大寂混合陰陽」，字甚工，御府藏草書遠涉帖。古今法書苑云：「先主嘗作三鼎，皆孔明篆隸八分書，極工妙。」

二、張飛　字翼德，涿郡人。丹鉛總錄云：「涪陵有張飛刁斗銘，文字甚工，飛所書也。」張士環詩云，「人間刁斗見銀鈎。」又太平清話云：「飛不獨有八分書刁斗銘，又有流江縣紀功題名云，漢將軍飛率精卒萬人，大破賊首張郃於八濛，立馬勒銘。」

其他如許靖、譙周、劉敏雖善書札草書，惟品甚低。

（註一）三國年代：魏文帝黃初──元帝咸熙（紀元二二○─二六五年）蜀漢昭烈帝章武──後主禪炎興（紀元二二一─二六三年）吳大帝黃武──景帝永安──烏程侯皓天冊（紀元二二二─二六四─二七五年）。

（註二）虞喜志林稱：「鍾繇見蔡邕筆法於韋誕，坐中苦求不與，誕死，繇盜發其冢，遂得之。」書林藻鑑魏篇有「巾郎雖往，法度可尋」之句。

五一

七、兩晉時代（註一）

書至西晉，楷行草三書體已普遍通用，而篆隸僅用於特殊場合；至東晉，楷行草各書體更發揮盡致，達到完成之境地，為我國書道上之畫一時期。是以書以晉人為最工，亦以晉人為最盛。晉之書，猶唐之詩、宋之詞、元之曲，皆所謂一代之尚也。考其原因：

一、時接漢魏，諸體咸備，無煩極慮，便可奄通。蕭隸楷之新變，分草之初發，適逢其會，擇要而從，尤易專擅，不獨為之華藻也。又從而繡其聲悅，濟成厥美，亦固其所。

二、隸奇草聖、篆蹟多傳、服儗有資，師承匪遠，酌其餘烈，自得新裁，挹彼遺規，成吾楷則，信埏埴之囹窮，斯揮運之入化，雖曰前修已妙，轉覺後出彌妍。

三、俗好清談，風流相扇，志輕軒冕，情騖皋壞，機務不以經心，翰墨於是假手，或品極於峯杪，或賞析於豪芒，至乃父子爭勝，兄弟競爽，憚精以赴，疲神靡辭，以此為書，宜其冠絕後古，莫與抗行矣。

晉人之書以韻勝，以度高，夫韻與度，皆須求之於筆墨之外也。韻從氣發，度從骨見，必內有氣骨以為之幹，然後韻斂而度凝。徒以韻勝，則韻浮於氣矣；徒以度高，則度離於骨矣。浮於氣者韻必薄，離於骨者度必散。兩晉人物，大抵豐神疏逸，姿致蕭朗，故其書亦似之。（以上見書林藻鑑）

（一）西　　晉

一、概 論

司馬炎統一天下，定都洛陽，晉武帝感寧四年下詔「碑表私美，與長虛偽，莫此為甚。應一律禁絕。」於是刻石自少。

二、西晉之碑

西晉之碑傳諸後世者，僅有三大碑，其他石碑皆亡佚無存。

一、明威將軍郄休碑（圖四一），晉泰始六年（紀元二七〇年）立碑，後碑久佚，清道光末年在山東掖縣出土。此碑似谷朗碑書體，變方為長，古樸勁峭，孕有六朝習氣。字跡不清，惟碑陰明晰，篆額極優。

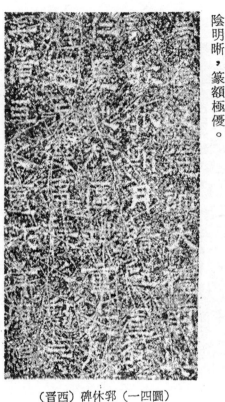

（圖四一）郄休碑（西晉）

七、兩晉時代

五三

二、任城太守夫人孫氏碑（圖四二），泰始八年建立，在山東新泰。此碑緊練峭拔，比范氏碑稍劣。

（二四圖）
孫人夫守太城任
（晉西）碑氏

三、齊太公呂望表（圖四三），太康十年太公望末孫盧无忌在河南汲縣立此碑，以頌齊太公望之法。表書結體秀美、筆法規矩，古茂峭健，撲人眉宇。

（三四圖）
表望呂公太
（晉西）

以上三碑尚存有漢魏古厚淵懋之風，所謂「銘石之書」，是從古法而變漢魏以來之隸書，結體變方爲長，開後世正書之先聲。

其他有墓穴中之小石碑（圖四四），因漢末曹操卽禁止立碑，魏武帝以至晉武帝夅次重申禁令，世人爲追念亡者而不礙於法，故作小碑，收於墓中，此爲後世墓誌銘之發端。其碑書法嚴正，皆所謂「銘石之書」之晉隸。字小而工精，如河南出土之管洛墓誌碑、沛國相張朗碑、成晃墓誌碑、中書侍郎荀岳墓誌碑、征東將軍劉韜墓誌碑、處士石尠墓誌碑等，比比皆是。

（圖四四）墓穴內石碑（西晉）

三、西晉書家

西晉書家，簡舉如左：

一、衞瓘 字伯玉，覬之子。少爲魏之尚書令；至晉歷任內外官及尚書令，進太保。元康元年與子恒同爲楚王瑋殺害，卒年七十二歲。瓘與索靖俱善草書，時人號爲一台二妙。瓘採張芝法，取父書參之，遂至神妙。天姿特秀，書斷云：「若鴻鵠奮翼，飄飄乎清風之上，率情運用，不以爲艱。」瓘常云：「我得伯英之筋，恒得其骨。索靖得其肉。」九品書人論云：「瓘草隸行品上中。」僧夢英云：「瓘作柳葉篆，其跡類薤葉而不眞，筆勢明勁，莫能得學。」

二、索靖 字幼安，燉煌人，張芝姊之孫，與衞瓘俱以草書知名，通經史，以累積戰功，官至散騎常侍，戰死，卒年六十五歲，追贈太常司空，謚賜莊。書斷云：「靖善章草及草書，出於韋誕，峻險過之，有如山形中裂，水勢懸流，雪嶺孤松，氷河危石，其堅勁則古今不迨。或云楷法過於衞瓘，又喜八分，韋丘與碑是其遺蹟也。」九品書人論云：「靖行書品上中。」王僧虔云：「靖傳芝草而形異，甚矜其書，名其勢曰銀鈎蠆尾。」

三、荀晶 字公會，潁川人。多才藝，善書畫。領秘書監，立書博士，置弟子教習，以鍾胡爲法。鍾胡眞行之宗也，故後世傳晉人書，亦多眞行兩體。

四、張華 字茂先，范陽人。善章草書，體勢尤古，規矩氣度似其人物。

五、杜預 字元凱，杜陵人。三世善草書，筆力遒勁。

六、衞恒 字巨山，瓘子，官黃門侍郎。元康元年與父同被楚王瑋殺害，卒年僅四十歲。恆善草隸書，為四體書勢。書斷云：「衞恒祖逸飛白，造散隸體，開張隸體，微露其白，拘束於飛白，瀟洒於隸書。又善章及草書，其古文過於父祖，體含風雅，調合絲桐，探異鈎深，悠然獨往。」書後品云：「衞杜之筆，流傳多矣，縱任輕巧，流轉風媚，剛健有餘，便媚詳雅，諒少儔匹。」九品書人論云：「恒隸書品上中。」

七、嵇康 字叔夜，譙國人。書斷云：「叔夜善書，妙於草製，覩其體勢，得之自然，意不在乎筆墨，若高逸之士，雖在布衣，有傲然之色，故如臨不測之淵，使人神清，登萬仞之巖，自然意遠。」九品書人論云：「康草書品中上。」

八、陸機 字士衡，吳郡人。晉室內亂，仕成都王穎為平原太史，太安初，討伐長沙王，以後將軍河北大都管名出陣大敗，受讒被誅。機為晉代文學家，善草書，作平復帖，為西晉眞蹟傳世之唯一資料，現存故宮博物院。張丑管見云：「平復帖最奇古，與索幼安出師頌齊名，筆法圓渾，正如太羹玄酒，斷非中古人所能下手。」九品書人論云：「機行草品下之上。」

（二）東晉

一、概論

晉代禁止立碑，故晉代書家墨蹟，惟有保存於縑紙兩途；尤其行書，無有刻立碑者。東晉王、謝、郗、庾四家，書人最多，因書蹟皆存諸縑紙，難於久存，而頻經兵燹，復多遺失，唐初搜購，尚

為大觀，宋則僅有存者，淳化閣帖定於王著，著無真賞，十九為偽。今日去之益遠，名雖晉字，面目全非。獨是孫夫人碑、太公望表，幸以石刻，獲保其真。雖不知出自誰書，的是晉之分法，流沙墜簡中，亦有晉蹟，但難代表一代書家真貌。

東晉書家，以王謝郗庾四家人才倍出，所謂「父子爭勝，兄弟競爽」，尤以王家羲獻，最為絕倫。然右軍本傳，稱羲之書初不勝庾翼、郗愔，而謝安亦輕獻之之書，蓋諸家皆法鍾、衛，比權量力，各自為雄。惟羲之嘗從王導得鍾繇宣示表真蹟，又師王廙，自聞索法，復自言見李斯、曹喜、梁鵠、蔡邕、張昶等書，轉益多師，取資博矣，故其暮年，遂備精諸體，自成一家，非復餘子所及；獻之既紹家範，加以自運，亦爾邁眾，並欲凌導，於是二王乃冠東晉而開南朝，不惟見貴當時，抑且永式後世，衣被之廣，張、蔡、鍾、衛、視之猶有遜焉。（以上見書林藻鑑）

二、東晉書家

東晉書家，分別簡舉如左：

一、王導　字茂弘，琅邪人。出身名族，輔佐元帝晉室再興，為東晉建國後之丞相，奉遺詔又輔佐明帝，成帝，官進司徒太傅，封始興郡公。曾激勵南渡人士恢復中原，復興禮教，咸和五年卒，年六十四歲，謚文獻。導善行草，見貴當世，元、明二帝嘗推獎之。王僧虔云：「導書甚有楷法，師學鍾衛，愛好無厭，喪亂狼狽，猶懷鍾尚書宣示帖衣帶過江。」

二、王羲之　字逸少，曠子。

（一）生平：以秘書郎而臨川太守，而征西、寧遠將軍，江州刺史，而護軍將軍，永和七年為右
軍將軍會稽內史，十一年解職。以後居山陰，與名士遊於山水之間，樂養生之道。約生於
永嘉元年（紀元三○七年），卒於興寧三年（紀元三六五年），年五十九歲。

（二）書學淵源：羲之善草隸八分飛白章行，別傳云：「備精諸體，自成一家之法，千變萬化，
得之神功。」其書學淵源，可由「右軍自論」中得之。右軍云：「予少學衛夫人書，將謂
大能，及渡江北遊名山，見李斯曹喜等書；又之許下，見鍾繇梁鵠書；又之洛下，見蔡邕
石經三體書⋯⋯又於從兄洽處見張昶華岳碑，始知學衛夫人書，徒費年月耳，遂改本師，仍
於衆碑學習焉。」右軍自視甚高，又云：「吾書比之鍾張，鍾當抗行，或謂過之；張草猶
當雁行，草故減張，吾盡心精作亦久，尋諸舊書，惟鍾、張故為絕倫，其餘為是小佳，
真書勝鍾，臨池學書，池水盡墨，若吾耽之若此，未必謝之。」又云：「吾
不足在意。去此二賢，僕書次之。」

（三）一般評論：一般評論贊譽之辭甚多，如梁武帝云：「羲之書字勢雄逸，如龍跳天門，虎臥
鳳閣，故歷代寶之，永以為訓。」唐太宗羲之傳論云：「詳察古今，研精篆素，盡善盡
美，其惟王逸少乎？觀其點曳之工，裁成之妙，煙霏露結，狀斷而還連，鳳翥龍蟠，勢如
斜而反直，翫之不覺為倦，覽之莫識其端，心摹手追，此人而已。其餘區區之類，何足論
哉？」書概云：「右軍書以二語評之曰，力屈萬夫，韻高千古。」又云：「羲之之器重，
見於郗公求婿時，東牀坦腹，獨若不聞，宜其書之靜而多妙也。」右軍書法，初年不及庚

翼、郗愔，晚年方達妙境，稱爲「千古書聖」。

（四）書蹟：

（一）正行書：

蘭亭序（圖四五）正行書中以蘭亭序最爲有名。唐太宗搜集右軍墨蹟，且揚蘭亭序以賜朝貴。太宗駕崩之前，遺言將蘭亭序殉葬昭陵。後世所傳蘭亭序多達二百餘種，皆係僞品，即定武本亦係初唐人所臨摹，非眞蹟也。方孝儒云：「學書家視蘭亭，猶學道者之於語孟，羲獻餘書非不佳，惟此得其自然，而兼具衆美，譬之德盛仁熟，而動容周旋中禮者，非勉強求工者所及也。」

（圖五四）王羲之蘭亭序（東晉）

樂毅論、太史箴、黃庭經——陶貞白稱其筆力妍媚，紙墨精良。

霜寒帖——墨林快事云：「右軍諸書，果無有純於眞者，惟霜寒帖馴雅整栗，寄巧於拙，藏老於嫩，有不可盡之妍。」

東方朔畫贊、洛神賦——李陽冰稱其姿儀雅麗，有矜莊蕭之象。

曹娥碑——王世貞云：「昔人謂此書如幼女漂流於波浪間，今求所謂漂流波浪之勢，了不可得。意者其外弱而中勁，庶幾得孝女意於形似之表歟？」

告誓文——廣川書跋云：「一字爲數體，一體別成點畫，不可一概求之，實天下奇作。」

(二)行草書：

升平帖、升平二年書——爲右軍暮年書。東觀餘論云：「晉史稱王逸少書暮年方妙。升平帖、升平二年書距其終年才三載，正暮年跡也，故結字比樂毅、告誓諸帖尤古質，殊類鍾元常，渾渾然有篆籀意，非遇眞賞，未易遽識也。一

十七帖（圖四六）——行草書中以十七帖爲烜赫著名之帖。朱熹云：「十七帖玩其筆意，從容衍裕，而氣象超然，不與法縛，不求法脫，眞所謂一一從自己胸襟流出者。竊意書家者流，雖知其美，而未必知其所以美也。」

游目帖——方孝儒云：「寓森嚴於縱逸，蓄圓勁於蹈厲，其起止屈折，如天造神運，變化倏忽，莫可端倪，令人驚嘆自失。」

右軍對於書法指導，有筆勢論、右軍論書、右軍書法、筆陣圖、述大台紫眞傳授筆法、王右

測，誠古今之冠。

帖、官奴帖、行穰帖、思想帖、遲汝帖等，或峻拔剛斷，用筆堅強，或運筆神妙，變化莫

周常侍帖、太常帖、快雪時晴帖、源日帖、豹奴帖、罔極帖、王略帖、極寒帖、虞義興

其他如奉橘帖、姨母帖（圖四七）、喪亂帖（圖四八）、初月帖、衰老帖、安西帖、

養之素，藹然見豪楷間，宜其名百世也。」

瞻近帖──歐陽玄云：「行書之狎鄰於草者也，典午沖靚放曠之風，烏衣諸王富貴居

作。」

積雪凝寒帖──墨林快事云：「三十六字表裏瑩潤，骨肉和暢，有法有致，最爲合

（圖四六）王羲之十七帖（東晉）

（圖四八）王羲之喪亂帖（東晉）

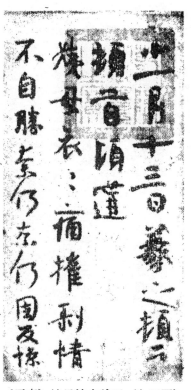

（圖四七）王羲之姨母帖（東晉）

軍題衞夫人筆陣圖後等。

三、王獻之　字子敬，羲之第七子，人以王大令呼之。

(一)生平：幼有盛名，高邁不羈，由祕書郎而達威將軍吳興太守，其女爲安帝皇后，歿後特追贈光祿大夫太宰、諡憲、卒年傳爲四十五歲。

(二)書學淵源：獻之工草隸，善丹青，其書學淵源，如別傳所云：「獻之幼學父書，次習於張芝，後改變制度，別創其法，率爾師心，冥合天矩。至於行草與合，若孤峯四絕，迥出天外，其峭峻不可量也。」

(三)一般評論：書議評獻之書法有云：「子敬才高識遠，行草之外，更開一門，非草非行，流便於行，開張於草，草又處其中間，無藉因循，寧拘制則，挺然秀出，務於簡易，情馳神縱，超逸優游，臨事制宜，從意適便，有若風行雨散，潤色開花，筆法體勢之中，最爲風流者也。」

四　書蹟：

(一)楷書中以洛神賦十三行最著名。洛神賦十三行爲魏曹植所作洛神賦之斷片，共二百五十字，爲玉版西湖本，皆小楷。趙孟頫云：「字畫神逸，墨采飛動。」

(二)正行楷書有保母磚志。姜夔云：「保母磚志乃正行，備盡楷則，筆法勁正，與蘭亭樂毅論合，求二王法，莫信於此。但此字較之蘭亭，則結體少疎，嘗是年少故耳。」

(三)行草書中有中秋帖地黃湯帖（圖四九），廿九日帖、逤梨帖、願餘帖、鴨頭丸帖等，神韻

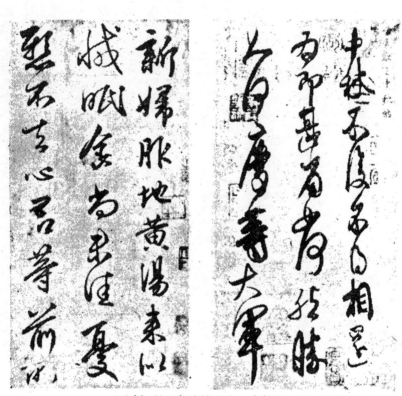

（圖四九）王獻之、中秋帖地黃湯帖（東晉）

超逸，峻險高深。其中之中秋帖，即十二月帖中之一部，米芾書史云：「運筆如火筋畫灰，連屬無端末，如不經意，所謂一筆書，天下子敬第一帖也。

王氏書家最多，如王恬、王洽、王劭、王薈、王珣、王珉、王廞、王敦、王遂、王廙、王曠、王玄之、王凝之、王徽之、王操之、王渙之、王淳之、皆王氏三世之書家。

四、郗愔　字方回，郗鑒之子，善章草、亦能隸。官拜司空，謚文穆。書斷云：「愔善衆書，雖齊名庾翼不可同年。其法遒於衛氏，尤長於章草，濃纖得中，意態無窮，筋骨亦勝，若鴻鵠奮六翮，飄然遊乎太虛。」王僧虔云：「章草亞於右軍。」

五、庾翼　字稚恭，風議秀偉，少懷經綸大略，時與杜乂殷浩才名冠世，翼每語人曰：「此輩宜束之高閣，俟天下泰平，然後方議其任。」會任南國太守，解石城之圍，賜爵都亭侯，領荊州刺史，代庾亮鎮守武昌，戎政嚴明，經略深遠，謚肅公。翼少時書與右軍齊名，工章草，頗推筆力。書斷云：「翼善草隸書，名亞右軍，殊爲世重。」

郗氏書家，尙有郗鑒、郗曇、郗超、郗儉之、郗恢等人，皆以行草著稱。

庾氏書家，尙有庾亮、庾懌、庾準，或善正行，或工草書。

六、謝安　字安石，善行書。封建昌縣公，進拜太保，再贈太傅。安之草正均學右軍，但右軍謂安曰：「卿爲解書者，然知解書尤難。」右軍之第七子獻之每作好書，必示之謝安，請加評賞，安輒題後答之。米芾謝帖贊云：「山林妙寄，巖廊英舉，不繇不羲，自發淡古。」安書有六十五字帖，豐神難學。

謝氏書家，尚有謝尙、謝奕、謝萬，皆長行草。

七、崔悅　字道儒，清河人，仕於石趙。北史崔浩傳云：「悅與盧諶，並以博藝齊名，諶法鍾繇，悅法衞瓘，而俱習索靖之草，皆盡其妙。」

八、盧諶　字子諒，仕石趙。北史盧玄傳云：「諶父志法鍾繇書，子孫傳業，累世有能名。」

九、衞夫人　名鑠字茂猗，李矩妻。善鍾法，能正書入妙。王右軍少時曾師之。有筆陣圖傳諸後世。唐人書評云：「衞夫人書如挿花舞女，低昂美容；又如美女登台，仙娥弄影，紅蓮映水，碧沼浮霞。」

（註一）兩晉年代：西晉：武帝泰始——愍帝（建興紀元二六五—三一六年）。東晉：元帝建武——恭帝元熙（紀元三一七—四二〇年。）

八、南北朝時代（附隋）

自五胡侵據中原，晉室東遷。及晉亡後，南朝爲漢族，據守江左，定都建康，歷經宋、齊、梁、陳四朝；北朝後魏、後周皆鮮卑族，北齊爲漢族，後亦與鮮卑族同化。其興亡如左表：

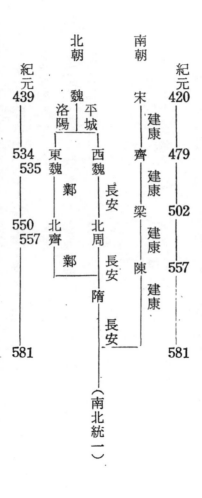

南北朝書法，因受地理歷史之影響而各異。溯其淵源：南朝承東晉，出於二王，北朝承趙燕，出於崔盧（註一），而二王崔盧皆同以鍾繇、衛瓘、索靖爲宗。南方水土和柔，俗善變，故書喜出新意；北方山川深厚，其俗善守，故書猶有舊規。且南方碑禁，至齊未弛，是以帖多；北朝未有此禁，是以碑多。南帖宜於行草，自以流美爲能；北碑宜於分隸，自以方嚴爲尚。嗣後南北兩派，至梁陳之際，由南而北，北化於南，已漸合流，不待隋而始爲一。

（一）南　朝

一、概　述

南朝偏安江左，國勢不振，於是書風大盛，上至天子，下至庶臣，互相陶淬，浸成風俗。書家列入述書賦中者，凡宋二十五人，齊十五人，梁二十一人，陳二十一人，可謂盛矣。惜晉武禁碑，南碑極少，書於紙縑，幾經兵燹，亦復難存。

二、南朝書家

南朝書家，略舉如左：

㈠宋：

一、羊欣　字敬元，泰山人。善行隸。不喜爲官，從王獻之爲師，獻之嘗爲欣書裙，故親承妙旨，入於其室。書斷云：「羊欣師資大令，時多衆賢，非無雲塵之遠，若親承妙旨，入於室者，唯獨此公。亦猶顏回之與夫子，有步驟之近。械若嚴霜之林，婉如流風之雪；驚禽走獸，絡繹飛馳，可謂王之藎臣，朝之元老。」時人云：「買王得羊，不失所望，」今大令中風神怯而瘦者，往往是羊也。九品書人論云：「欣草隸品上下。」著有續筆陣圖。

㈡齊：

一、王僧虔　琅琊臨沂人。琅琊王氏爲六朝第一名門，官侍中，晚年授開府儀同三司，固辭，卒

八、南北朝時代（附隋）

六九

於永明三年，享年六十歲。善隸行草，宋文帝嘗見其書素扇，歎曰：「非惟迹逾子敬，方當器雅過之。」又齊高帝嘗與王僧虔賭書曰：「誰為第一？」對曰：「臣書臣中第一，陛下書帝中第一。」梁武帝云：「僧虔書如王謝家子弟，縱復不端正，奕奕皆有一種風流氣骨。」書斷云：「祖述小王，尤尚古直，若谿間含冰，岡巒被雪，雖極清蕭，而寡於風味。子曰質勝文則野，此之謂乎？」九品書人論云：「僧虔行草品上中。」書蹟有太子舍人帖，書法有筆意贊，傳至今世。」

二、張融　字思亮，吳人。善草書，常自美其能。齊高帝稱其書有骨力，但恨無二王法，答曰：「非恨臣無二王法，亦恨二王無臣法。」當時舉世稱王，而融發此言，固亦豪傑之士也。九品書人論云：「融行草品下之上。」

（三）梁：

一、蕭子雲　字景喬，晉陵人，齊豫章文獻王嶷之子，晚年官至東陽太守，侯景之亂，逃武進，餓死於顯雲寺，卒年六十三歲。子雲善草隸，為時楷法。自云善效鍾元常、王逸少，而微變其體。其書迹雅為武帝所重。書斷云：「子雲善草行小篆，諸體兼備，特妙飛白，意趣飄然，點畫之際，有若驚舉，妍妙至精，難與比肩，但少乏古風，抑居妙品。」九品書人論：「子雲行隸品中中。」

二、陶弘景　字通明，丹陽人，年方四、五歲，恒以荻為筆畫灰中學書。二十歲任齊諸王侍讀，永明十年辭祿，隱居江蘇句容曲山，號華陰陶隱居，養生劬學，遍歷名山，尋訪仙藥，與自

（晉東）文字千草眞永智（〇五圖）

然為友，兼修儒佛道，卒年八十五歲。弘景工草隸。書師鍾王，采其氣骨，時稱與蕭子雲、阮研等各得右軍一體。其真書勁利，歐、虞往往不如，隸行入能。世傳畫版帖及焦山下瘞鶴銘，皆其遺迹。似欹實正，似縱實斂，奇逸飛動，不可方物，似非右軍所可牢籠。東洲草堂金石跋云：「自來書律，意合篆分，派兼南北，未有如貞白瘞鶴銘者。」又傳隱居，始在華陽，得楊許三真君真蹟，又遊諸名山，得真人遺跡，故其書蕭遠澹雅，若其為人。

三、貝義淵　吳興人。康有為云：「義淵書始與王碑，長鎗大戟，實啟率更，意象雄強，其源亦出衛氏，若結體峻密，行筆英銳，直與率更皇甫君碑無二，乃知率更專學此碑。」

㈣陳：

一、釋智永　名法極，會稽人，右軍七世孫。住吳興永欣寺，傳閉閣上三十年，寫真草千字文（圖五〇），八百餘本，寄江東諸寺。宋大觀中，薛嗣昌以其中一本刻諸於石，永字八法，即其所傳。臨池之勤，磨硯成臼，退筆成塚，求書之眾，鐵限為穿。書斷云：「智永遠祖逸少，歷紀專精，攝齊升堂，真草惟命，夷途良辔，大海安流，微尚有道之風，半得右軍之肉，兼能諸體，於草最優，氣調下於歐虞，精熟過於羊薄，章草草書入妙，隸書入能。」九品書人論云：「智永正草品上之下。」

三、南朝之碑

南朝之碑，概分兩種。一碑刻，一墓誌銘，因置於墓穴內，字體細小，刻鑴亦精。略舉如左：

㊀宋碑：

一、爨寶子碑（圖五一）與爨龍顏碑（圖五二），併稱二爨，楷書之碑，除吳之葛府君碑外，應以此二碑爲最古，爨寶子碑係東晉大亨四年（紀元四〇五年），爨龍顏碑，係大明二年（紀元四五八年）刻。康有爲碑評：「爨龍顏碑渾金璞玉，稱爲正書神品，評爲軒轅古聖，端冕垂裳，爲雄強茂美之宗，爨寶子碑端朴若古佛之容。」此兩碑均在雲南。爨龍顏碑於清道光七年經總督阮元發現於雲南陸涼州之東南二十里貞元堡處，特建亭並於碑面刻文：「此碑文體書法，皆漢晉正傳，求之北地，亦不可多得，乃雲南第一古石，其永保護之。」爨寶子碑，見其碑跋爲咸豐二年秋七月金陵鄧爾恒所書，經考證認爲碑在都南（南寧城之南）七十

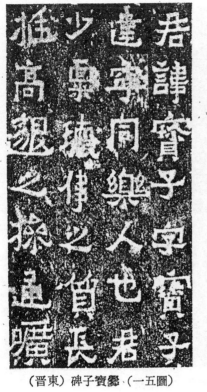

（東晉）爨寶子碑（圖五一）

里揚旗田，乾隆戊戌已出土，碑稱大亨四年乙巳立。楊守敬評此碑由分入楷，用筆結體與魏中岳嵩高靈廟碑相似。

二、劉懷民墓誌（圖五三），大明八年（紀元四六四年）立，在山東益都出土，爲近代出土之唯一劉宋墓誌，亦爲墓誌銘之最古遺蹟，經楊守敬、端方、羅振玉諸家詳密考證無訛。懷民山東青州平原郡平原縣人，爲齊郡太守，葬於歷城。此碑出土後爲福山王懿榮以千金購得，轉運河南開封，後又轉賣於長白托活洛氏（卽端方），其後下落不明。墓誌爲混隸法之正書，素朴而力强，酷似爨龍顏碑。

其他宋碑尙有元嘉二十五年晉豐縣□熊造像與石門新營詩，無年月，題於浙江省青田縣石門之摩崖，傳係謝靈運自書者。文字溫醇古朴。

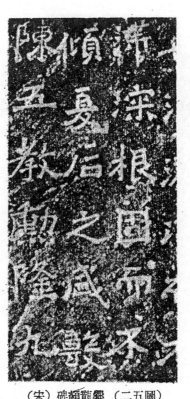

（圖五二）爨龍顏碑（宋）

（宋）誌墓民懷劉（三五圖）

㈡梁碑：

一、瘞鶴銘（圖五四），梁天監十三年（紀元五一四年）刻石，傳爲陶弘景（生於紀元四六二歿

於五四六年）所書，碑在江蘇丹徒，何紹基云：「自來書律，意合篆分，派兼南北，未有如

貞白瘞鶴銘者。」康有爲評爲「妙品下，飛逸渾穆，僅次於石門銘。」此碑刻於揚子江中之

焦山西足崖壁上，石已被雷擊裂，且常沒於水中，冬日水落，始得發現，故拓本甚難。清康

熙年間，移其斷片於焦山大伽藍定慧寺之一亭內，並以石灰修補，便於拓摹。

二、始興王蕭憺碑（圖五五），安成康王蕭秀碑（圖五六），傳皆爲貝義淵所書。蕭憺碑普通三

八、南北朝時代附隋

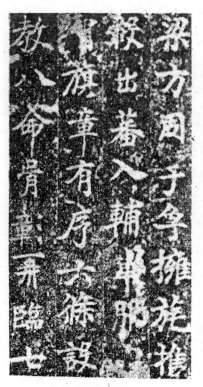

（五五圖）
（梁）碑儈肅王興始、淵義貝

（梁）銘鶴瘞、景弘陶（四五圖）

年（紀元五二二年）以後刻，蕭秀碑較早爲天監一七年（紀元五一八年）刻，丙碑均在江蘇上元，康有爲碑評：「如強弓勁弩，持滿而發。」列爲精品上，此碑在南京東方清風鄉黃城村，清代始建亭加以保護。

三、太祖文皇帝神道（圖五七），天監元年（紀元五〇二年）以後刻，碑在江蘇丹陽，武帝之父，南齊永元元年薨，陵在丹陽東三十里，今僅存柱身題額，移存丹陽公園。康有爲評爲「若大廷襃衣，端供而議。」

（二）北朝

一、概述

（六五圖）（梁）安成康王蕭秀碑、貝義淵

（圖七五）太祖文皇帝神道（梁）

北魏享國年久，統治黃河流域，前後達百五十年之久，重以孝文好文，潤色金石，故北魏書風大盛。其時隸楷錯變，無體不備。北朝書家，據北史魏齊周書、水經注、金石略諸書所載，不下八十餘人。北碑衆多，惟多晚出，且罕署書者之名，後經清代包世臣、康有爲評考，就碑立論，莫能一一考知其人。

二、北朝書家

北朝書家，簡舉如左：

㈠北魏：

一、崔浩　字伯源，清河人，崔宏之子，父子侍君，晚年以編纂國書刊右，引起北人物議，觸怒

世祖，滿門被誅。宏善草隸，惜無遺文。宏祖悅與盧諶博藝齊名。浩書體勢及其先人，北史本傳謂其巧妙不如。弔比干文傳爲浩書，綠隱軒題識云：「字體奇怪，他體所無，似楷似隸，因以見當時筆法之遞變。」康有爲云：「弔比干文瘦硬峻峭，其發源絕遠，自尊揵褒斜來，上與中郎分疆而治，必爲崔浩書。」

二、寇謙之　昌平人，北魏太武帝時有名道士，爲世祖信任，卒年八十四歲。寇書家事蹟不明。康有爲云：「寇書嵩高靈廟碑，如入收藏家，舉目盡奇古之致。」又云：「奇古莫如寇謙之。」又云：「謙之則韓勑之嗣。」

三、鄭道昭　字僖伯，開封人。孝文帝時官光州刺史。任中在管內崟山書字刻石，包世臣云：「鄭文公季子道昭，自稱中岳先生，有雲峰山（山東萊蕪附近摩崖）五言及題名十餘處，字勢巧妙俊麗，近南朝褅超、謝萬。常疑其父墓下碑經石峪大字刁惠公誌出其手也。」又云：「北碑體多旁出，鄭文公碑字獨眞正，而篆勢分韵，草情畢具，其中布白本乙瑛，措畫本石鼓，與草同源，故自署曰草篆。不言分者，體近易見也。以中明壇題名雲峰山五言驗之，爲中岳先生書無疑。碑稱其才冠秘穎研圖注篆不虛耳。」康有爲云：「神韵莫如鄭道昭，蓋西

四、王遠　關中金石記云：「遠無書名，而石門銘字（圖五八），超逸可愛。」康有爲云：「遠書石門銘，飛逸奇恣，分行疏宕，翩翩欲仙，源出石門頌孔廟等碑，亦與中郎分疆者，非元常所能牢籠也，後世寡能傳之。蓋仙人長生，不食人間烟火，可無傳嗣。」

八、南北朝時代（附隋）

七九

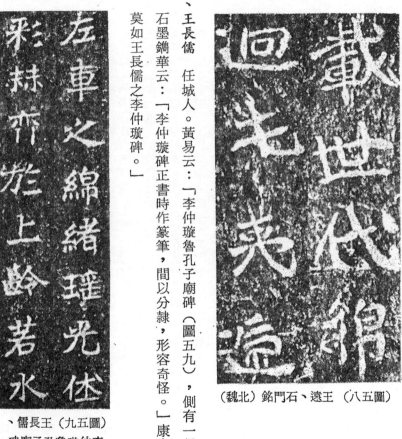

（魏北）銘門石、遠王 （八五圖）

五、王長儒　任城人。黃易云：「李仲璇魯孔子廟碑（圖五九），側有一行，知是王長儒書。」康有爲云：「亢夷超爽，莫如王長儒之李仲璇碑。」石墨鐫華云：「李仲璇碑正書時作篆筆，間以分隸，形容奇怪。」

左車之綿緒瑤光㑣
彩赫弈於上嶺若水

（魏北）
李仲璇魯孔子廟碑
（九五圖）王長儒、

六、蕭顯慶　康有爲云：「莊茂則有若顯慶之孫秋生造像。」（圖六〇）

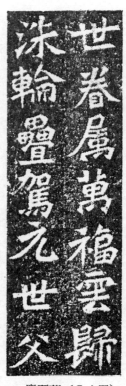

（圖六〇）蕭顯慶、
孫秋生造像記（北魏）

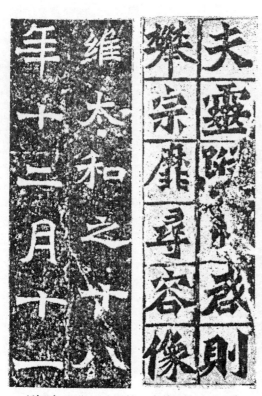

（圖六一）朱義章、始平公造像記（北魏）

八、南北朝時代（附隋）

七、穆子容　字山行，代人。中州金石記云：「太公呂望表，穆子容書之於石，書法方正，筆力透露，爲顏眞卿藍本，魏齊刻石之字，無能比其工者。」康有爲云：「北碑豐厚則有若子容之呂望碑。」又云：「子容得暉福之豐厚，而加以雄渾。」

八、朱義章　康有爲云：「方重則有若義章之始平公造像（圖六一）。」又云：「朱義章則東海廟之後。」

（二）北周：

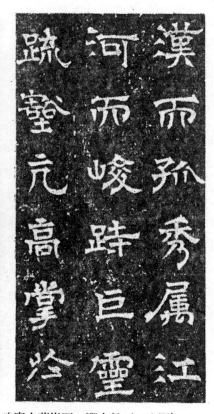

（二六圖）趙文淵、西嶽華山廟碑（北周）

九、趙文深　本名文淵，避唐諱改。字德本，南陽人，為北周書學博士，年十一，獻

書於魏帝，雅有鍾王之則，筆勢可觀。石墨鐫華云：「文淵書西嶽華山廟碑（圖六二）字小，

變隸書時兼篆籀，正與李仲璇孔廟碑同，亦褚河南聖教序，歐陽蘭台道因之所由出也。」

十、王褒　字子淵，琅琊人，特善草隸。梁蕭子雲，褒之姑丈，少以姻戚去來其家，遂相模範，

名亞子雲。述書賦云：「子淵正穩而寡力。」

(三) 隋：

一、丁道護　譙國人。善正書，蔡襄謂其兼後魏遺法；趙孟堅謂其有右軍一搨直下之妙。馬宗霍

考山內承周齊之緒，外沐梁陳之風，澆樸未散，芊麗相乘，因時會有以成之。所書啓法寺

碑，冠絕一時，蔡襄題跋極許可之，謂勝薛純陀。陸恭云：「啓法寺碑（圖六三），審其用

筆，淬厲仍歸渾樸，洗六朝之餘習，開歐褚之先聲。」

啓法寺碑（隋）（圖六三）丁道護、

二、史陵　善正書，筆法精妙。書斷云：「褚遂良嘗師史陵，蓋當時名筆也。然史亦有高古，傷

八、南北朝時代（附隋）

以上南北書家，據康有爲擇出正書十家，書體迥異，各有所長。康有爲云：「瘦硬莫如崔浩，奇古莫如冠謙之，雄重莫如朱義章，飛逸莫如王遠，峻整莫如貝義淵，神韻莫如鄭道昭，超爽莫如王長儒，渾厚莫如穆子容，雅朴莫如釋章。」又云：「朱義章、貝義淵、蕭顯慶、釋仙皆用方筆；王遠、鄭道昭、王長儒、穆子容則用圓筆；崔浩、寇謙之、體兼隸楷，筆互方圓也。九家皆源本分隸，崔浩則褒斜之遺，寇謙之則韓勑之嗣，朱義章則東海廟之後，王遠、鄭道昭則西狹之遺，尤其易見者也。十家各成流派：崔浩之派爲褚遂良、柳公權、沈傳師；貝義淵之派爲歐陽詢；王長儒之派爲虞世南、王行滿；穆子容之派爲顏眞卿，此其顯然者也。」又云：「後之學者，體經歷變，而其體意所近，罕能外此十家，譬道術之有九流，各有門戶，皐牢百代，中惟釋仙稍遜，抑可謂書之巨子矣。」

於疏瘦。」

三、北朝之碑

北朝之碑，概可分爲四類：

(一)龍門造像記——因經西域傳入印度歐洲文明，佛教流行，建寺造塔，官民爭尚，龍門卽伊闕山崖佛像刻石，凡數百種，擇選有龍門造像記二十品。（註二）

(二)刻經——摩崖刻鏤，書法謹嚴。

(三)碑刻——鄭重正書，筆畫結體各具意趣。

（四）墓誌銘──字體細小，鐫刻精巧。

今就康有爲碑評，（註三）以爲北碑之簡介如左：

石門銘　永平二年（紀元四八八年）王遠之摩崖書，列爲神品（註四）。評「若瑤島散仙，驂鸞跨鶴，」爲飛逸渾穆之宗。鄭文公瘞鶴銘輔之。

暉福寺碑　（圖六四）太和十二年（紀元四八八年），刻碑在陝西澄城，列爲妙品上。寬博若賢達之德，爲豐厚茂密之宗。穆子容梁石闕溫泉頌輔之。

（四六圖）暉福寺碑（北魏）

孝文皇帝弔比干墓文　崔浩所書，碑在河南汲縣，列爲高品上。評「若陽朔之山，以瘦峭甲天下，」爲瘦硬峻拔之宗。萬修羅靈塔銘輔之。

八、南北朝時代（附隋）

刁遵志蓋誌銘（圖六五） 列為精品下。評「如西湖之水，以秀美名寰中」，為虛和圓靜之宗。

高湛劉懿輔之。

（五六圖）
（魏北）銘誌墓志遵刁

楊大眼造像記（圖六六） 無年月碑在河南洛陽，列為能品上。評「若少年偏將，氣雄力偉，」

為峻健豐偉之宗。魏靈藏廣川王曹子建輔之。

（六六圖）
（魏北）記像造眼大楊

道略三百人造像 列為能品上。評「若束身老儒，節疎行情。」

太公呂望碑 穆子容所書，列為精品下。豐厚雄渾。

始平公造像　太和二二年（紀元四九八年）朱義章所書，碑在河南洛陽，列能品上。方重剛健。

張猛龍碑（圖六七）　正光三年（紀元五二二年）刻，碑在山東曲阜，列爲精品上。評「如周公制禮，事事皆美善，」又云：「結構爲書家之至，而短長俯仰，各隨其體」，爲正體變態之宗。賈思伯（圖六八），楊翬輔之。

（圖六七）張猛龍碑（北魏）

（八六圖）
賈思伯碑
（魏北）

李仲璇修孔子廟碑　東魏興和三年（紀元五四一年）王長儒書。碑在山東曲阜，列爲逸品上。評「如朱衣子弟，神采超俊。」輔始與王碑爲峻美嚴整之宗。

廣川王造像　景明三年（紀元五〇二年）刻。評「如白門伎樂，裝束美麗。」

劉王志　列爲逸品下。評「如荒江僵木，雖經多槎枒，而容止羞澀。」

司馬昇碑　列爲能品下。評「如三日新婦，雖體態媚麗，而生氣內藏。」

靈廟碑陰　列爲神品。評「如渾金璞玉，寶采難名，」爲眞正書之極則，輔爨龍顏爲雄強茂美之宗。

嵩高靈廟碑　太安二年（紀元四五六年）刻，寇謙之書，碑在河南開封，列爲高品上。評「如入收藏家，舉目盡奇古之器。」

（九六圖）
（魏北）安定王燮造像

八八

定安王燮造像（圖六九）　正始四年（紀元五〇七年）刻，碑在河南洛陽，列爲逸品下。評「如長戟修矛，盤馬自喜。」

曹子建碑　列爲能品上。評「如大刀濶斧，斫陣無前，」輔楊大眼爲峻健豐偉之宗。

李超墓志　列爲精品上。評「如李光弼代郭子儀將，壁壘一新，」爲體骨峻美之宗。解伯達、皇甫驎輔之。

孝昌六十人造像　列爲妙品下。評「如唐明皇隨葉法善遊，霓裳入聽。」

解伯達造像（圖七〇）　太和年間（紀元四七七～四九八年）刻，碑在河南洛陽，列爲精品上。評「如雍容文章，踴躍武事。」

（圖七〇）
解伯達造像（北魏）

儁修羅碑　列爲能品上。評「如長松倚劍，大道臥羆。」

雲峰石刻（圖七一）　四十二種永平四年（紀元五一一年）爲鄭道昭之摩崖書，評「如阿房宮，樓閣綿密，」爲圓筆之極軌。

石崖摩峰雲、昭道鄭（一七圖）
（魏北）碑下義鄭、刻

四川摩崖　評「如建章殿，門戶萬千。」通隸楷，備方圓，高渾簡穆，爲壁窠之極軌。

定國寺碑　列爲能品下。評「如祿山肥重，行步蹣跚。」

凝禪寺碑　列爲能品上。評「如曲江風度，骨氣峻整。」

司馬元興碑　列爲能品下。評爲「古質鬱紆，精魄超越。」

馬鳴寺碑（圖七二）　正光四年（紀元五二三年）刻，碑在山東樂安，列爲能品下。評「若野竹遇雨，輕燕側風。」輔張玄碑爲質峻偏宕之宗。

高植墓志　列爲高品下，評「若蒼崖巨石，森森古容，」爲渾勁質拙之宗。王偓、王僧輔之。

高湛碑　列爲精品下。評「若秋菊春蘭，茸茸艷逸。」

元甚溫泉頌（圖七三）　無年月碑在陝西西安，列爲能品上。評「如龍翔鶴頸，奮翠雲霄。」

（北魏）碑師法根寺鳴馬（二七圖）

敬顯鐫利前銘　列爲逸品上。評「若閒鷗飛鳧，游戲汀渚。」爲靜穆茂密之宗。朱君山龍藏寺輔

八、南北朝時代（附隋）

（北魏）頌泉溫甚元（三七圖）

之。

南康簡王碑　評「若芳圃桂樹，淨直有香。」

李君誓　評「如閒庭卉木，春來著花。」

皇甫驎志　列爲精品下。

張黑女墓誌（圖七四）　普泰元年（紀元五三一年）刻，列爲精品下。評「如駿馬越澗，偏面驕嘶。」

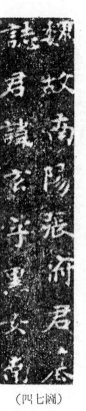

（四七圖）
張黑女墓誌銘
（北魏）

枳楊府君碑　東晉隆安三年（紀元三九九年）刻，四川涪陵出土，列爲妙品下。評「如安車入朝，不尚馳騁。」

慈香造像　神龜三年（紀元五二○年）刻，碑在河南洛陽，列爲精品下，評「如公孫舞劍，劉亮渾脫。」

楊翬碑　列爲精品上。評「如蘇蕙織錦，綿密廻環。」

朱君山墓誌　列爲逸品上。評「如白雲出岫，舒卷窈窕。」

龍藏寺碑（圖七五）　隋開皇六年（紀元五八六年）河北正定，列爲精品上。評「如金花遍地，

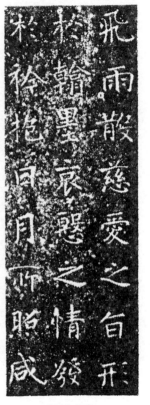

（五七圖）
（隋）解寺藏龍

細碎玲瓏，」出自齊碑，加以活力。褚河南則出於龍藏，並不能變化之。

含利塔銘　列為能品下。評「如妙年得第，翩翩開朗。」

蘇慈碑　列為能品下。評「如手版聽鼓，戢戢隨班。」

般若經碑　北齊武平元年（紀元五七〇年）刻，列為妙品下，齊碑簡穆，較龍顏暉福仍遜一籌。

惠輔造像記　列為精品下。端豐峻整，峨冠方袍，具官人氣象。

以上南北朝碑，據康有為認為：「齊碑惟有瘦硬，隋碑惟有明爽，古今之中，唯南碑與魏為可宗，可宗為何？曰有十美：一日魄力雄強，二日氣象渾穆，三日筆法跳越，四日點畫峻厚，五日意態奇逸，六日精神飛動，七日興趣酣足，八日骨法洞達，九日結構天成，十日血肉豐美。」

總之，南北朝兩派，南以流美為能，北以方嚴為尚，但至梁陳，已漸合流，隋祚僅有三十餘年，而楷真書已有初期之成熟。隋代碑刻，當以龍藏寺與啓法寺為首。楊守敬謂：「龍藏寺已開虞，褚之先聲，啓法寺為顏，柳之禰祖。」葉昭熾云：「隋碑上承六代，下啓三唐，由小篆，八分趨於隸楷，

八、南北朝時代（附隋）

九三

至是而巧力兼至，神明變化，而不離於規矩。蓋承險怪之後，漸入坦夷，而在整齊之中，仍饒渾古。古法未亡，精華已泄，唐、歐、虞、褚、薛、徐、李、顏、柳諸家精諧，無不有之，此誠古今書學之一大關鍵也。」此語可爲南北朝書史之至當結論。

（註一）崔盧即崔悅、盧諶，兩人並仕石趙。悅傳子潜；諶傳子偃，偃傳子邈，皆仕燕，世不替業。故魏初重崔盧之書。

（註二）龍門造像二十品，康有爲稱爲方筆之極軌。其中自法生、北海、擾填外，牽皆雄拔，然約而分之，亦有數體；楊大眼、魏靈藏、一弗、惠感、道匠、孫秋生、鄭長猷、沈著勁重爲一體；長樂王、廣川王、太妃侯、高樹、端方峻整爲一體；解伯達、齊郡王祐，峻骨妙氣爲一體；慈香、安定王、元燮，峻蕩奇偉爲一體。總而名之，皆可謂之龍門體。

（註三）北碑多晚出，且罕署書者之名，淸包世臣康有爲始，盛評北魏，尋源竟委，尤以康有爲之碑評，最爲精闢。

（註四）康有爲取南北朝碑，爲之品列，分神品、妙品上下、高品上下、精品上下、逸品上下、能品上下，共七十七碑。

九、唐　代　（附五代）

有唐三百年間，書家之盛，不減於晉；豐碑大碣，亦爲宇內大觀。溯自魏、晉迄於南北朝，流傳書蹟，以眞、行、草爲大宗，篆成絕響，八分亦不墜如縷，隸書之稱，則或與眞混，或與八分混，久已不復別出，惟至唐則各體皆有名家。楷書經各名家之雕琢，尤爲完成，如稱顏魯公納古法於新意之中，生新法於古意之外，陶鑄萬象，隱括衆長，與少陵之詩、昌黎之文，皆同爲能起八代之衰。故唐代之書，可謂書史上之中興時期。又唐專立書學，置書學博士（註一），以書爲教，故終唐之世，書家輩出。

今依唐詩分期方法，分爲初、盛、中、晚四個時期，以記述唐書之演變。各時期年代之劃分如左：

初唐　由唐高祖武德元年（紀元六一八年）至睿宗太極元年（紀元七一二年），共九十五年。

盛唐　由玄宗開元元年（紀元七一二年）至肅宗寶應元年（紀元七六二年），共五十年。

中唐　由代宗廣德元年（紀元七六三年）至敬宗寶曆二年（紀元八二六年），共六十四年。

晚唐　由文宗太和元年（紀元八二七年）至昭宗天祐三年（紀元九○七年），共八十年。

一、概　述

（一）初唐時期

初唐時期書道隆盛。蓋因太宗愛好書學，尤篤好王羲之之書，曾親為晉書本傳作贊，復於貞觀之始，下詔廣求右軍之書，使無遺逸，萬機之暇，備加執玩，尤以蘭亭序、樂毅論之真蹟，最為寶重，且揚蘭亭序以賜朝貴，故於時士大夫皆宗法右軍。唐初虞、歐、褚三大家（註二），以太宗好尚之影響，無不傾習右軍。虞學智永，固為右軍嫡系，即歐、褚自為北派者，其實亦旁習右軍也。

二、初唐書家與其碑帖

一、唐太宗　世民，高祖次子。

（一）生平：生於開皇十八年（紀元五九八年），歿於貞觀二十三年（紀元六四九年）。英睿不羣，所學輒便過人。貞觀十四年四月二十二日帝自作真草書屏風，以示羣臣，筆力遒勁，至絕一時。十八年二月十七日召三品以上朝臣賜宴於玄武門，帝揮筆作飛白書，衆臣乘醉，就帝手中競取。散騎常侍劉洎登御牀引手然後得之。其未得者稱洎登御牀，罪當死，請付以法。帝笑曰：「昔聞婕妤辭輦。今見常侍登牀。」

太宗為飛白書「鸞鳳蟠龍」四字，筆勢遒勁。謂司徒長孫無忌、吏部尚書楊子道曰：「朔旦舊俗必用衣物相賀，今對卿等以飛白之書致賀。」

（二）書學淵源：書斷云：「太宗書受之於史陵，工隸書飛白，行草得二王法，尤善臨古帖，殆於逼真。」

太宗自論云：「吾學古人之書，殊不能學其形勢，惟在其骨力，而形勢自生耳。」

太宗備集王書，駕崩之前，詔囑以蘭亭序眞蹟、樂毅論刻石殉葬昭陵。是以後世所傳之蘭亭，樂毅，多係唐人臨摹者。

（三）書蹟：唐之晉祠銘（圖七六），與溫泉銘（圖七七），係貞觀二十及二十二年太宗御筆行書之銘（註三），縱橫自如，雄邁秀傑之氣，溢於紙筆。眞草屛風書，亦爲御筆。

太宗嘗作筆法、指意、筆意三說，以訓學者。又嘗爲王羲之傳作贊，且論字學。

（圖七六）唐太宗、晉祠銘〈唐初〉

二、虞世南　字伯施，越州餘姚人。

（一）生平：生於陳，性沉靜寡慾，篤志勤學，能屬文章。同郡沙門智永，善義之書，世南師之，妙得其體。隋大業初，授秘書郎；太宗引爲秦府參軍，授弘文館學士。嘗命寫列女傳以裝屏風，一時無列女傳，世南默寫，一字不失。貞觀七年轉秘書監，賜爵永興縣子。太宗嘗稱世南五絕：一曰德行，二曰忠直，三曰博學，四曰文辭，五曰書翰。授銀青光祿大夫，諡文懿。

世南曰：「余嘗夢吞筆，其後張芝以指書一道字。方悟其書。」世南常於被中畫腹書，末年尤妙。由此可見其學書勤苦之深。

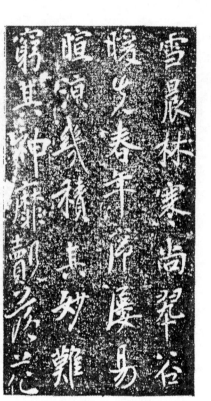

（唐初）銘泉溫、宗太唐（七七圖）

（二）書蹟：世南正書於碑，有孔子廟堂碑（圖七八），貞觀元年刻（原石佚亡），唐時全拓孤本現藏日本三井氏聽冰閣），楷書品位之高，唐碑中居第一。世南嘗以此碑拓本進呈，太宗特賜王羲之黃金印一顆，帝對其書之貴重，可見一般。又黃山谷認孔子廟堂碑得智永筆法爲多。

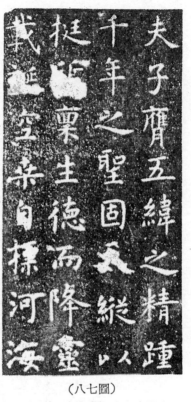

（八七圖）

（唐初）碑堂廟子孔、南世虞

行書有汝南公主墓誌（圖七九），王世貞云：「見其蕭散虛和，風流姿態，種種有筆外意。」其他行草如積時帖、左腳帖（全拓在日帝大），皆得二王之風。積時帖或疑爲米芾所臨，尚待考證。又所書之千字文，集古錄云：「言不成文，乃信筆偶然爾，其字畫精妙，平生所書碑刻多矣，皆莫及也。豈矜持與不用意，便有優劣耶。」

世南嘗作筆髓，學者多宗之。

（三）一般評論：世南書評，如唐人書評云：「虞書體段遒媚，舉止不凡，能中更能，妙中更妙。」

九、唐　代

九九

汝南公主墓誌（唐初）虞世南、（九七圖）

芳堅館題跋云：「伯施書評以爲層臺緩步，高謝風塵，謂其韻度勝耳。然細觀之，氣力仍極沉厚，與歐、褚同一畫沙印泥，然從容出之，得大自在。」書概云：「永與書出於智永，故不外耀鋒芒，而內涵筋骨，徐季海謂歐虞爲鷹隼，歐之爲鷹隼易知，虞之爲鷹隼難知也。」又云：「論唐人書者，別歐、褚爲北派，虞爲南派，蓋謂北派本隸，欲以此尊歐、褚也。然虞正自有篆之玉筯意，特主張北書者不肯道耳。」

三、歐陽詢　字信本，潭州臨湘人。

（一）生平：生於陳初，容貌寒寢，敏悟絕人，博貫經史。仕隋爲太常博士，高祖微時，時與交遊，即位，頻擢至給事中。詢書初倣王羲之，後險勁過之，因自名其體。尺牘所傳，人以爲法，高麗嘗遣使求其字。貞觀之初，歷太子率更令，封渤海男，卒年八十有五。

歐陽之書，筆力勁險，正稱其貌。八體盡能，篆體尤精；飛白冠絕，峻於古人；眞、行

之書，出於獻之，別成一體；草書逸蕩流通，視之二王，可爲動色；正書爲翰墨之冠，尤工小楷。傳詢曾見右軍敎獻之指歸圖一本，以三百縑購之歸，賞翫經月，喜而廢寢。詢書結構三十六法，敎示後學。

(二) 書蹟：詢之正書有：

皇甫府君碑（圖八〇） 貞觀年間書，碑存陝西西安。爲詢書殘碑中最壯年之作，不若晚年之化度寺碑、九成宮碑、醴泉碑渾厚有趣。但其點畫精細結體緊迫，雖有小規模之嫌，而其峻拔遒勁之氣，撲人眉宇。

（圖八〇）

（唐初）歐陽詢、皇甫府君碑

化度寺碑（圖八一） 貞觀五年（紀元六三一年）書，原石佚，嘗在敦煌發掘，唐拓殘本現藏巴黎國民博物館。書槪中稱其筆短意長，雄健彌復深雅。王世貞稱其精緊，深合體方筆圓之

妙。

（一八圖）
（唐初）碑寺度化、詢陽歐

九成宮醴泉銘（圖八二）　貞觀六年書，原石久佚，宋時翻刻，後世多重刻本。此碑與虞之廟堂、褚之雁塔聖教稱爲三鼎足。趙子固稱此碑與化度寺碑皆爲楷法之極則，乃詢正書碑中之第一傑作，在初唐書史上放出萬丈光芒。芳堅館題跋云：「醴泉碑高華渾樸，法方筆圓，此漢之分隸、魏晉之楷合竝醞釀而成者。伯施以外，誰可抗衡？」

溫彥博碑（圖八三）　貞觀十一年（紀元六三七年）立碑，原石已損，全文拓本，今不可見。爲詢最晚年之正書。平正婉和，其結體似醴泉之開張，亦似皇甫之峻拔，實詢一代之得意傑作。

書評正書，如莫雲卿云：「歐之正書，濃纖得度，剛勁不撓，點畫工妙，意態精密，傑

（二八圖）
（唐初）銘泉醴宮成九、詢陽歐

（三八圖）
（唐初）碑博彥溫、詢陽歐

出當此。」

詢之行書有史事帖（圖八四），卜商帖、張翰帖、仲尼夢奠帖，分載於快雪堂帖、滋惠堂法帖、玉虹鑑眞帖。

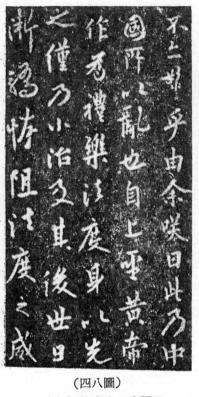

（四八圖）
歐陽詢、史事帖（唐初）

書評行書之特色：勁嶮刻厲，森森然若武庫之戈戟，向背轉折，渾得二王風氣。郭天錫稱「夢奠帖爲世之歐行第一書也。」

詢之草書有千字文（圖八五），惟未見於世間流傳之集帖中（詢另有正書千字文流傳於世），僅日本書道全集中刊出，據云得之清崇室室岳小琴秋好軒之珍藏本。

書評草書：險勁瘦硬，猛峭過於右軍。

（三）一般評論：詢書總評，以金石史所評似可定論，今錄如左：「人知信本變晉法，不知結體用

書草、詢陽歐（五八圖）
（唐初）簡斷文字千

筆，多從古隸中出，故小歐陽（詢子通，書蘭公道因碑）遂作批法。觀宋搨醴泉銘，首行宮

字左點作豎筆，正鋒一畫而微轉，便有韻度，是漢分法也。」又云：「率更楷法源出古隸，

故骨氣洞達，結體獨異，居碑楷第一。」

四、褚遂良　字登善，杭州錢塘人。

(一) 生平：散騎常侍亮之子，博涉文史，尤工隸書，父友歐陽詢甚重之。太宗嘗謂侍中魏徵曰：

「虞世南死後，無人可以論書者。」徵曰：「遂良下筆遒勁，甚得王逸少體。」太宗即日召

使侍書。太宗常出御府金帛，購求王羲之真蹟，於是天下爭齎古書，詣闕以獻。當時無能辯

識真偽者，惟褚良備論所出，無一舛誤，遂拜官中書令。高宗即位，冊立武昭儀，褚固執不

從，左遷潭州都督。顯慶二年，轉桂州都督，又貶為遠州刺史，卒於官。

(二) 書學淵源：遂良書之源流：少則服膺虞監，長則祖述右軍，真書甚得媚趣；隸、行亦嘗師授

史陵。遂良之書多法；或學鍾繇之體而古雅絕倫，或師逸少之法而瘦硬有餘。至章草之間，婉美華麗，皆妙品之尤者也。廣川書跋謂其本學逸少，而能自成家法，然疏瘦勁鍊，又似西漢，往往不減銅筩等書，故非後世所能及也。

（三）書蹟：遂良正書，以變化多端之點取勝；如孟法師碑莊重雅健；雁塔聖教序輕妙清俊；倪寬贊渾然有筆力且無圭角。其書品亦最高。今列述如左：

伊闕佛龕記（圖八六） 貞觀十五年（紀元六四一年）屬褚最早年之書，爲隋唐以來之正統書法，歐陽公評爲奇偉；而楊守敬反對，稱爲偉而不奇，方正寬博，仍沿陳隋之舊格。要之，褚書晚年變化多端，而蟬娟婀娜，必先歷此境界也。此碑爲褚書中之最大字，爲初學者最佳

（唐初）記龕佛闕伊、良遂褚（六八圖）

手本。

孟法師碑（圖八七）貞觀十六年（紀元六四二年）為褚壯年之作，莊重雅健，暢達多古意。論

（七八圖）

（唐初）褚遂良、孟法師碑

者謂近歐虞之趣，然其點畫組織，全異歐虞，且較歐虞更近漢魏書法。此書較聖教、蘭亭天

馬行空之概，稍從規矩準繩，為學褚書之標準碑。

房玄齡碑（圖八八）古人評遂良之書，疏瘦勁鍊，此碑最為適當。立碑年月不詳，約在貞觀

二十三——永徽六年之間（紀元六四九—六五五年）距書雁塔聖教序時不遠，書漸現出圓熟

之姿。褚壯年之書，概同歐、虞，筆端向左前方，然此書直立，越過三過折骨法，直迫魏

晉。

雁塔三藏聖教序並記（圖八九）為遂良之第一傑作，並創古今楷法之一格，有清勁絕倫天馬行

（唐初）碑齡玄房、良遂褚（八八圖）

三塔雁、良遂褚（九八圖）
（唐初）記並序教聖藏

空之概。考此爲永徽四年（紀元六五三年）奉帝勅「銘石之書」。此種筆意，如隸書中禮器

碑，筆向不偏一方，自由自在，八方奔出，自成家法，出自清峻超妙之新機軸。

倪寬贊（圖九〇）容夷婉暢，趙孟堅稱如得道之士，世塵不能一毫嬰之，晚年之書，雖瘦實映。書家謂作眞字能寓篆隸法則高古。吳寬嘗云。今觀褚公所書倪寬贊而盆信。

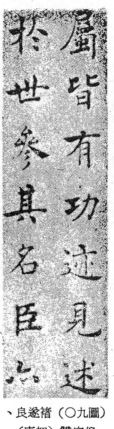

（唐初）倪寬贊（圖九〇）褚遂良、

（唐初）褚遂良、枯樹賦（圖一九）

褚之行書今傳者，有枯樹賦（圖九一），太宗哀冊、隨淸娛墓誌銘、行書千字文。除枯樹賦爲聽雨樓帖本，貞觀四年褚年方三十五歲，右有記載，刻本假於後人之手，但用筆尙極似褚壯年之書。千字文柔勁險媚，眞如鐵線縈結而成。其他或係後人臨摹者。另如帝京篇、

賜觀篇、陰符經、靈寶度人經以及同州聖教序（龍翔三年刻，大陝西大荔），皆非褚之眞蹟。

初唐書家，除以上虞、歐、褚三大家外，尚有殷令名與于仲容、令名遺蹟存者唯裴鏡民碑（圖九二），筆法精妙，不減歐虞。而仲容尤善書額，所書汴州安業寺、京師袞義開業資聖寺、東京太僕寺及靈州馬觀額，皆精妙曠古。又薛純陀，貞觀十二年奉勅書銘砥柱，氣象奇偉，猶有古人體法，惜書未傳至今。

（二九圖）
殷令名、裴鏡民碑
（唐初）

初唐諸碑，尚有等慈寺碑、昭仁寺碑、孔穎達碑、蘭陵長公主碑，或帶北派之氣，或乏變化，且無書者之名，故均從略。

三、結 論

總上所述，可見初唐書道，繼魏晉之後，發揮書法之美，實創李唐三百年「唐人書取法」之先聲。

（二）盛唐時期

一、概述

唐書之分爲初、盛、中、晚四個時期，係借用一般唐詩之分法，實者唐書方面，在此期中未可言盛。書道應以初唐爲最盛，所謂盛唐時期，僅繼受初唐之極盛而已。尤在政治方面，正值武則天危亂唐室之時，更不可言盛矣。

此期受初唐虞、歐、褚等千古傑出大家之後，不無寂寞之感。如薛稷甚負書名，目爲歐、虞、褚、薛四大家，然其眞蹟可信者，僅存武后昇仙太子碑陰一種；又信行禪師碑，係集褚遂良之字刻碑，世傳爲薛稷之書，其實非也。

此期堪以誇耀者，是爲唐宗室之書：高宗雅善眞、草、隸、飛白，有李勣碑（圖九三）紀功頌、萬年宮銘、叡德碑、皆行書，筆力超俊。中宗有賜盧正道勅，字徑五寸，爲其特色。玄宗英明多才，能八分書，有批答頌、石臺孝經、賜張敬忠勅書，金仙公主碑、鶺鴒頌、慶唐觀紀聖之銘等。家法相

（三九圖）
碑勣李、宗高唐
（唐盛）

承，甚得妍妙，皆有二王遺意。中宗、睿宗僅有正書而無行草。宗室之書，降至宋、元、明，傳為書道正統。

（二）盛唐書家與其碑帖

一、歐陽通　字通師，詢之子，累遷儀鳳中書舍人，天授之始轉司禮卿，判納言事。通少孤，母以父書為教，通刻意臨倣，數年父子齊名，稱大小歐陽體。晚年自矜太甚，狸毛上覆以兔毛為筆，管皆象犀，非此不書。遭母喪，居廬四年不釋服；反對武后立太子，下獄致死。忠孝大節，凛然可敬。書傳有道因法師碑（圖九四）與泉君墓誌。道因碑有批法，顯然隸書，用筆竣嚴，有險峻壓人之概。泉君墓誌，評者或謂戈戟森森，鋒穎四出，險勁橫軼，突過乃翁。

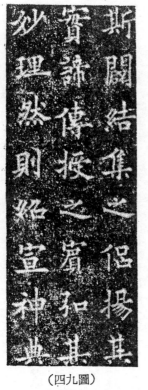

（四九圖）
碑師法因道、通陽歐
（唐盛）

二、王知敬　懷州河內人。善書隸，工草及行，尤善章草。武后時為麟臺少監。與殷仲容齊名，天后詔二人，一人署一寺額，仲容題薦聖，知敬題清禪，俱為獨絕。洛川長史德政二賈碑即知敬之

衛景武公李靖碑（盛唐）
圖九五、王知敬

迹，極峻利豐秀，惟今失傳。今存者僅衛景武公李靖碑（圖九五），爲昭陵陪碑之一，文字多缺蝕，其書遒美勁健。

三、孫虔禮　字過庭，富陽人。博雅有文章，草書憲章二王，工於用筆，儁拔剛斷，尚異好奇；眞行之書，亞於草書。其草書今存者，一爲草書千文，一爲書譜序（圖九六）（註三）。草書千字文（圖九七）爲明代吳用卿刻於餘淸齋帖者，用卿自跋中稱此書用筆純熟，如棉裹鐵，自始至末，不露鋒芒，眞從右軍三昧，唐人草法無能過者。書譜序眞蹟藏於臺北故宮博物院，張丑管見評爲筆勢縱橫，墨法淸潤，極得右軍之法。

四、薛稷　字嗣通，蒲州汾陰人，擢舉進士，以辭章自名。景龍之末，爲諫議大夫昭文館學士。貞觀永徽間，虞、褚以書顯家，後莫能繼，稷外祖魏徵家多藏虞、褚書，故銳精臨倣，結體遒麗，遂以書名天下。睿宗時封晉國公，歷太子少保禮部尚書。

薛稷書碑盡佚，僅昇仙太子碑陰（圖九八），尚存遺跡數十字。薛書近於褚書，至於用筆纖

（唐盛）譜書、庭過孫（六九圖）

（七九圖）
（唐盛）文字千書草、庭過孫

同鳳閣鸞臺平章事左控鶴內供奉惡吉頊勒檢校勒碑使守

昇仙太子碑陰（盛唐）
薛稷、（圖八八）

瘦，結字疏通，又自別為一家。

五、鍾紹京　字可大，虞州人。初為司農錄事，以工書直鳳閣。則天時，明皇門額九鼎之銘及諸宮殿門牓，皆紹京所題。景龍中拜中書令，封越國公，後為少詹事，卒年八十有餘。紹京嗜書畫，如二王及褚遂良真蹟，家藏者至數十百卷。書傳僅有昇仙太子碑陰（圖九九），字畫妍媚，遒勁有法。

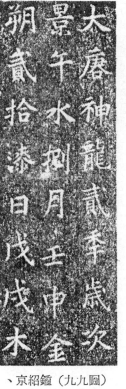

昇仙太子碑陰（盛唐）
鍾紹京、（圖九九）

大唐神龍貳季歲次景午水刌月壬申金朔貳拾漆日戊戌水

六、王行滿　高宗時人。正書今傳者有潁川定公韓仲良碑（圖一〇〇），與三藏聖教序竝記。楊守敬

評其韓仲良碑勁健幾匹歐虞，惟變化不及；三藏聖教序用筆端方綿密，具綽約之姿。韓碑較爲勁健，而教序則較爲圓潤。

盛唐除以上書家之書外，其最著名之書刻，即爲集字聖教序（圖一○二）。此爲僧懷仁竭二十餘年之心力，博搜旁求當時殘存之晉王羲之行書摹集而成，纖微克肖，弇州山人評爲百代之楷模；王虛

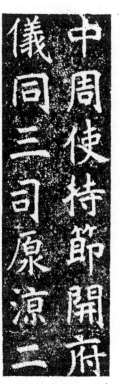

、滿行王（○○一圖）
碑良仲韓公定川潁
（唐盛）

一一六

（唐盛） 序教聖字集之
羲王、仁懷僧（一○一圖）

舟稱爲千古行書之宗。惜此碑於明萬曆年間地震折斷。又鎮軍大將軍矣文殘碑爲僧大雅集王羲之行書

所刻成。石墨鐫華認爲筆法去聖教序遠甚，集字技術亦不及懷仁。如碑中之書，多從聖教序中摹集，

非由右軍眞蹟摹刻。墨林快事評此碑雖不及聖教序之天衣無縫，然結體遒緊，自有別趣。

三、結　論

總之，盛唐之書，繼承初唐諸大家之後，似覺稍遜。然盛唐宗室之書，傳於宋、元、明，成爲書

道正統；書家仍循初唐，妍媚勁健，師法二王；僧懷仁、大雅之集字，得存右軍眞蹟之摹刻，故盛唐

之書，仍足爲後世之規範。

（三）　中唐時期

一、概　述

中唐時期，唐書取法大備。蓋初唐、盛唐百五十年間，皆師法二王，胎晉爲息，並未自立書法。

逮中唐顏魯公出，納古法於新意之中，生新法於古意之外，陶鑄萬象，隱括衆長，救時弊之纖弱，開

遒勁博大之書法，於是唐之書法大備，卓然成爲唐代之書。

二、中唐書家及其碑帖

一、李邕　字泰和，江都人。

九、唐　代

（一）生平：玄宗時為北海太守，人以李北海稱之。善真行書，文章名滿天下，盧截用嘗評邕如干將莫邪，難與爭鋒。邕天資豪放，不矜細節，後遂因李林甫而遇害。邕文章、書翰、正直、解辯、義、烈皆過人，時謂六絕。其書不踏前人塗轍，雖初學右軍行法，既得其妙，乃擺脫舊習，筆力一新。李陽冰謂之「書中仙手。」裴休見其碑，云「觀北海書，想見其風采。」宋元之書，受其影響不少。又如清之何紹基，雖為顏法撚香之人，然亦刻意臨摹李北海之書也。

（二）書蹟：北海碑書，多用行體，傳碑數多達八百餘、今存之拓本，有雲麾將軍李思訓碑與李秀碑、岳麓寺碑、東林寺碑、葉有道先生神道碑。正書僅有端州石室記，此碑為宋人重刻者，係李邕撰文，書者無署名，恐非邕之真蹟。分別簡介如左：

雲麾將軍碑　開元二七年（紀元七三九年）以後所建，雲麾將軍碑有二：一為李思訓碑（圖一○二），一為李秀碑。李秀碑遭風碎裂，全本明以後已不得見。但清道光間臨川李氏復得全本，重刻於法源寺，並加以石印。篆額碑文皆成完璧，筆法亦沉雄而存含蓄之妙。楊守敬評：「李思訓碑風骨高騫，李秀碑渾深厚，岳麓寺碑用筆結構在此二碑之間。」

岳麓寺碑（圖一○三）　開元十八年（紀元七三○年）建立，在湖南長沙岳麓書院，因以為名。為北海自書自刻，筆勢雄健，在雲麾之上，借經雨露剝蝕，然其鋒穎尚凌厲不可一世。

東林寺碑　北海撰文並書，原碑在江西廬山，元延祐年間毀於火。今之重刻瘦弱失真，面貌全

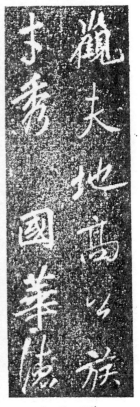

（一〇三圖）
李邕、岳麓寺碑（中唐）　（一〇二圖）李邕、李思訓碑（中唐）

異。

葉有道先生神道碑　開元五年括州刺史李邕撰文並書。金石文字記謂，**書法秀逸閑雅，不見欹側之態**。並言蔡君謨善論書，謂邕之所書，此最爲佳也。

（三）一般評論：北海之書，擺脫舊習，筆力一新，以荒率爲沉厚，以欹側爲端凝，宋初人不甚重之；至蘇、米而稍襲其法；又至趙文敏，每作大書，一意擬之，故其行書影響後世甚大。惟其行書氣體高異，尚不免有幾分欹側習氣，學者苟不加注意，即有流於俗書之虞。

二、張旭　字伯高，蘇州人。

（一）生平：嗜酒，每大醉後呼叫狂走，乃下筆作書，世人以張顛呼之。旭嘗任常熟尉，有老人陳牒求判，宿昔又來，旭怒其煩，責之，老人曰：「觀公之書奇妙，欲得之藏於家耳。」旭因問彼所藏，盡出其父之書，旭視之皆爲天下奇筆，因此盡得其法。旭自言見公主爭擔夫之道，聞鼓吹始得筆法之意；視公孫大娘舞劍始得其神。後人論書者，對於歐、虞、褚、陸皆有異論，至旭無非短者。文宗時，詔以李白詩歌、裴旻劍舞、張旭草書，稱爲三絕。

（二）書學淵源：旭之書法，受傳於乃舅陸彥遠，彥遠受傳其父陸柬之，柬之爲虞世南之甥，世南又受於永禪師，此一脈相傳也。

（三）書蹟：旭以善草得名，人稱草聖。其草書今存者有肚痛帖（圖一〇四），自言帖（圖一〇五），草書帖千文斷碑等。韓愈評旭草書有言：「旭善草書，不治他伎，喜怒窘窮，憂悲愉佚，怨恨思慕，酣醉無聊，不平有動於心，必於草書焉發生。觀於物，見山水崖谷鳥獸蟲魚草木之花實，日月列星風雨水火雷霆霹靂歌舞戰鬥天地事物之變，可喜可愕，一寓於書。故旭之書，變動猶鬼神，不可端倪，以此終其身而名後世。」此亦世人之所以稱之爲顛者乎？又其眞書今傳者有郎官石柱記（圖一〇六），開元二九年（紀元七四一年）刻，蘇軾贊其作字簡遠，如晉宋間人。

旭又弘永字八法而演五勢，更備九用。其用筆如錐畫沙，常欲使其力透紙背。

旭法受傳者甚多，如太傅韓滉、吏部徐浩及顏眞卿、魏仲犀等，清河崔邈，亦得其傳。

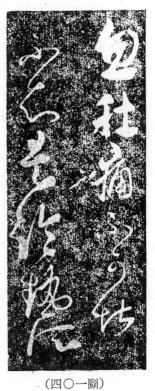

（圖一〇五）張旭、自言帖（中唐）

（圖一〇四）

張旭肚痛帖（中唐）

三、李陽冰　字少溫，趙郡人。

（一）生平：生卒年不明，兄弟五人皆負詞學。工小篆，初師李斯嶧山碑，後見仲尼、吳季札墓誌，便變化開闔，如虎如龍，勁利豪爽，風行雨集，文字之本，悉在心胸，識者謂之倉頡後身。陽冰自言，斯翁之後，直至小生，曹喜、蔡邕不足言也。

陽冰最精書學，豪駿墨勁，當時人謂之曰筆虎。

陽冰好書於石，魯公之碑，陽冰多題其額。舒元輿曾得陽冰真蹟，如見蟲蝕鳥步痕跡，又如屈鐵石陷入屋壁。又贊曰：「斯去千年，冰生唐時，冰復去矣，後者為誰？後千年有人，誰能待之？後千年無人，篆止於斯。」

陽冰在蕭宗朝所書，是時年尚少，故字畫差疏瘦；至大曆以後諸碑，皆暮年所篆，筆法愈淳勁。

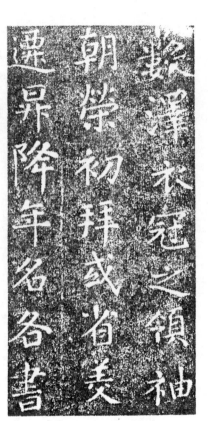

（六〇一圖）
（唐中）記柱石官郎、旭張

（二）書蹟：陽冰之篆書，今存者如怡亭銘，僅序文二十二字，原刻於武昌江中之洲嶼巖石，夏秋
水漲沒於水中，今已不存。明一統志載有「怡亭銘刻於江濱巨石之上，乃唐李陽冰之篆，李

（圖一○七）李陽冰、般若臺題銘（圖中）

苫之八分書，裴虬爲之銘，世稱三絕。」又如般若臺題銘（圖一○七），爲僅存之摩崖殘石，
爲大曆七年（紀元七七二年）刻，僅存二十四字，字大可達二尺，爲理想之「玉筋篆」。再
如李氏三墳記，係石墨鑴華中翻刻者，雖具字法而亡其神。

陽冰推原字學，嘗作書法論，別點畫方圓之變。陽冰受傳於張旭，再由李傳之於徐浩、
顏眞卿、鄔彤、韋玩、崔邈。

九、唐　代

一二三

四、顏真卿 字清臣，臨沂人。

（一）生平：生於景龍三年（紀元七〇九年），爲顏師古五代姪孫。少孤，家貧，缺乏紙筆，每以黃土在牆壁上學習寫字，艱苦勤學。及其學業有成，博學而工辭章，開元中舉進士。天寶末年爲平原太守，時安祿山作亂，河北二十四郡相繼失守，東京亦陷，顏眞卿起兵討賊。當時玄宗聞河北各郡盡皆降賊，喟然嘆曰：「二十四郡內竟無一義士乎？」及知顏眞卿討賊，乃大喜曰：「朕至今尚不知眞卿爲何許人，竟能如此報國！」因眞卿高舉義兵，一時趨趨遼巡之徒。去就乃定，於是四方響應，終滅賊寇而州郡大定。貞元八年，眞卿以李希烈改元武成，不屈，縊殺於蔡州龍興寺，死後追贈司徒，謚文忠。

魯公（廣德二年封魯郡開國公，人稱顏魯公）爲人忠義不屈，書法自不平庸。初唐虞、歐、褚三家雖有善書之譽，畢竟不如右軍，古人云：「虞得右軍之圓，歐得右軍之卓，褚得右軍之超。」及至盛唐，世人醉心王之斌媚，風氣萎靡，全乏活氣，魯公之書，解除古法束縛，創立新意，起救楷行草書纖弱時弊，成爲堂皇之一大家法。筆力遒勁，氣象博大，爲王右軍後之第一人。

（二）書蹟：魯公楷行之碑帖甚多，大至咫尺，小及分寸，然其偉大之點，即爲一碑一面貌，每一面貌各有異趣，今舉例分述如左：

〔楷書〕：

千福寺多寶塔感應碑（圖一〇八）　天寶十一年（紀元七五二年）建，爲壯年所書之第一塊碑

文。王世貞云：「多寶塔碑結法尤緊密，但貴在藏鋒，小遠大雅，不無佐史之恨。」

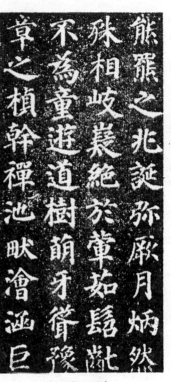

（圖一〇八）

顏真卿、千福寺多寶塔碑（唐中）

東力先生畫贊　天寶十三年（紀元七五四年）魯公四十五歲爲平原太守時之書。王弇州云：

「峭骨遒氣，蓊鬱奮張。」黃庭堅云：「筆圓而勁，肥瘦得中，但字身稍長，蓋崔子玉字形

如此，前輩或隨時用一人筆法耳。」

中興頌　閎偉發揚，狀其功德之盛。

顏家廟碑　建中元年（紀元七八〇年）書。莊重篤實，見其承家之謹。

麻姑仙壇記（圖一〇九）　大曆六年（紀元七七一年）書。刻有大中小楷三種，秀穎超羣，象

其志氣之妙。

元次山銘　渟涵深厚，見其業履之純。（以上見墨池編）

八關齋會功德記　王世貞云：「字徑可二寸許，方整遒勁中別具姿態，真蠶頭鼠尾，得意時筆

也。此書不甚名世，而其格不在東方朔廟下。」

（圖一一〇九）顏真卿、大
字麻姑仙壇記（中唐）

杜濟神道碑　周必大云：「沉重端重，真可入木三分。」

玄靖碑　王世貞云：「遒勁鬱勃，故是誠懸鼻祖；然悗虞褚闓闓氣象，不無小之。」

〔行草〕：

祭姪季明文槀（圖一一〇）　乾元元年（紀元七五八年）書。陳深云：「縱筆浩放，一瀉千里，時出遒勁，雜以流麗，或若篆籀，或若鐫刻，其妙解處殆出天造，豈非當今注思爲文，而於字畫無意於工而反極其工耶？」

祭伯父文稿　乾元元年（紀元七五八年）書。包彥孝云：「觀其字體，有快戟長劍龍跳虎臥之勢，可謂發諸心畫者也。」

爭坐位帖（圖一一一）　廣德二年（紀元七六四年）書，王世貞云：「有篆籀氣，顏書第一。字相連屬，詭異飛動，得於意外。」

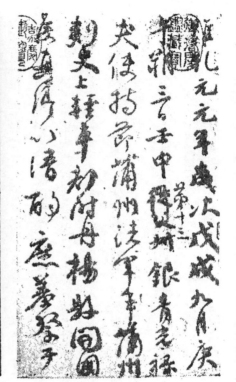
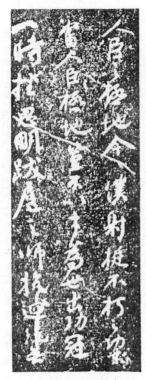

劉中使帖　文徵明云：「余所閱顏書屢矣，卒木有勝之者。米氏所謂忠義憤發頓挫鬱屈，此帖

誠有之。」

九、唐　代

（一一一圖）
顏眞卿、爭坐位稿
（唐中）

（一一〇圖）顏眞卿、祭姪文稿（唐中）

三七

瀛州帖　張應文云：「所以冠絕諸本者，不特字勢雄健，步驟深穩，鋒藏畫心，力出字外巳也。良由結構沉着，點畫飛揚，巧拙互用，奇正相生，故能八法妙天下，獨入筆墨三昧焉。」

柳冕帖　李綱云：「魯公草書摹傳於世者多矣，於柳冕帖尤奇。雖筆勢屈折如盤鋼刻玉，勁峭之氣不少變，蓋類其爲人。」

乞米及醋兩帖　黃裳云：「余觀魯公乞米及醋兩帖，知其不以貧爲愧，故能守道。雖犯難不可屈，剛正之氣發於誠心，與其字體無以異也。」

送裴將軍詩　王世貞云：「書兼正行，體有若篆籀者，其筆勢雄強勁逸，有一掣萬鈞之力，拙古處幾若不可識，然所謂印印泥、錐畫沙、折釵股、屋漏痕者，蓋兼得之矣。

以上所舉，皆後世書家對魯公楷行草書各碑帖之分別評論。

（三）一般評論：魯公之書，遒勁秀拔，肖其爲人，其筆力有直透紙背之感。墨池編中所謂「魯公之書，點如墜石，畫如夏雲，鈎如屈金，戈如發弩，縱橫有象，低昂有態，自羲獻以來，未有如公者也。」

魯公之書，對後世影響甚大，顏書渾樸雄大，變化多端，能備八法，奇偉秀拔，不爲法度所限，蕭然出於繩墨之外，誠爲王右軍後之唯一書家。尤可敬者，爲其剛正忠義之氣出於天性，常於字行間自然發出，剛勁獨立，不襲前躅，挺然奇偉。後世宋代書家如蔡君謨、蘇東坡、黃山谷、米元章輩，皆爲魯公之信徒。蘇東坡題吳道子畫文中有云：「文至韓退之，

詩至杜子美，書至顏魯公，畫至吳道子，極天地之變。」可見蘇氏崇拜魯公之殷。蔡、蘇、黃、米皆學顏書，亦均效法魯公，不拘泥古法，打破唐人之鐵圍，開拓新天地，意氣壯大。後人所謂「晉人尚韻，唐人尚法，宋人尚意」者，即因宋大書家皆受魯公影響，能「變法出新意」而使書法之發展不爲法度所限也。

五、懷素　字藏眞，俗姓錢，長沙人，生於開元二十五年（紀元七三七年），圓寂於景龍六年。

（一）生平：懷素爲玄奘弟子，不拘細節，以嗜酒成性，以草書而暢其志，一日九醉，時人稱其書爲醉僧之書，每酒酣興發，遇寺壁里牆衣裳器皿，無不書之，貧無紙書，嘗於居所植芭蕉萬餘株，以供揮灑寫書，不足，乃漆一盤書之，又漆一方板書之，至板皆穿。棄筆堆積，埋於山下，稱日筆塚。

（二）書學淵源：據懷素自叙云：「自幼仕佛，經禪之暇，頗好筆翰，然未能觀前人奇迹，恨所學甚淺，遂負笈西游上國，謁見當代名公，於是心胸豁然，得筆法三昧。」眞出鍾繇，草出張芝，然眞字不見傳，惟草獨存。

（三）書蹟：懷素草書，薛紹彭稱之草聖超羣，所謂筆力精妙，飄逸自然，非學之能至也。其草書今存者有：

自叙帖（圖一一二）　世傳墨本，大抵宋搨之復刻。宋蔣之奇跋：「草書有妙理，惟懷素得之。」又廣川書跋中謂「素雖馳騁繩墨之外，而回旋進退，莫可中節。」此帖古來多單行本。

九、唐　代

一二九

草書千字文（圖一一三）譜序稱，素晚年所書，評者謂與張芝逐鹿。且云，比其少作，有加無已。今觀此卷，筆法謹密，字字用意，脫去狂怪怒張之習，而專趨於平淡古雅。時年六十有三，正晚年之作。

王）
（唐中
帖叙自、素懷僧
（二一一圖）

千文字（唐中）
素、草書
（三一一圖）

藏眞、律公兩帖　石存西安，爲宋元祐年刻。碑末後序其由來，稱此兩帖最爲精妙。題跋中周越曰：「觀懷素之書，有飛動之勢，若懸岩墜石，驚電遺光也。」

東陵聖母帖　宋元祐三年刻，石在西安碑林。王世貞云：「素師諸帖皆遒瘦而露骨，聖母帖獨

匀穩清熟，妙不可言，惟姿態稍遜大令，餘翩翩近之矣。

苦筍帖（圖一一四） 米友仁跋：高古超邁，知足烜赫一代，端賴此種，恐顏魯公不能過之。

（四一一圖）
（唐中）帖筍苦素懷僧

食魚帖 書法稍柔有味。

（四）一般評論：懷素精於翰墨，當時名流如李白、戴叔倫、竇泉、錢起之徒，舉皆有詩美之。狀其勢以為「若驚蛇走虺，驟雨狂風」，人不以為過論。又評者謂：張長史為顛，懷素為狂，以狂繼顛，孰為不可。及其晚年益進，則復評其與張芝逐鹿，茲亦有加無已。故其譽之者亦若是邪？

三、結　論

中唐時期，如上所舉五大名家，僅顏真卿一人，已可駕凌其他時期；尤有行書之李北海，篆書之李陽冰，草書之張旭、懷素，可謂極一時名家之盛。又如徐浩、蘇靈芝、田頴、王士則、張懷瓘，皆

九、唐　代

一三二

當代名書家，不及叙述。其他名碑有于志寧碑酷似歐陽詢，樊府君碑與清河公主碑則酷似褚遂良，勁峭奇偉，惟尚未達褚之境地而已。

（四）晚唐時期

一、概　述

如上所述，初唐為書道極盛時期，考其原因：一因承六朝及隋代培植之樹木，而今已結果實；一因唐初太宗篤好王羲之之書，促成一般好尚。結果致使本來持有剛勁素質之書風，加潤以優雅渾厚之氣。至唐中世以後，時尚爭學初唐大家，勢所當然，因此其書比之初唐遙遙降低格調，當不足為怪也。

唐末國運萎靡，書道亦隨之沉滯，中唐顏眞卿革新書派，幾繼承乏人，僅柳公權一人，獨占晚唐書壇，後世遂以顏筋柳骨並稱。然柳書本出於顏，雖能自出新意，畢竟筋骨太露，較之魯公，似尚遜一籌也。

二、晚唐書家及其碑帖

柳公權　字誠懸，京兆華原縣人。

（一）生平：生於大曆十三年（紀元七七八年），歿於咸通六年（紀元八六五年），為河東名族。元和初年進士，穆宗時以侍書學士再遷升司封員外郎，文宗時升中書舍人，累封河東郡開國

公，進爲太子少師，咸通初年以太子太保致仕。卒年八十有八，追贈太子太師。

公權秉性剛直，不畏諫爭，不屈權貴。穆宗嘗問筆法，對曰：「用筆在心，心正則筆正。」非獨筆諫，理亦固然。公權傳曰：「當時公卿大臣家中碑誌，如不得公權手筆者，人即以爲子孫不孝。」又外夷入貢，必備財貨購買柳書，一字百金，可見公權書名之高。

(二)書學淵源：公權初學王書，遍閱近代筆法，體勢勁媚，自成一家。眞行書評爲「驚鴻避弋，飢鷹下鞲」，喻其鷙急。

(三)書蹟：公權碑帖，今存者有：

大達法師玄秘塔碑．(圖一一五)　會昌元年（紀元八四一年）所書，爲柳書中最著名者，拓法精巧，字跡無損。公權書此碑時，年已逾七十，用筆老練，自不待言。王世貞云：「玄秘塔銘，柳書中之最露筋骨者，遒媚勁健，固自不乏，要之晉法亦大變耳。」

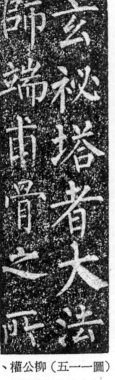

柳公權（圖一一五）、大達法師玄秘塔碑（晚唐）

金剛般若經碑（圖一一六）　爲敦煌發現之拓本。遒勁圓潤。立碑年代爲長慶四年（紀元八二四年），公權時年六十四歲，已入老境，筆法端嚴，備有鍾、王、歐、虞、褚、陸之體，誠

九、唐　代

一三三

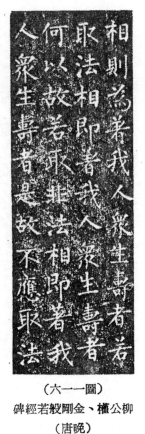

（六一一圖）

柳公權、金剛般若經碑

（晚唐）

為絕藝。

神策軍紀聖德碑　為皇帝巡幸左神策軍紀聖德之碑，會昌三年四月奉勅所書，故運筆非常端正，為公權正書之代表作。

翰林帖　行草，筆力飛動，誠有驚鴻避弋，飢鷹下鞲之勢。

（四）一般評論：公權極力變右軍法，遒媚勁健，端正謹嚴，自成一大家法。米芾曾鄙顏柳為惡扎之祖，似為過甚。

三、結　論

晚唐時期，除柳公權外，尚有沈傳師裴休皆名聞當世，綜合唐代之書，依康有為廣藝舟雙楫記載：「唐世書凡三變：唐初歐、虞、諸、薛、王、陸，並轡疊軌，皆尚爽健。開元御宇，天下平樂，明皇極豐肥，故李北海、顏平原、蘇靈芝輩，並趨時主之好，皆宗肥厚，元和後沈傳師、柳公權出，矯肥厚之病，專尚清勁，然骨存肉削，天下病矣！」康有為仍有卑唐篇，未免貶損太過，要之有唐三

百年間，楷眞書成熟，各體均有名家，且唐人取法嚴謹，尤以顏魯公納古法而創新意，解救纖弱之時弊，開遒勁博大之書法，康有爲並列魯公爲趨時主之好，不亦過乎？

附、五　代

一、概　述

五代祚短，喪亂相繼，淒風悲雨，文事頹廢，然以時接乎唐，工書之家，往往間出。諸國君主，如梁之太祖、宋帝，周之世宗，南唐元宗、後主，吳越之武肅王、忠懿王，或學二王，或師羊欣、柳公權，其中最著名者當推南唐後主。士大夫中以楊凝式之書法雄冠當時，東坡稱爲書之豪傑。他如宋初之徐鉉、王著、郭忠恕各大書家，亦皆出自五代時也。

二、五代書家

一、南唐後主　諱煜，生於紀元九三七年，薨於紀元九七八年。好文學，工書畫。清異錄云：「後主善書、作顫筆樛曲之狀，遒勁如寒松霜竹，謂之金錯刀。作大字不事筆，卷帛書之，皆能如意，世謂撮襟書。」後主喜作行書，落筆瘦硬，而風神溢出，然乏姿媚。傳後主鑑賞書畫甚深，刻有集帖，爲宋淳化閣帖之藍本。並著有書述，傳於後世。

後主書蹟，今傳者有南唐後主詩卷（圖一一七）。

九、唐　代

一三五

二、楊凝式　字景度，華陰人。

（一）生平：生於咸通十四年（紀元八七三年），歿於顯德元年（紀元九五四年）。系出隋楊素之裔，天資叡悟，有文詞，善筆札。歷仕梁、唐、晉、漢、周各朝，漢時官進少傅少師，世人因稱之爲楊少師。

（二）書學淵源：凝式筆跡遒放，師歐陽詢、顏眞卿，加以縱逸。因久居洛陽，遨遊名山大川，遇佛廟道觀山川名勝，每流連詠賞，顧視有垣墻圭缺之處，即引筆且吟且書。時以癸己老人或

（圖一一七）南唐後主、詩詩卷（五代）

以楊虛白、希維居士、關西老農署書。人以爲狂，呼爲楊風子。

（三）一般評論：凝式書法，深得宋之蘇、黃等革新派所推重。蘇軾云：「顏柳氏沒，筆法衰絕，加以唐末喪亂，人物凋落，文采風流，掃地盡矣；獨楊公凝式，筆迹雄傑，有二王顏柳之餘，此眞可謂書之豪傑，不爲時世所汩沒者。」米芾云：「楊凝式如橫風斜雨，落紙雲烟，淋漓快目。」黃庭堅云：「余曩至洛師，遍觀僧壁間楊少師書，無一不造微入妙。當與吳生畫爲洛中二絕。」又云：「凝式如散僧入聖。」馬宗霍之評更爲詳盡，云：「楊凝式兼採顏柳，上溯二王，遺貌攝神，以意逆志，通分於草，草勢因見分情，帶行入眞，眞體乃有行致，側鋒取態，舖毫着力，遂於亂離之餘，獨饒承平之象。亦以其散節疎襟，有過人處，故發之於書，不爲俗所囿耳。」

（四）書蹟：凝式墨蹟甚多，然素不喜作尺牘。今傳之代表作有：

韭花帖（圖一一八）　略帶行體，蕭散有致，筆筆歛鋒入紙，蘭亭法也。董其昌謂比少師他書歛側取態者有殊。然歛側取態，固是少師佳處。

神仙起居法（圖一一八）　乾祐元年（紀年九四八年）書，爲集帖中所刻之名蹟。勢奇力強，骨裏謹嚴。米芾謂，凝式書天眞爛熳，縱逸類顏魯公爭座位帖，然其歛側取態，筆勢飛動，奔放奇逸，自成一家。

他如五代王文秉之小篆、李鶚之楷法，亦名聞當時。九經印版，多爲李鶚所書，爲後世刻書體之所祖。

（代五）法居起仙神、帖花韭、式凝楊（八一一圖）

（註一）書林藻鑑云：「考之於史，唐之國學凡六，其五曰書學，置書學博士，學書日紙一幅，是以書爲教也。又唐銓選擇人之法有四，其三曰書，楷法遒美者爲中程，是以書取士也。以書爲教仿於周，以書取士仿於漢，置書博士仿於晉，至專立書學，實自唐始。宜乎終唐之世，書家輩出矣。」

（註二）溫泉銘原碑唐代已佚，拓本清代發現於敦煌，現殘缺之唐拓孤本，藏於巴黎國民圖書館。晉祠碑在山西太原，石質惡劣，文字鋒芒已失。此二碑開以往之碑例，所謂「銘石之書」，自古皆用正式書體，如碑額用篆，碑文用隸、分、楷等，而此二碑太宗以行草書之，碑額用飛白，是爲二碑之特點。

（註三）初唐三大書家爲虞、歐、褚三人，後有以薛稷並稱四大書家者。然薛生年較後，故列入盛唐時期介紹。

今將四人年齡作一比較如左：

虞世南生於北周紀元五五八年，歿於唐太宗時紀元六三八年，卒年八十一歲。

歐陽詢生於北周紀元五五七年，歿於唐太宗時紀元六四一年，卒年八十五歲。

褚遂良生於隋文帝時紀元五九六年，歿於唐高宗時紀元六五八年，卒年六十三歲。

薛稷生於唐高宗時紀元六四九年，歿於玄宗時紀元七一三年，卒年六十五歲。

（註四）孫過庭於垂拱三年（紀元六八七年）作書譜，撰爲六篇，分成兩卷，後世奉爲圭臬。惜其文亡於南宋，惟序尙存，足以識其梗慨。又世傳孫之書譜有二種：一爲孫退谷本，或稱天津本；一爲元祐本，或稱薛紹彭本。自古稱天津本精刻無比，而薛本筆致敦厚，韻度亦高。

十、宋　代（附金）

宋之興亡，共三百二十年（紀元九六○——一二七九年），宋初一百六十八年間，建都汴京（開封），是爲北宋，其後金（女眞族）犯中原，遷都臨安（杭州），是爲南宋。

（一）北　宋

一、概　述

宋承唐末五代戰亂之後，文化荒廢，書道衰退。及太祖趙匡胤統一天下，體驗軍人跋扈之弊，於是以杯酒釋兵權，示天下以文治，漸次復興一般文化。當時蜀與南唐地距中原較遠，唐末以來，中原士大夫多避亂遷徙，故仍保有晉唐古法，如蜀之李建中（因掌西京留司御史臺，人稱之爲李西臺），王著皆爲當時書家，猶有唐人餘風。太宗賜以翰林院侍書，命摹刻古人法帖，以二王爲中心，鰲爲十卷，稱爲淳化閣帖（註一），內中二王法帖，雖書多贋品，然此實爲書史上劃時代之一大偉業。

二、北宋書家

北宋代表書家，盛稱蘇、黃、米、蔡，此等人士中尤其蘇、黃、米等三人，皆能打破唐人鐵圍，開拓新天地，意氣豪壯，不可一世，後人以其書有特色，不拘古法，自成一家，織成宋代特有尙意之風氣，故與晉唐人提出並論，有謂「晉人尙韻，唐人尙法，宋人尙意。」是也。

當時如蘇軾、米芾之輩，氣焰萬丈，不可一世。蘇軾曰：「吾雖不善書，曉書莫如我，苟能通其意，常謂不學可。」又曰：「吾書雖不甚佳，然能自出新意，不踐古人，是一快也。」又如米芾譏誚顏柳，呼爲「後世醜怪惡札之始祖。」譏張旭懷素云：「僅可懸之於酒肆。」

今就北宋之四大書家蘇、黃、米、蔡（註一）分別略舉如左：

一、蘇軾　字子瞻，四川眉山人，自號東坡，父詢、弟轍，人稱三蘇，爲宋代第一流人物。

（一）生平：嘉祐二年舉進士，神宗時以支持司馬光舊法黨與王安石新法黨對立，黨爭失敗，由史館調任地方官，先後赴杭州、密州、徐州等地，元豐二年受七月筆禍下獄，同年十二月調黃州任團練副使，在黃州東坡築室，自號東坡居士，哲宗時除翰林學士兼侍讀學士，元祐七年又蒙召就學士，再因與程頤洛黨黨爭失敗，一時離去中央，調赴杭州、潁州等地，元祐七年又蒙召就禮部尚書兼端明殿翰林侍讀兩學士，紹聖元年遭新法黨權勢壓迫，並受元祐姦黨之排斥，流謫惠州、瓊州遠海地區，徽宗即位，沐大赦之恩，許歸北方，任成都玉局觀（道教之寺）提舉之官，建中靖國元年七月廿八日客死常州，南宋高宗賜諡文忠。

東坡一生，政治生涯，懷才不遇，然在文藝上成就至大，因東坡博通經史，每以行雲流水才筆，表露憂國之情，黃庭堅稱東坡之書，挾以文章妙天下，忠義貫日月之氣，本朝善書，自當推爲第一。

（二）書學淵源：東坡書之源流，就其子叔黨於東坡書跋中可窺其梗概，叔黨曰：「吾先君子豈以書自名哉，特以其至大至剛之氣，發於胸中，而應之以手，故不見其有刻畫嫵媚之態，而端

十、宋　代

一四一

平章甫，若有不可犯之色，少年喜二王書，晚乃喜顏平原，故時有二家風氣，俗子不知，妄

謂學徐浩，陋矣。」故人謂東坡之書，源出徐浩，或學顏眞卿，或法揚凝式，今閱叔黨之

說，東坡書之源流可釋然解決矣。

（三）書蹟：東坡之書蹟，雖經黨禍破毀甚多，然流傳至今者，楷書有宸奎閣碑、韓文公碑、羅池

廟碑、表忠觀碑、豐樂亭記等。

宸奎閣碑（圖一一九）　元祐六年（紀元一○九一）東坡爲杭州太守時之書，端正嚴謹，

爲大字楷書中得意之作。碑於生前因政爭被毀，明萬曆十三年郡守蔡貴易重刻。

（圖 一一九）
（北宋）蘇軾、宸奎閣碑

韓文公碑　爲東坡撰並書者，此碑黨禍被毀，元末重建，書法無劍拔弩張之態，頗爲平

正，有輕淸之意，而無峭拔之氣，恐非坡公得意之筆。

羅池廟碑　小楷，此碑久已佚傳，唯存孤本，書法遒勁古雅，是其書中第一。

表忠觀碑　亦為東坡撰文並書者，元豐原碑久佚，明嘉靖年間杭州郡主重刻，然乾隆年間，掘郡痒之地，發見斷碑原石四片，每行止十一字，潛研堂金石文跋尾：「筆法方整俊偉，比之蔡君謨，有過之無不及，坡公最得意之作也。」王世貞云：「表忠觀碑結法不能如羅池老筆，亦自婉潤可愛。」

豐樂亭記　元祐六年（紀元一〇九一）十一月於安徽滁州建亭立碑，東坡為歐陽修之門人，此碑與醉翁亭記兩碑書風相近，想皆同時建立者，原碑久佚，明嘉靖年間重刻。原宋拓本上有羅振玉端方之跋。

東坡行草今存者有黃州寒食詩卷、雪浪石盆銘、李太白仙詩卷、與夢得秘校札，前後赤壁賦等，簡介如左。

黃州寒食詩卷（圖一二〇）　元豐五年（紀元一〇八二）東坡流謫黃州時書，黃庭堅跋稱此書兼顏魯公楊少師李西臺筆意，可見東坡消化古人之書而獨創個性，自成一格。黃庭堅又在別處評蘇翰林愛用宣城諸葛製齊鋒筆作字，疏疏密密，隨意緩急，文字之間，妍媚百出，董其昌跋中稱東坡真蹟三十餘卷中，此為現存蘇書中之第一神品。

雪浪石盆銘　紹聖元年（紀元一〇九四）東坡五十九歲時書，筆力瘦勁，結體秀拔，與其他蘇中年書肥壯者略異。

李太白仙詩卷　元祐八年（紀元一〇九三）七月東坡五十八歲時，於汴都所書。與夢得

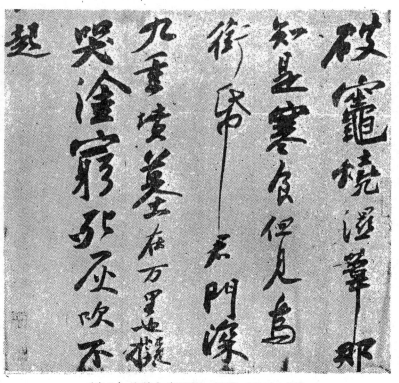

（圖一二〇）蘇軾、黃州寒食詩卷（北宋）

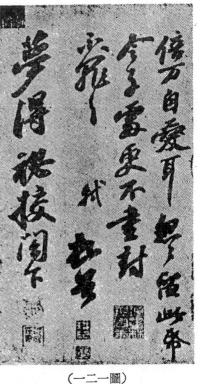

（一二一圖）

蘇軾、與夢得秘校札（北宋）

秘校札（圖一二一），元符三年（紀元一一○○）五月東坡自海南島大赦，六月十三日渡海

宿澄邁留書夢得秘校者，此皆東坡老年之書札，沈着痛快，姿態橫生。

前後赤壁賦　此爲東坡會心之作，惟時日不詳，董其昌評就彼所見者凡三本，一在嘉禾

黃參政又京家中，一在江西廬陵楊少師家中，一在楚中何鴻臚仁仲家中，皆東坡之本色。又

云：「坡公書多偃筆，亦是一病，所書赤壁賦，庶幾所謂欲透紙背者，乃全用正鋒，是坡公

之蘭亭也，每波畫盡處，隱隱有聚墨痕如黍米珠，嗟呼，世人且不知有筆法，況墨法乎？」

可見此爲東坡自出心意之作。

總之，東坡之書，如東坡自論：「我書意造本無法，點畫信手煩推求。」此正如黃庭堅

所謂東坡之書，學問文章之氣，鬱鬱芊芊，發於筆墨之間，此所以他人終莫能及爾，或云東

坡作戈多成病筆，又腕著而筆臥，故左秀而右枯，雖是其病處，乃自取妍。可見坡公是眞天資解書也。

二、黃庭堅　字魯直，江西分寧人，自號山谷、涪翁。

（一）生平：治平三年進士，尊東坡爲師，蘇門四學士之一（註三），元祐元年入秘書省，爲神宗實錄院檢討官集賢校理，紹聖元年被章惇蔡卞排斥，貶謫四川黔州、戎州等地，徽宗卽位，大赦召還，爲吏部員外郎，崇寧四年又流謫廣西宜州病歿，門人諡爲文節先生。

（二）書學淵源：就山谷自論云：「余學草書三十餘年，初以周越爲師，故二十年抖擻俗氣不脫，晚得蘇才翁子美書觀之，乃得古人筆意，其後又得張長史僧懷素高閑墨蹟，乃窺筆法之妙。」又云：「元祐間書，筆意痴鈍，用筆多不到，晚入峽見長年盪槳，乃悟筆法。」又云：「紹聖甲戌，在黃龍山中，忽得草書三昧。」故其行草變態縱橫，勢若飛動，而風韻尤勝，非得翰墨三昧，其孰能臻此。

山谷善草書，楷法亦自成一家，王世貞云：「石室先生以書法畫竹，山谷道人乃以畫竹法作書，其風枝雨葉，則偃蹇欹斜，疎稜勁節，則亭亭直上。」又云：「坡筆以老取妍，谷筆以妍取老，雖側臥小異，其品格固已相當。」故蘇黃並稱，不獨詩文相當也。

（三）書蹟：山谷之書，今見者多爲行草書，如寒食詩卷跋、伏波神祠詩卷、松風閣詩卷、詩稿尺牘等，略舉如左：

寒食詩卷跋（圖一二二）元符三年七月在四川眉州之青神時書，風神灑蕩，筆鋒蒼勁。

（宋北）卷詩詞神波伏、堅庭黃（三二一圖）

（二二一圖）

（宋北）跋卷詩食寒、堅庭黃

伏波神祠詩詩卷（圖一二三）　建中靖國元年（紀元一一○一）五月，山谷時年五十七歲，書於湖北荊州，此詩正晚年得意之書，文徵明稱其雄偉絕倫，眞得折釵屋漏之妙。山谷嘗自言紹聖甲戌，黃龍山中忽得草書三昧，於此可見。

松風閣詩卷　崇寧元年（紀元一一○二），九月山谷五十八歲時書，山谷晚年流謫四川後，寫作特多，此爲山谷晚年最著名者之一。此詩卷運筆圓勁蒼老，結體緊密縱橫，山谷精於禪悅，發諸筆墨，晚年之書，笪重光稱：如散僧入聖。

總之，山谷詩書，後世以蘇（東坡）黃竝稱，兩人一生處境波折，亦略相似，且有師生之誼。天資卓越，創意獨到，故其在文藝上之造詣，各有千秋，沈周稱山谷書法，晚年大得藏眞三昧，筆力恍惚，出神入鬼，謂之草聖宜焉。如非山谷神智博學，焉得乎此？

三、米芾

四十二歲前名字用黻，字元章，湖北襄陽人。自號鹿門居士，定居潤州（鎭江）北固山下，稱海岳菴，自任禮部員外郎後改呼爲米南宮。

（一）生平：米氏爲周時楚國子孫，故自作印稱「楚國米芾」，其母嘗侍於宣仁皇后藩邸，蒙恩補秘書省校書郎，任洽光尉，歷任知雍邱縣、知漣水軍、太常博士、知無爲軍、奉召爲書畫學博士，擢爲禮部員外郎。大觀元年（紀元一一○七）卒於淮陽軍任所，享年五十七歲，著有書畫史。

（二）書學淵源：元章書之源流，就海岳自論云：「吾書小字行書有如大字，唯家藏眞蹟跋尾間或

有之，不以與求書者，心既貯之，隨意落筆，皆得自然，備其古雅，壯歲未能立家。人謂吾

書為集古字，蓋取諸長處總而成之，既老始是成家，人見之不知以何為祖也。」宣和書譜

云：「米芾書學羲之，篆宗史籀，隸法師宜官，晚年出入規矩，自謂善書者只有一筆，我獨

有四面，寸紙數字，人爭售之，以為珍玩，請示碑榜，戶外之屨常滿，家藏古帖甚富，名其

所藏為寶晉齋。」可見元章早年涉學既多，一時雖有集字之譏，自悟筆勢後，乃脫盡本家

筆，自出機軸，成為一大家法。

元章善長篆、隸、真、草、行書，東坡贊如風檣陣馬，沈著痛快，山谷亦贊如快劍砍

陣，强弩射千里，所當穿徹，書家書勢，亦窮於此，然亦似仲由未見孔子時風氣耳，由此二

人之稱贊，可見其筆勢之奔放不羈也。

元章行筆迅勁，可由元章對徽宗之應對中看出。徽宗曾召元章問「今以書名世者凡幾

人」，元章依次對曰：「蔡京不得筆，蔡卞得筆而乏逸韻，蔡襄勒字，沈遼排字，黃庭堅描字

，蘇軾畫字」，上復問「卿書如何」？對曰：「臣乃刷字。」蓋刷字非言其字體偏敧差牙，

如用帚掃，實自言其運筆之迅勁也。

元章好書成性，自少至老，未嘗一日擱筆，餉紙不問多寡，書盡即止。每言人曰：「一

日不書，即覺神思結澀不暢。」其書始學羅讓，再入顏真鄉，再移李邕，又法沈傳師，遂進

溯魏晉，孜孜不倦。又嘗曰：「智永研硯為臼，始及右軍，若研穿之，必及鍾索，應自勉

之。」故米氏終生努力，發揮天才，自成一家。

十、宋　代

（三）書蹟：元章書蹟，今見者多為行草，略舉如左：

蜀素帖（圖一二四）　元祐三年九月受林希之邀，游覽名勝，應林希請求，在蜀素卷上，書自作之諸體詩七首。此書寫於粗絹上，較苕溪詩卷穩健，有謂此書大有王羲之聖教序筆法，其實不僅如聖教序，且會得六朝人之筆意。

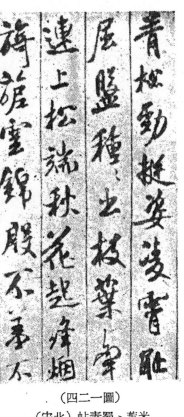

（圖一二四）
米芾、蜀素帖（北宋）

苕溪詩卷（圖一二五），元祐三年（紀元一〇八八年）八月元章為湖州知州時，招友人林希等游於苕溪，自作五言律詩六首書贈友人，時年三十八歲。其字秀拔，有快劍斫陣之概，此與同年九月所書之蜀素帖，皆可代表元章壯年行書標準之一。

東坡木石圖題詩　元章時年四十一歲，應馮尊師出示東坡木石圖題詩，邀元章依韻和詩一首。其書極為自然，瀟洒雅致，與詩之內容相稱。

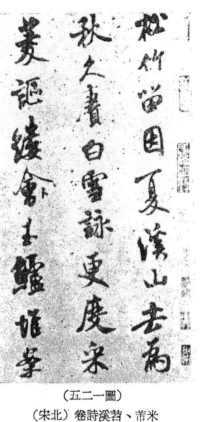

（五二一圖）

（宋北）卷詩溪苕、芾米

真蹟三帖：

叔晦帖　署名米黻，為四十一歲前之書。評者謂具有智永、虞世南間之書風，不拘束於二王，駿發秀媚，舉世無雙。

李太師帖　評者謂此傚晉帖之書，有篆籀之氣，不愧二王之書。

張季明帖　元章自購得張旭之秋深帖，認為張書第一，此帖第二。書風與李太師帖相同，極似王獻之中秋帖筆意。

樂兄帖（圖一二六）　紹聖年間（紀元一〇九四──一〇九七年）元章時由雍印知縣轉調監中岳祠閑職，時年約四十四五歲，此為覆友人之信札，時元章書已達圓熟之極致，遒勁秀

（一二六圖）
米芾、樂兄帖（北宋）

拔。米書特徵爲不感欲側張之弊，達成渾然天成之境。氣品甚高。

草書四帖（圖一二七） 元日帖、吾友帖、中秋詩帖、海岱帖四帖中，元日、吾友、海岱三帖爲尺牘文體，中秋詩帖爲自作之詩。似爲日常習字之書，時年約四十六七，此四帖爲元章倣晉帖之字所書，多似王羲之筆意。

（一二七圖）
米芾、草書四帖（宋市）

大行皇太后挽詞（圖一二八） 建中靖國元年正月神宗皇后崩，元章上進挽詞二首，此爲端正之小楷，時年五十一歲，數年後敕命書之千字文，又沒年五十七歲時書之崇國公墓誌/

（八二一圖）
北宋、米芾、大行太皇后挽詞

眞蹟，皆甚著名，但以此挽詞爲最，秀潤圓勁，用筆妙處，極得右軍樂毅論之法。

王略帖贊　崇寧二年（紀元一一○三年）元章得王羲之王略帖，誇稱天下書法第一，自作跋以贊之。此跋書爲元章晚年之筆，古雅自然，英風義概，筆蹟過六朝遠甚。

元章生平遠較東坡，山谷爲佳，曾召有西園雅集，世傳爲蘭亭以後千古一大盛事。又在勾管漕運時，自備有「米家書畫舫」，遍搜古書畫，故元章風度高朗，神情疏暢，下筆便與人不同。

四、蔡襄　字君謨，莆田人。

（一）生平：曾任端明殿學士，謚忠惠，故人呼之爲蔡端明或蔡忠惠，又因出身莆田，亦雅稱爲蔡莆陽，仁宗天聖八年（紀元一○三○年）舉進士，累進爲翰林學士，三司使，一時總管宋帝國財政，治平二年（紀元一○六五年）因受英宗誤解辭三司使，調爲知杭州軍事，病沒於任所，追贈吏部侍郎。

十、宋代

君謨富正義感，與歐陽修結交至深，且助韓琦、范仲淹實力政治家而無所忌憚以攻擊其反對派，仁宗愛好，賜御書「君謨」二字。

君謨工於書，為當代第一，且為北宋書壇之先驅者。

（二）書學淵源：君謨書之源流：初學周越，後進學顏魯公，小楷頗有二王楷法，草書得蘇才翁之屋漏法，真、行、草、隸無不如意，古人以散筆作隸書，謂之散隸，君謨以散筆作草書，謂之散草，或曰飛草，其法皆生於飛白，自成一家⑥。

君謨篤好博學，冠卓一時，少務剛勁有氣勢，晚歸於淳淡婉美，然頗自惜重，不輕為書與人。

（三）書蹟：君謨書蹟，今存者略舉如左：

謝賜御書詩表（圖一二九）皇祐四年（紀元一〇五二年）仁宗寵賜御書「君謨」二字，君謨感激殊遇，上表謝恩，正書七言古詩一首，筆法嚴密，一點一畫，端重肅然。卷後米芾以下元時代名家跋書，認係名品，為君謨代表作品之一。

（北宋）
蔡襄、謝賜御書詩表
（圖一二九）

帝舜優聖域皇陶大禹為其
郵呼俞敕戒成典要垂覆後

顔眞卿自書告身跋　至和二年（紀元一〇五五年）君謨跋於唐顔眞卿建中元年（紀元七八〇年）自書告身跋。當時君謨年四十四歲，爲書謝賜御書詩表後三年，爲書萬安橋記之前四年。其書法無一筆不從魯公出，而無一筆似魯公，字形遒偉，端勁高古，此爲君謨代表作之一，評價甚高。

萬安橋記　嘉祐四年（紀元一〇五九年）君謨爲泉州知事，苦洛陽江渡舟行困難，遂集釀金建萬安橋，長三千六百尺，廣一丈五尺之大石橋，並自書立碑於橋之左，以誌紀念，其字正大，雄偉遒麗，當與橋爭勝，結法全自顔平原來，惟策法用虞永興耳。

蔡襄尺牘（圖一三〇）行書簡札，筆圓而秀麗，歐陽修稱其行書第一，黃庭堅稱其簡札甚秀麗，能入永興之室。

（圖一三〇）
（北宋）蔡襄、尺牘

以上四大家中，蒼潤軒碑跋云：「蘇醞藉，黃流麗，米峭拔，皆令人歛袵，而蔡公又獨以渾厚居其上，豈非以莊嚴簡重，望之如有德之士，而自令人心服，雖欲凌駕其上而自不能者哉？」又書概云：「北宋名家之書，學唐各有所尤近，蘇近顔，黃近柳，米近褚，惟君謨

之所近，頗非易見。」就以上之評論，可見君謨之書可以獨步當世。

北宋書家，除以上四大代表人物外，他如周越、王著、徐鉉、歐陽修、范仲淹、王安石、司馬光、文彥博、蘇舜欽、蔡京、蔡卞等皆為一代之名家，尤其徽宗之瘦金書（圖一三一），筆勢勁逸，亦獨創之一種楷法，在書史上佔一重要地位。

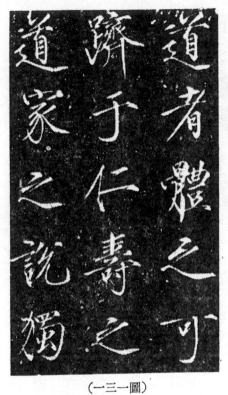

（一三一圖）

宋徽宗、瘦金書萬壽宮碑（北宋）

（二）南　宋

一、概　述

靖康元年（紀元一一二六年），金起北滿，侵略中原，宋室南遷，史稱「靖康之難。」南宋一百

五十二年間，遷都浙江臨安，偏安一隅，國運衰頹，翰墨不復有北宋之盛，雖高宗孝宗皆愛好文墨。

但仍不出二王、米芾、黄庭堅之典範，南宋兩大忠烈之士，一爲岳飛，一爲文天祥，書法表溢忠義之

氣，特並此章引述。

二、南宋書家

一、高宗　南宋第一代皇帝，爲宋第八代皇帝徽宗之第九子，金軍侵入、捕虜欽徽二宗，高宗避遷浙

江臨安重用秦檜，對金稱臣乞和，偏安江南。高宗自信繼承中國文化之正統，於是禁中翰墨之氣

甚盛。

高宗書法，就思陵翰墨志自評云：「余自魏以來至六朝筆法無不臨摹，或蕭散，或枯瘦，

或遒勁而不回，或秀異而特立，衆體備於筆下，意簡猶存於取舍，至若褉帖，測之益深，擬之益

嚴，姿態橫生，莫造其原，詳觀點畫，以至成誦，不少去懷也。」又云：「余五十年間，非大利

害相仿，未始一日捨筆墨，故晚年得趣，橫斜平直，隨意所適，至作尺餘大字，肆筆皆成，每不

介意，至或膚腴瘦硬，山林丘壑之氣」，則酒後頗有佳處，古人豈難到也。」

高宗飛龍之初，頗喜黄庭堅體格，後又采米芾，再顯意義、獻父子，手追心慕，直與之齊驅

並轡。

高宗書蹟傳今者，行書有佛頂光明塔碑（圖一三二），賜梁汝嘉勅書（圖一三三），楷書有

御書石經（圖一三四），毛詩（圖一三五），筆意有如米黄，內輔有六朝風骨。

（一三四圖）
御書石經、宋高宗
（南宋）

（一三三圖）
宋高宗、賜梁汝嘉勅書
（南宋）

（一三二圖）
宋高宗、佛頂光明塔碑
（南宋）

辛其遊令我不樂日月其蹈無已
太康職思其外好樂無荒良士瞿
蹶蟋蟀在堂役車其休今我不樂
日月其邁無已太康職思其憂好

（圖一三五）
（南宋）宋高宗、毛詩

二、米友仁　字元暉，芾子，善書畫，世號小米，自號海岳後人、懶拙道人，幼名虎兒，黃山谷贈詩

有云：「虎兒筆刀能扛鼎，教字元暉繼阿章。」紹興年間任莆陽、瑯琊縣令，十四年已陞爲權尙

書兵部侍郎，十九年陞爲敷文閣直學士，享年八十。晚年得高宗知遇，奉侍帝側，鑑定書畫。

友仁書蹟僅有行草，其大隸題榜具有古意，惜今未傳，行草書今傳者有吳郡重修大成殿記、

唐寫本說文解字木部殘卷跋、米芾草書九帖跋（圖一三六），尺牘文字帖、杜門帖等。康有爲評

米友仁行書中含，南宮外拓，小米深奇穠縟，肌態豐嫭。

（圖一三六）
（南宋）米友仁、米芾草書九帖跋

三、張即之　字溫夫，號樗寮，安徽和州人，以能書聞天下，金人九寶其翰墨，特善大書，扁額字如作小楷，不煩布置，而清勁絕人。

即之書蹟傳至今者有金剛般若波羅密經（圖一三七）、佛遺教經大方廣佛華嚴經、李伯嘉墓誌等。

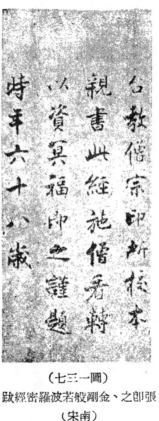

（圖一三七）
張即之、金剛般若波羅密經跋
（南宋）

昔人有斥即之之書爲惡札，然墨林快事謂：「詳其筆意，非有心爲怪，惟象其胸懷，元與俗情相違逆，不知有勻之可喜，峭挺之可駭耳。」

明董其昌與清之王澍，對即之推崇甚高，如董其昌評爲運筆結字，不沿襲前人，一一獨創，將禪家之說，自其胸中流出，誠蓋天蓋地之作，蓋即之初學米芾，後出入歐褚，故老筆健勁，如老僧坐禪，造成一種獨特創意，南宋書家，以即之爲第一，當時日本僧人來我國者，多得即之書歸，故今存日本之即之遺作較多。

四、吳說

吳說，字傳朋，錢塘人，居紫溪，人呼之為吳紫溪，紹興年間為尚書郎，任上饒太守。

吳說楷行草及榜書均佳，小楷為宋時第一，榜書深穩端潤，行草圓美流麗，初學黃庭堅，繼而深得蘭亭洛神遺意，以韻取勝，高宗洞精書法，至為擱筆歎賞。

吳說書蹟今傳者有傳王維伏生授經圖卷跋（圖一三八），蘭亭序跋，其最得意之作為游絲書（圖一三九），一行一筆，筆意似自古篆柳葉體中得來，當時有求之者，即時揮毫相贈，深自得意，此為當時新書風之代表作。

（圖一三九）吳說、
游絲詩卷（南宋）
王安石蘇軾書三

（圖一三八）吳說、傳
王維伏生授經圖卷跋
（南宋）

十、宋　代

一六一

五、朱熹　字元晦，號有仲晦、晦菴、晦翁、紫陽、考亭等，安徽婺源人，十九歲舉進士，一生僅作知縣安撫使等地方官，曾於南康軍時，再興建唐李渤遺蹟白鹿洞書院，在潭州修復嶽麓書院，幾度受天子詔，然硬骨正論，不中上意，朱子為歷史上屈指之大思想家。立宇宙論與倫理說，學問淵博，古今獨步。

朱子之書，王惲評有道義精華之氣，渾渾灝灝，自理窟中流出。又云：「道義之氣，蓊蓊鬱鬱，散於文字間。」

（圖一四一）
朱熹、論語集註殘稿
（南宋）

（圖一四〇）
朱熹、尺牘（南宋）

朱子書蹟今傳者有劉子羽神道碑、尺牘（圖一四〇），論語集注殘稿（圖一四一）等，意致蒼鬱，沉深古雅，筆精墨妙，有晉人之風。

六、張孝祥　字安國，號于湖，安徽烏江人，紹興二十四年進士，官至顯謨閣直學士，三十八歲歿。詩文才能過人，尤工翰墨，嘗親書奏劄，高宗見之曰：「必將名世。」孝祥書學顏眞卿，天資敏妙，字尤淸勁，評如枯松折竹，架雪凌霜，超然自放於筆墨之外。孝祥書蹟有黃庭堅伏波神祠詩卷跋（圖一四二）、妙光塔銘、朝陽亭記、涇川帖等，書眞而放，多得古人用筆意。

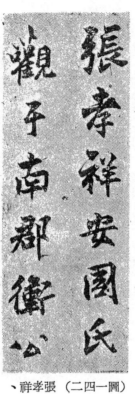

（圖二四一）　張孝祥、
黃庭堅伏波神祠詩卷跋
（南宋）

七、吳琚　字居父，號雲壑，開封人，官至鎮安軍節度使，至少師，卒後諡忠惠。琚字畫類米芾，大字極工。爲當時一流名士，居處樓下置維摩揚，愛賞古梅，每日臨鍾王法帖，雖知友亦不常往來，可知生活之一斑矣。琚之書蹟，最著名者爲京口北固山牓書「天下第一江山」六個大字，其他有詩帖（圖一四三）

急足帖、觀李氏譜牒帖、焦山題名、與壽父帖、觀使帖、碎金帖等，琚摸刻之法帖有玉麟堂帖十卷，雜以米家書法。

八、范成大　字致能，號石湖，蘇州人，紹興二十四年進士，乾道六年出使金，後入川任夔州通判，淳熙九年辭官，退居田園，優游自適。范成大、陸游、楊萬里爲當代三大詩人，著有石湖居士詩集三十四卷，又爲塡詞名家，淡泊作風，實値注目。

成大亦以能書稱，宗黃庭堅、米芾，遒勁可觀。

成大書蹟今傳者有西塞漁社圖卷跋（圖一四四）、贈佛照禪師詩等圓熟遒麗，生意鬱然。

（一四三圖）

吳琚、詩帖（南宋）

（一四四圖）

范必大、西塞漁社

圖卷跋（南宋）

九、陸游　字務觀，號放翁，山陰人，紹興三十二年進士，約十年在襄州任通判，後爲禮部郎中兼實
錄檢討官，至寶章閣待制時辭官，歸里自適，歿年達八十六歲，南宋詩人之一，著有渭南文集、
劍南詩稿、入蜀記、老學菴筆記等。

陸游之書，草書學張顛，行書學楊風，筆札精妙，意致高遠，文彭云：「放翁書法遒嚴，所
謂人品既高，下筆自不同者也。」

陸游書蹟今傳者有與曾原伯尺牘（圖一四五），書蹟飄逸，字畫遒勁可愛。

（圖一四五）
陸游、與曾原伯尺牘
（南宋）

十、岳飛　字鵬舉，出身河南湯陰農家，北宋末應募義勇軍，戰金軍，又平定國內叛亂，累積戰功，
以一兵卒而進昇至統帥。迨南宋與金言和，宰相秦檜以無實之罪判死，至孝宗淳熙五年明其寃
屈，賜諡武穆，寧宗嘉泰四年追封鄂王，稱爲救國英雄，立岳王廟，民國三年後與關羽廟合祀，
尊爲民族英雄。

武穆之書，小楷精妙，絕類顏魯公，行草評爲老黑飛動，力斫餘地，雄渾峻拔，忠義之氣，
溢於紙筆間。

武穆書蹟有武穆眞蹟（圖一四六）

（六四一圖）
（宋南）蹟眞穆武、飛岳

十一、文天祥　字宋端，又字履善，號文山，江西吉水人，理宗寶祐四年舉狀元，時年廿歲，入仕途，開慶元年蒙古軍圍四川合州，上書反對遷都，即日免官。後復起用，又與宰相賈似道意見不合，辭官，度宗咸淳十年復職，時元軍南下迫近浙江臨安，天祥爲右丞相兼知樞密使，以都督名義率義勇軍一萬人，防守臨安，帝命赴元軍請和，與元統帥伯顏抗議不屈被拘，臨安陷，宋乃滅亡。天祥被俘北送時脫逃，遂在福州立益王，進右丞相，轉戰廣東潮陽，在五坡嶺被俘，送大都，元世祖任用被拒，獄中三年被殺，有名之正氣歌，即在獄中之作，衞王封爲信國公，人呼之爲文信國。

信國之書詡爲精忠偉烈，震耀古今，翰墨光芒，垂示百世。

信國書蹟有詩書（圖一四七）等刊於停雲館法帖中、清疏挺竦，令人起敬。

此肥本中自後數年每會黎則必借
千巖繇銳首出示蘭亭敘肥瘦之參
丁亥歲大潦後古經剝雲城甫識蕭

廿餘年習蘭亭皆無人處
今夕鐙下觀之頗有所悟

（一四九圖）
（南宋）趙孟堅、落水蘭亭本序跋

（一四八圖）
（南宋）姜夔、落水蘭亭本序跋

（一四七圖）
（南宋）文天祥、詩書

南宋書家尚有趙孟堅與姜夔之落水本蘭亭序跋（圖一四八）、（圖一四九），亦最有名。再如周密之顏眞卿祭姪稿觀記（圖一五○），張栻之某公行狀殘卷（圖一五一），尤袤之西塞漁社圖卷跋

（一五○圖）
姪祭卿眞顏、密周
（宋南）記觀稿

（一五一圖）
狀行公某、栻張
（宋南）卷殘

（二五一圖）
跋卷圖社漁塞西、袤尤
（宋南）

（圖一五二），王升之草書千字文（圖一五三），宋孝宗之法書贊（圖一五四），等皆臨仿皆唐人筆墨，勁潔可愛。

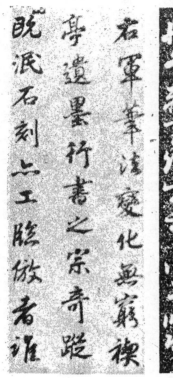

（圖一五三）
王升、草書千字文
（南宋）

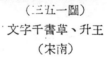

（圖一五四）
宋孝宗、法書贊（南宋）

右軍筆法變化無窮襖

尊遺墨行書之宗奇蹤

既派石刻以工臨倣者誰

（三）金

一、概述

金代之書，眞蹟今傳者甚少，故論書不易，考金遺民元好問之遺山先生文集，對金代書家略有短評，受其特別稱贊者有任詢、趙諷、王庭筠、趙秉文諸家，其中王庭筠書法學米芾，得其奧妙。再如金章宗模倣北宋徽宗之瘦金書，字畫逼眞，可見金代舉國上下皆仰北宋書家之模範也。

其他皆不出蘇、黃、米三家之模倣範圍，惟黨懷英工篆籀，當時稱爲第一，學者宗之。

二、金之書家

一、章宗 金之第六代皇帝，諱璟，女眞名麻達葛，章宗之母，乃宋徽宗某公主之女，故章宗凡耆好書，悉效宣和，字畫尤爲逼眞，章宗愛好漢之詩文書畫，招文學士於翰林院，蒐集散佚書籍及書畫名品，獎勵文運。

章宗書蹟今傳者有女史箴（圖一五五），爲倣徽宗之瘦金書，字畫逼眞，現眞蹟藏英倫敦博物館。

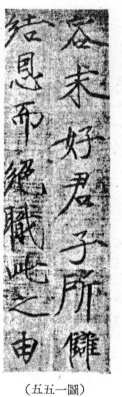

（五五一圖）
幅後圖箴史女、宗章
（金）

二、王庭筠 字子端，遼東熊岳人，大定明昌之間，居住河南彰德，讀書於黃華山寺，自號黃華山

主，人呼之為土黃華。庭筠非漢人，為遼陽渤海人中之望族，大定十六年舉進士，歷任地方官，為官十年，即引退彰德，庭筠書法學米芾，以風流自命。

庭筠書蹟今傳者有幽竹枯槎圖卷題解（圖一五六）等，皆行草，李日華評其書法沉頓雄快，與南宋諸老各行南北，元初康里子山諸人不及也。

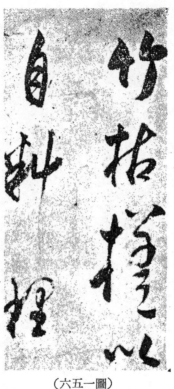

（六五一圖）

（金）解題卷圖槎枯竹幽、筠庭王

三、黨懷英　字世傑，號竹溪，本藉陝西馮翊。大定十一年舉進士，官至翰林學士承旨。懷英之書，工篆籀，當時稱為第一，有謂李陽冰之後，惟懷英一人而已。其他小楷評如虞褚，亦為中朝第一，書法以顏魯公為正，又評隸書孔廟碑，字畫在西嶽碑之上。

四、趙秉文　字周臣，號閑閑，河北滏陽人，大定二十五年舉進士，正大年間國家多事，秉文從事內懷英書蹟惜未見傳。

外吏治，詩文之才亦多發揮，着有滏水文集等，正大九年正月，時近金亡前夕，秉文作汴京戒嚴

時之赦文，開興改元之詔，最負盛名。

秉文之書以草書遒勁，康有為云：「趙閑閑之學，慕尚東坡，故書法亦相仿傚。」惜其書今

未見傳。

金之書家尚有任詢、趙諷等，或學二王，或學陽冰，字跡今已不傳。

總之，南宋及金，在我國書史上，南宋高宗、金之章宗雖提倡文墨，然以國事紛擾，故無傑出之

作，比之北宋蘇、黃、米、蔡則不可同日而語也。

（註一）淳化閣帖內容共分十卷，因太宗愛好晉唐古法，故二王佔其半，內容第一為歷代帝王法帖，第二、三、

四為歷代名臣法帖，第五為諸家古法帖，第六、七、八為王羲之法帖，第九、十為王獻之法帖。太宗更

勅命以淳化閣帖為書法之規範，於是各地翻刻達數十種之多，例如山西新絳潘師且翻刻之絳州帖，湖南

潭州僧帝白翻刻之潭州帖，元祐年間劉次莊刻之戲魚堂帖，大觀年間徽宗皇帝刻之大觀帖，皆以淳化閣

帖為主，加以多少訂正而已。

（註二）蘇、黃、米、蔡，以蔡襄為最老，四人年齡比較如左：

蔡襄　生於眞宗（紀元一〇一二年）；歿於神宗（紀元一〇六七年）享年五十六歲。

蘇軾　生於仁宗（紀元一〇三六年），歿於徽宗（紀元一一〇一年），享年六十六歲。

黃庭堅　生於仁宗（紀元一〇四五年），歿於徽宗（紀元一一〇五年），享年六十一歲。

米芾　生於英宗（紀元一〇五一年），歿於徽宗（紀元一一〇七年），享年五十七歲。

又原稱之蘇、黃、米、蔡者，蔡為蔡京，因後世惡其為人，乃斥去之而改列蔡襄之書，蔡襄年長應列在蘇黃之前，不應列米芾之後，是其原為蔡京故仍列於後。

（註三）　蘇門四學士為秦觀、張來、晁補之、黃庭堅。

十一、元代

一、概　述

元（註一）爲蒙古游牧民族，武功煊赫，威被歐亞，世祖即位，滅亡南宋，統一全國，使喇嘛八思巴，設蒙古字學，但因入居中原，亦漸染華風，迨仁宗、英宗而至文宗時，書法漸被重視，天曆初（紀元一三二九年）建奎章閣，設書畫鑒辨書畫，文宗亦常臨奎章閣，召學士虞集、博士柯九思討論法書名畫，蓋翰墨之盛，以文宗時爲最，當時書家，首推趙孟頫，趙氏爲宋宗室後裔，學有淵源，且家藏有晉唐古本，於是趙孟頫乃起而復古，宋書講究縱橫奔逸，而元起蒙古，初期又未重書學，故晉唐古法，已蕩然無存，溯自晚唐書學衰頹，學晉純是晉法，學唐純是唐法，成爲宋代以後之書法正宗，其書風影響所及，直至明代中期。尚未出趙氏復古之範疇。

二、元代書家

一、趙孟頫　字子昂，浙江吳興人，自號松雪道人、鷗波道人、水晶宮道人，人以諡號稱之爲趙文敏，以地方稱爲趙吳興，又以官位有呼之爲趙榮祿者。

（一）生平：趙氏爲宋太祖第四子秦王德芳十代之後裔，生於寶祐二年（紀元一二五四年），歿於至治二年（紀元一三二二年），曾仕宋，任眞州司戶參軍，宋亡，歸里閑居，至元世祖二十三年（紀元一二八六年），時趙氏年三十三歲，奉召赴大都，任奉訓大夫、兵部郎中，以後以

先朝皇族身份爲官，歷經五帝，因其風采卓越，學品高深，且優於書畫詩文，政治亦出卓見，故得諸帝信任，晉升至翰林學士承旨、榮祿大夫、知制誥，兼修國史，歿後贈江浙行省平章事，封魏國公，諡文敏。

子昂「篆籀、分、隸、眞、行、草書無不冠絕古今，遂以書名天下。」元史雖有此記載，然所傳者以眞、行、草爲最多，篆、籀、分、隸幾未見傳，子昂臨摹古人碑帖，苦心磨鍊，窮極眞髓，後人有譏爲「奴書」，未免太過。

（二）書學淵源：子昂書學源流，可謂一生三變，最初四十歲前後，專學宋高宗之書，即有擅出於藍之譽，四十至六十歲之間，熱心追求鍾繇、王羲之古法，傳於至大三年得獨孤長老之定武蘭亭，遂與書法轉機，駸然妙得羲獻法度。最後晚年（六十至六十九歲）大字出入李北海、蘇靈芝之規矩。一生書法雖有此變化，然仍宗於王羲之古法，筆力遒勁，神彩煥發，實爲力天資精奧神化而不可及矣。

（三）一般評論：虞集云：「書法甚難，有得於天資，有得於學力，天資高而學力到，未有不精奧而神化者也。趙松雪書，筆既流利，學亦淵深，觀其書，得心應手，會意成文。楷法深得洛神賦，而攬其標，行書詣聖教序，而入其室，至於草書，飽十七帖而變其形，可謂書之兼學力矣。」

王世貞云：「自歐、虞、顏、柳、旭、素以至蘇、黃、米、蔡，各用古法損益，自成一家，若趙承旨則各體俱有師承，不必己撰，評者有奴書之誚，則太過，然直接右軍，吾未之

敢信也。小楷法黃庭洛神，於精工之內，時有俗筆，碑刻出李北海，北海雖佻而勁，承旨稍

厚而軟，惟於行書，極得二王筆意，然中間逗漏處不少，不堪並觀，承旨可出宋人上，比之

唐人，尚隔一舍。」

（四）書蹟：子昂書蹟甚多，今略舉墨蹟數種於左：

尺牘（圖一五七）　子昂之書札，流傳爲數甚多，停雲館及三希堂法帖中多有刋載。此

右之二兄尺牘推定爲孟頫三十五歲時（即至元二十五年紀元一二八八年）所書，亦爲最早時

期之資料，揮灑奕奕，有晉人之風。

（圖一五七）　趙孟頫、尺牘（元）

重修玄妙觀三門記（圖一五八）　元世祖於至元廿五年改蘇州之宋代天慶觀為玄妙觀，建立殿堂，重修山門，孟頫書丹三門記時，官為集賢直學士行江浙等處儒學提舉，年歲概在四十九至五十六之間，三門記書法正楷，李日華評謂有泰和之朗，而無其佻，有季海之重，而無其鈍，不用平原面目，而含其精神，天下趙碑第一也。

（一五八圖）
趙孟頫、玄妙觀重修三門記
（元）

蘭亭帖十三跋（圖一五九）　子昂於至大三年（紀元一三一〇年）自吳興赴大都（北平）

（一五九圖）
趙孟頫、蘭亭帖十三跋
（元）

途中，得獨孤長老（名淳明）之蘭亭序定武本，終日臨書展玩，自九月五日至十月七日三十

三日內作十三跋，自鑑賞定武本之來歷以及學書論法，惜此墨蹟傳至譚組綬，乾隆年間毀

於火，幸門人集其燼餘破片，裝成幀頁，並經翁方綱於各頁詳加考證並有題跋，此墨蹟爲眞

行書，王世懋云：「文敏書多從二王法中來，其體勢緊密，則得之右軍，姿態朗逸，則得之

大令。」觀此墨蹟，其用筆結法，一字一字，深得二王之神髓。

漢汲黯傳（圖一六○）　全文小楷，用紙爲藏經紙，共廿頁，其中第十二、三兩頁自

「反不重邪」至「率衆來」計一百九十七字爲文徵明補寫，見書後徵明之跋：「延祐黍年九

月十三日吳興趙孟頫手鈔此傳於松雪齋此刻有唐人之遺風余彷彿得其筆意如此。」此書爲延

祐七年，時孟頫爲六十七歲，爲其晚年之書，倪瓚評其小楷，結體妍麗，用筆遒勁，眞無愧

隋唐間人，鮮于樞評子昂之書，以小楷爲最優，此汲黯傳尤爲其小楷中之最上傑作。

（○六一圖）

傳黯汲、頫孟趙

（元）

獨汲黯傳

汲黯字長孺濮陽人也長先有寵於古之

衛君至黯七世爲卿大夫黯以父任孝景時

爲太子洗馬以莊見憚孝景帝崩太子即

子昂小楷有四十二章經、金剛經、道德經、黃庭經、黃庭內景經、大洞玉經、過秦論、

樂毅、報燕惠王書、韓文三叙、樂毅論、閑邪公家傳、洛神賦、興國寺碑、靈寶經、蓮華

經、耆英圖序並詩、雪賦阡表等，多達數千萬言，書經不下數十百本，字勢遒緊勁媚，無一筆失度，眞古今之墨寶也。

二、鮮于樞　字伯機，河北漁陽人。自號困學民，直寄老人，虎林隱吏，鮮于氏爲箕子後裔，亦自稱「箕子之裔」。

（一）生平：生於寶祐五年（紀元一二五七年），歿於大德六年（紀元一三〇二年），伯機博學負才氣，相貌偉昂，蓄美髯，官至太常寺典簿，中年後在西湖邊虎林築室，稱困學齋，閉戶勤讀，不問俗事，自號虎林隱吏，調琴作書，鑑賞古玩，着有困學齋集、困學齋雜著紙箋譜等。

（二）書學淵源：伯機幼學於金之張天錫（眞字得柳法，草師晉宋），更研究晉唐行楷及懷素之草書，行楷體得晉唐雄勁之筆意，用功極深，趙子昂自云伯機草書過彼遠甚，極力追之而不能及，傳伯機早歲學書，愧未能若古人，偶適野見二人輓車行淖泥中，遂悟筆法。

（三）一般評論：吳寬云：「鮮于書名，在當時與趙吳興鄧巴西各雄長一方，因學多爲草書，其書從眞行來，故落筆不苟，而點畫所至，皆有意態，使人觀之不厭。」方孝孺云：「伯機如漁陽健兒，姿體充偉，而少韻度。」

（四）書蹟：

　　唐詩卷（圖一六一）　元貞二年（紀元一二九六年）春三月十四日，伯機書於虎林困學齋，時年四十一歲，蒼潤軒碑跋評爲筆勢如猿嘯蒼松，鶴鳴老檜。此詩卷信爲伯機書蹟名品

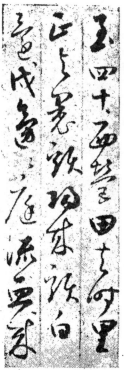

（元）鮮于樞、唐詩卷（一六一圖）

之一。

杜甫詩卷（圖一六二）　大德二年（紀元一二九八年）九月晦日書，時年四十三歲，此詩卷筆意圓健，多晉唐之法。

（元）鮮于樞、杜甫詩卷（二六一圖）

其他尺牘，有「十詩五札」之收集本，皆大德三年（紀元一二九九年）之作品，潘奕雋

評爲渾古蒼秀，無側筆取媚之習。

伯機精學晉唐之法，體得藏鋒圓勁之意，無學後世側筆取妍之方，古意復見，草書堪與子昂並轡，然其餘仍弗及子昂也。

三、楊維楨

（一）生平：字廉夫，浙江紹興人，自號東維子、鐵崖道人。

生於元貞二年（紀元十二九六年），歿於洪武三年（紀元一三七〇年），楊父爲藏書家，建樓於鐵崖山中，名爲萬卷樓，廉夫幼年其父閉彼於樓上並撤去樓梯，五年間專讀經史百家書，泰定四年（紀元一三二七年）舉進士，拜地方官，因狷介奇矯性格，不久，宦途失敗，放浪錢塘，風流吟游，至正十二年推薦爲江西儒學提舉，隨因戰亂未果，其後避亂移居松江耽溺詩作歌舞，及明統一，太祖招聘，自以年邁辭退，未幾逝世。著有東維子文集、古府樂、古詩集等。

（二）一般評論：廉夫懷才，因其性格矯傑橫發，詩文放逸險怪，稱「鐵崖體」，其書風亦似詩文，評爲逸出正軌，淸勁狂怪，自持脫俗之獨特風格，在藝術書道上，子昂應列爲熟書，而廉夫則應列爲生書，自有其淸勁可喜之處，吳寬云：「大將班師，三軍奏凱，破斧缺斨，例載而歸，廉夫書或似之。」可見匪淺陋之學得以至此。

（三）書蹟：

張氏通波阡表（圖一六三）至正二十五年（紀元一三六五年）廉夫七十歲時之作，時居上海，悠悠自適，豪放瀾達，不拘禮節，此書似章草之筆，具有脫俗獨特風格。

張氏出春陽應滄魏晉唐為
頗友甲族世代不乏偉人宗西
三葉杏荊吉日士延海楗浦

(三六一圖)
楊維楨、張通氏
(元)表阡

四、康里巙巙　字子山

（一）生平：生於貞元元年（紀元一二九五年），歿於至正五年（紀元一三四五年），為西域康里氏，東平王不忽木之子、幼時入學國子監，三十五歲為禮部尚書，監羣王內司。順帝時為翰林學士承旨提調宣文閣崇文監。

（二）書學淵源：正書師虞永興，行草師鍾太傅王右軍。

（三）一般評論：元代以子山與子昂並稱之為「北巙南趙」，張燦並作有「趙公二翰墨歌」，以為頌讚。元史卷一四三之本傳：「識者謂得晉人筆意，單牘片紙，人爭寶之。」何良俊云：「子山書從大令來，旁及宋南宮，神韻可愛。」方孝儒云：「康里公如鸞雛出巢，神來可愛，而頡頏未熟，雖得其重名，而趙公高矣，」又云：「子山善懸腕，行草逸邁可喜，所缺者沉着不足。」

（四）書蹟：

秋夜感懷詩（圖一六四）　至正四年（紀元一三四四年），為子山歿前九個月之作品，

時年五十，此書評爲比較奔放，結法稍疏，子山日可書三萬字，故筆法神速，光采飛動，天分極高，自有其韻味風格。

李白詩卷（圖一六五）子山書李白古風詩共五十九首，此爲章草筆法，在形狀之美以外而看出奔放意味，縱邁超脫，格調高明，張雨跋評以皇象而下諸君相比肩，其一代之傑作者歟。

以上所舉四家，皆爲元代書道之代表者。他如巴西鄧文原亦藉甚一時，然和雅而鄰於怯；虞集八

（圖一六四）
康里巘巘、秋夜
感懷詩（元）

（圖一六五）
康里巘巘、李白詩卷（元）

分渾樸，竟有古法；吾丘衍、吳叡、周伯琦皆以善篆鳴。其餘如柯九思、錢良佑、倪瓚、饒介、張雨

之輩，咸不能出吳興門庭，然倪瓚人品高潔，自成逸邈；張雨雖受法於趙，亦復超舉塵外，此爲可貴

者也。

（註一）　元朝自大汗忽必烈建都北平，號稱燕京，立國號爲元，時爲紀元一二七一年，因世祖死後，國勢日衰，

　　　　王位繼承問題糾紛，九年間曾五易皇帝，以至天下大亂，自世祖至順帝，共歷十一皇帝，僅九十八年。

　　　　（紀元一三六八年元亡）。

十二、明　代

（一）初　期

一、概　述

有明二百七十七年間，因諸帝愛好翰墨，竝重帖學，於是帖學大行，民間刻印之法帖，種類與數量之多，爲前世所未見。（註一）但其帖學，一貫保守元代趙孟頫之書風，大抵不出趙氏之範圍，故所成就終卑。卽至明末轉有革新傾向，此點在我國書史上構成一種螺線狀的發展。革新主導者卽爲董其昌氏，其書風影響所及，不獨止於淸代，亦且隨趙孟頫書風之後，傳及日本、韓國、琉球等地。

明代分初、中、晚三期，以記述明書之演變，各期年代之劃分如左：

初期　由明太祖洪武元年（紀元一三六八年）至憲宗成化元年（紀元一四六五年），共九十八年。

中期　由憲宗成化元年（紀元一四六五年）至穆宗隆慶元年（紀元一五六七年），共一○二年。

晚期　由穆宗隆慶元年（紀元一五六七年），至毅宗崇禎十七年、（紀元一六四四年），共七十七年。

明初文化，一切爲元代之延長，明雖滅元，在政治上已由異族而移爲純粹漢族之統一國家；但在文化上仍倡復古文學，講究修辭擬古·；在書學上，仍流行元代趙孟頫優麗典雅之書風，宗王之風，自不待言。

二、明初書家

明初書家，人稱三宋二沈，即宋璲、宋克、宋廣三人，沈度、沈粲兄弟，其他如宋濂、解縉、皆應列入並論，今分述如左：

一、三宋　宋克、宋璲、宋廣三人中，克名最着，璲亞之，廣聲微減。克書出魏晉，深得鍾、王之法，故筆精墨妙，風度翩翩可愛，草書書索靖草書勢，蓋得其妙。然未免爛熟之譏，又氣近俗，但體媚悅人目爾，其書蹟，有李白詩（圖一六六）等傳世。宋璲精篆隸眞草書，小篆尤工，宋廣擅行草，體兼晉唐，筆勢翩翩。

攤箋折節無嫌猜劇辛樂毅感恩分
輸剖膽效英才昭王白骨縈爛草誰人更
掃黃金臺行路難歸去來

（一六六圖）
（明）宋克、李白詩

二、二沈　沈度、沈粲兄弟，江蘇華亭（松江）人，度書以婉麗勝，粲書以遒逸勝，均爲明初第一流書家。度善篆、隸、眞、行、八分書，各體皆長，能守古法，方整圓熟，隸書得漢人高古之意。粲行書圓熟，章法尤精，足稱米南宮入室，明代華亭之地，與二沈同時者有陳璧，其後有張弼、張駿、陸深、莫如忠是龍父子等，有名書家輩出，世稱爲雲間派，雲間爲華亭之古

四、解縉　字大紳，吉水人，成祖時累進爲翰林學士兼右春坊大學士，書小楷精絕，行草皆佳，縉

三、宋濂　字景濂，浦江人，明初爲翰林學士承旨，一世鴻儒且爲明初第一文學家。濂自少至老，未嘗去書，豐體近視，乃一黍上能字十餘。濂書清古有法，草書行筆蕭散，有龍盤鳳舞之象，墨蹟有雪賦，圖今藏於日本山本悌二郎處。

名，其後董其昌、陳繼儒亦出身華亭，然書風各不相同，尤其二沈與董其昌，則完全異趣也。沈度書蹟今存者有張桓墓碣銘（圖一六七），沈粲有梁武帝草書狀（圖一六八）。

（一六八圖）
沈粲、梁武帝草書狀（明）

武英殿大學士臨川金幼孜篆額
永樂廿一年元氏縣主簿華亭張
君以疾致其事歸歸之又四年爲

（一六七圖）
沈度、張桓墓碣銘
（明）

才名噪一時，學書得法於危素周伯琦，其書傲讓相綴，神氣百倍。狂草縱蕩無法，正書頗精妍，王世貞稱能使趙吳興失價，百年後寥寥乃爾！書蹟今存者有蔡襄謝賜御書詩跋（圖一六九），著述有學書法、書學詳說、書學傳授。

（九六一圖）
賜謝襄蔡、紹解
（明）跋詩書御

三、結　論

明初書家，他如詹希元冠冕莊重，再如俞和等，大抵以趙吳興為法，遞相臨仿，靡靡習氣風格，遂成館閣專門，及至永樂，解縉稍能去俗。故吳匏庵謂永樂時書，當以解公為首。

明初書家，他如詹希元冠冕莊重，再如俞和等，大抵以趙吳興為法，遞相臨仿，靡靡習氣風格，遂成館閣專門，及至永樂，解縉稍能去俗。故吳匏庵謂永樂時書，當以解公為首。

（二）中　期

一、概　述

明成化以後，姜立綱又師二沈，取法愈下，格亦愈卑，世皆效之，稱為姜字。自祝允明、文徵明、王寵出，始由吳興上窺晉唐，號為明書之中興。三子皆吳人，一時有天下法書皆歸吳中之語，然比之晉唐諸賢，仍望塵莫及也。

二、中期書家

　成化至嘉靖年間，祝允明、文徵明、王寵三家之書，號爲明書中興，而王陽明先生亦名震當時，爲我國思想史占有獨步地位之哲人，書法不盡師古，然韻氣超逸塵表，故在此節亦列入並論。

一、祝允明　字希哲，江蘇蘇州人，生來右手多一小指，故號枝指生，又號枝指山人、枝山等。

（一）生平：生於天順四年（紀元一四六〇年），歿於嘉靖五年（紀元一五二六年）。弘治五年（紀元一四九二年）中舉，學於王鏊之門，平生愛酒憎俗，慕晉人風度，生活放縱，及中年尚未得志，五十六歲時始爲廣東興寧縣知事，嘉靖之初（紀元一五二二年）轉任應天府通判，因此人呼曰祝京兆，未幾去職歸里，築懷星堂於蘇州，嘉靖五年歿，卒年六十七歲。生平交游之同鄉文人爲文徵明、唐寅、徐禎卿等，人稱之爲吳中四才子。其中尤與唐寅交游最密。

（二）書學淵源：天資穎慧，五歲卽能書徑尺大字，楷書精謹學於岳父李應禎，行草奔放學於外祖徐有貞，盡得其長，自成一家，壯年臨模魏晉名蹟，極其精巧。小楷學魏鍾繇書風，行書更得晉人之法，草書學懷素，達爛熳縱逸之極致。

（三）一般評論：藝苑卮言云：「京兆楷法自元常、二王、永師、秘監、率更、河南、吳興，行、草則大令、永師、河南、狂素、顛旭、北海、眉山、豫章、襄陽，靡不臨寫工絕，晚節變化出入，不可端倪。風骨爛熳，天眞縱逸，眞足上配吳興，他所不論也。」又云：「吳興遒而媚，京兆遒而古，似更勝之。」名山藏云：「允明書出入晉魏，晚盆奇縱，爲國朝第一。」

邢侗與項穆，或評「京兆資才邁世，第隤然自放，不無野狐。」考京兆晚年草書，如彼歿前一年所書之和陶淵明飲酒二十首，一筆不苟，何言

晚歸怪俗。」或評「京兆初範晉唐，

隤放怪俗？

（四）書蹟：今舉其二，一為小楷，一為草書：

避開時尚王風俗惡之弊，洗煉雅緻，精絕無比，故列為明代第一。

出示趙吳興所畫之諸葛武侯圖，惜失後二表，求允明補書於後。允明小楷具有魏鍾繇之風，

出師表（圖一七○） 正德九年（紀元一五一四年）所書，時年五十五歲，華夏過吳時，

先帝創業未半而中道崩

此誠危急存亡之秋也然

之士忘身拾外者蓋追先

（○七一圖）
（明）祝允明、出師表

和陶淵明飲酒二十首（圖一七一） 嘉靖四年（紀元一五二五年）所書，時年六十六歲，

為允明歿前一年歸里築懷星堂時之作，亦為允明最晚年之草書，一筆不苟，不陷連綿草之低

俗，保持高古清純之風，此為允明草書之本色，至人云晚年狂草隤放怪俗，恐係時人之偽

作，非允明之眞蹟也。

其他書蹟甚多，分刊於停雲館帖與寶翰齋帖中，又清代羅振玉集有祝京兆之法帖，甚為可貴。

二、文徵明　名壁，以字行，更字徵仲，江蘇蘇州人，祖籍衡山，故又號衡山。

（一）生平：生於成化六年（紀元一四七〇年），歿於嘉靖卅八年（紀元一五五九年），徵明才高德望，惟吳中四才子中，先輩祝允明中舉，同年唐寅，後輩徐禎卿相繼舉進士，而徵明獨幾度落第。及寧王宸濠慕名，備厚禮聘請爲官，徵明未應，嗣後寧王叛變，人服徵明有先見之明，嘉靖元年得貢生，同三年四月進京，授翰林院待詔，時年五十四歲。同五年解官歸里，築室於故居之東，取名玉磬山房，庭中植桐樹二株，徘徊其中，咏嘯詩詞，恍如神仙。一時乞詩文書畫者，終日不絕，而徵明應接不倦，惟王府豪貴求者，多予謝絕。門下之士仿彼贋作頗多，亦不加以禁止，如此居家三十餘年，卒年九十。

當時蘇州名士，如吳寬、王鏊、沈周、祝允明相繼輩出，文化之風極盛。但徵明繼先輩之後，數十年間，在文學藝術上，占有中心人物之位置。門人甚多，子孫受其家風，如長子文彭、次子文嘉，皆工詩文書畫，名噪當時。

（一七一圖）
明允祝（明）、陶淵明和祝允明飲酒十二首

（二）書學淵源：徵明之書，幼學於李應楨，少拙於書，刻意臨摹，亦規模宋元，既悟筆意，遂悉棄去，專法晉唐，小楷行草得黃庭、樂毅、智永筆法，大書仿習涪翁，少年再草師懷素，行筆倣蘇、黃、米及聖教，晚年取聖教損益之，加以蒼老，遂自成家。又隸書法鍾繇，獨步一世。

（三）一般評論：藝苑巵言云：「待詔以小楷名海內，其所沾沾者隸耳，獨篆筆不輕為人下，然亦自入能品，所書千文四體，楷法絕精工，有黃庭遺教筆意，行體蒼潤，可稱玉版聖教，隸亦妙得受禪三昧，篆書斤斤陽冰門風，而皆有小法，可寶也。」

書史會要云：「小楷行草，深得智永筆法，大書仿涪翁尤佳，如風舞瓊花，泉鳴竹澗。」

王世懋云：「初名壁時，作小楷多偏鋒，太露芒穎，年九十時，猶作蠅頭書，人以為仙，然行筆未免澀强，其最稱合作者，以字行後五六十時也。」

（四）書蹟：今舉其二，一為行草，一為小楷。

陶淵明飲酒二十首（圖一七二）　嘉靖三十三年（紀元一五五四年）所書，時年八十有五，此為徵明最標準之行草體。晚年之筆，不見其年邁力衰，而反現出圓熟蒼老之氣，誠可貴也。

輞川圖卷跋（圖一七三）　考文嘉行略，此跋大概在嘉靖二十七年至三十年之間所書，亦即徵明七十九至八十歲之間。此跋書於宋忠恕臨摹唐王維之輞川圖後，為徵明小楷中之上上者。王世貞評其小楷師二王，精工之甚，惟少尖耳。觀此跋似可置信。

王右丞輞川別業一時名天下，千載而後猶然令人企慕之。其圖爲右丞于自繪徐一樹一石皆拙措工熊此得之行早而不能得之於目乃若有宋郭忠恕摹臨真蹟震凝無與首輞水次華子岡次孟城拗次輞口庄而文秀館斤竹積本蘭柴茱萸宮槐陌廌柴繼爲鹿柴而後則爲北宅此即輞川之北庄也中間院宇

(三七一圖)
(明)文徵明、輞川圖卷跋

(二七一圖)
(明)文徵明、陶淵明飲酒十二首

其他如停雲館帖爲徵明父子積聚二十餘年之辛苦所完成者，禪益書界甚豐，餘如法書傳

世者有赤壁賦並跋、老子傳跋、拙政園記併詩卷、四體千文卷、古本水滸傳全部（小楷）以

及書扎詩卷甚多。

三、王寵　字履吉，江蘇蘇州人，自號雅宜山人。

（一）生平：生於弘治七年（紀元一四九四年），歿於嘉靖十二年（紀元一五三三年）。科舉八度

失敗，以貢士入太學，居洞庭三年，石湖邊二十年，除問安父母外不入城市，病弱，累年養

病於虞山之白雀寺，歿年爲嘉靖十二年（紀元一五三三年），僅四十歲。

龍精經學，爲有名詩人，交游於同鄉先輩文徵明、唐寅之間。

（二）書學淵源：正書始摹虞永興智永，行書法大令，晚節稍稍出自意。

（三）一般評論：王世貞云：「以拙取巧，合而成雅，婉麗遒逸，奕奕動人，爲時所趣，幾奪京兆

價。」

何良俊云：「衡山之後，書法當以雅宜爲第一，蓋其書本於大令，兼之人品高曠，故神

韻超逸，迥出諸人上。」

邢侗云：「履吉書元自獻之出，疏拓秀媚，享享天拔，卽祝之奇崛，文之和雅，尚難議

雁行，矧餘子乎？」又云：「貢士秀發天成，清池惠風，加以數年，未見其止。」

（四）書蹟：

琴操十首冊（圖一七四）　嘉靖四年（紀元一五二五年）所書，結體甚疏，神韻超逸，

較當時一般習尚，特具有古朴之趣。

四、王守仁　字伯安，浙江餘姚人，人稱陽明先生。

（一）生平：生於成化八年（紀元一四七二年）歿於嘉靖七年（紀元一五二八年），天資敏俊，生性豪邁，幼懷聖賢之志，有兼文武之才，二十八歲舉進士，翌年授刑部主事，卅三歲上封事彈劾宦官劉瑾，忤旨下獄，謫居貴州龍陽驛三年，備嘗艱辛，大悟聖學，其後歷任廬陵知縣、右僉都御史、南贛巡撫、兩廣總督等職，以平大帽山諸賊定宸濠之亂，破斷簾峽賊之功，封新建伯，卒年五十七歲，謚文成，公少有肺病，一生扶病遠征，戎馬生涯中而不廢講學，因嘗築室陽明洞講學，學者稱為陽明先生，又因歷世多艱，故對宇宙人生見解，體驗深刻，五十歲時始揭出「致良知」之學說。

生平著作，有王文成公全書三十八卷與陽明鄉約法問世。內中傳習錄三卷，為了解陽明理學最切要資料。

（二）書學淵源：考上氏家譜，公為王羲之之後裔，公善行書，出自聖教序，得右軍骨，清勁絕倫。

其他如宋之問詩、白雀帖、詩卷等，皆履吉得意之作。

（四七一圖）
操琴、籠王
（明）冊首十

十二、明　代

一九五

（三）一般評論：朱長春云：「公書法度不盡師古，而遒邁沖逸，韵氣超然塵表，如宿世仙人，生具靈氣，故其韵高冥合，非假學也。」公不僅爲一卓越之儒家、思想家，且具有極多方面之才能，對於治世、武功、文學各方面均駕人之上，無怪其書法韵氣超然塵表也。

（四）書蹟：

何陋軒記（圖一七五）正德三四年間（紀元一五〇八至一五〇九年）所書，考正德元年（公三十五歲）公以上封事觸怒劉瑾廷杖下獄，謫爲貴州龍場驛驛丞，三年春到達龍場，當地蠱毒瘴癘，言語不通，住亦無家，經得土民相助，建一木屋，取名何陋軒，當時陽明已冥必死之念，遂大悟聖學，繼設君子亭、賓陽堂等爲龍岡書院，教學弟子。觀此何陋軒記，筆力遒邁沖逸，風格獨特，公滿懷聖賢大志，於字行間可見一斑矣。

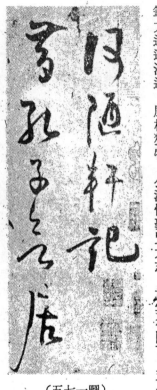

（五七一圖）
（明）記軒陋何、仁守王

公尚有家書墨蹟傳世，此爲公五十六歲扶病遠征思田途中之作，雖軍旅倥傯，然書法仍自然遒勁，戒子懇切，由此可以看出公晚年圓熟之人格。

明代中期書家，除上述者外，如李東陽工篆隷書，流播四裔，草書筆力矯健，亦自成一家。吳寬作書在姿潤中時出奇倔，雖規模於蘇，而多所自得，沈周晝法浩翁，遒勁奇倔。李應楨雖潛心古法，清潤端方，而所自得爲多，張弼草書，怪偉跌宕，震憾一世，陳淳率意縱筆，不妨豪舉，徐霖篆登神品，時號篆聖。以上諸家，皆各有所長，然比之祝、文、王等，當仍遜一籌也。

三、結　論

（三）晚　期

一、概　述

明代晚期，內廷紛擾，農民動亂，國力疲弊，社會混亂，一般文士，暗中摸索，俾求一線光明。當時書壇，亦在求變，董其昌即爲書風革命之主導人物，董氏深悟禪學，提出「神理」之說，一減往昔重「形似」之念。當時書壇上有邢、張、米、董，號稱四家。與董對峙者爲邢侗，邢侗屬於舊派，即屬趙孟頫派，一時有「北邢南董」之稱，其他北方名家有米萬鍾，人又有稱爲「北米南董」者，惟米萬鍾近乎董其昌，張瑞圖等人亦屬新派人物。其後舊派漸衰，新派代之日興，直清代中期，即自十六世紀後半期至十九世紀初期，凡二百七十年，此間在我國書史大勢上，可謂革新派伸展之時代。

二、晚明書家

晚明書家，號稱邢、張、米、董，然邢、張、米三人，迥不及董之造詣。今分述如左：

一、董其昌　字玄宰，華亭人，自號思白、思翁、香光。

（一）生平：生於嘉靖卅四年（紀元一五五五年）歿於崇禎九年（紀元一六三六年），萬曆十七年（紀元一五八九年）舉進士，選為翰林院庶吉士。萬曆年間曾任湖廣提學副使年餘，發表湖廣按察副使、山東副使、登萊兵備、河南參政等官均未赴任。熹宗天啓元年（紀元一六二一年）召為太常少卿，二年升太常卿，兼翰林院侍讀學士，當任神宗實錄纂修，天啓五年升禮部尚書，時宦官魏忠賢專政，避黨錮之禍辭職。崇禎四年再召任禮部尚書，加太子太保。卒年八十二歲，贈太子太傅，福王時諡文敏。著有容臺集十卷、詩集四卷、別集六卷、畫禪室隨筆三卷，戲鴻堂法帖等。

（二）書學淵源：畫禪室自論云：「吾學書在十七歲時，初師顏平原多寶塔，又改學虞永興，以為唐書不如晉魏，遂仿黃庭經及鍾元常宣示表、力命表、還示帖、丙舍帖，凡三年，自謂逼古，不復以文徵仲、祝希哲置之眼角，乃於書家之神理，實未有入處，徒守格轍耳。比游嘉興，得盡親項子京家藏真跡，又見右軍官奴帖於金陵，方悟從前妄自標許，自此漸有小得。」

（三）一般評論：其昌自視甚高，曾於畫禪室自論云：「余書與趙文敏較，各有短長，行間茂密，千字一同，吾不如趙，若臨仿歷代，趙得其十一，吾得其十七，又趙書因熟得俗態，吾書因生得秀色。吾書往往率意當吾作意，趙書亦輸一籌，第作意者少耳。」觀其昌臨仿各帖，形貌與原帖相去甚遠，蓋其昌不事形似而以把握其精神為主眼，且彼深積禪學之修養，以禪理

悟書畫，講究清新自由，天真爛熳，滲出其高遠之人格，故博得主導革新書壇之盛名，達數百年之久。

吳榮光云：「香光以禪理悟書畫，有頓悟而無漸修，顏開後學流弊，然絕頂聰明，不可企及。」

何三畏云：「玄宰精詣八法，不擇紙筆輒書，書輒如意，大都以有意成風，以無意取態，天真爛熳，而結構森然，往往有書不盡筆、筆不盡意者。龍蛇雲物，飛動腕指間，此書家最上乘也。」

（四）書蹟：其昌書蹟甚多，今舉其草行楷各一於後：

行草詩卷（圖一七六）萬曆三十一年（紀元一六〇三年）所書，董氏時年四十九歲，正辭官歸里養病，觀其跋書，「在蘇之雲隱山房，雨窗無事，范爾孚、王伯明、趙滿生同過訪，試虎丘茶，磨高麗墨，並試筆亂書，都無倫次。」考此時正值其昌完成戲鴻堂之刻帖，最爲得意之時，故草書自由奔放，盡學懷素，達天真爛熳之極致。

項墨林墓誌銘（圖一七七）崇禎八年（紀元一六三五年）其昌應項子孫之請書此墓誌銘，時已八十一歲，但此行體楷書，遒媚暢達，有米芾之風。

萬歲通天進帖跋（圖一七八）其昌小楷傳世者甚少，此眞蹟曾藏於遼寧博物館中，運筆結構，圓勁蒼秀，所謂兼有顏骨趙姿，精采勝焉。

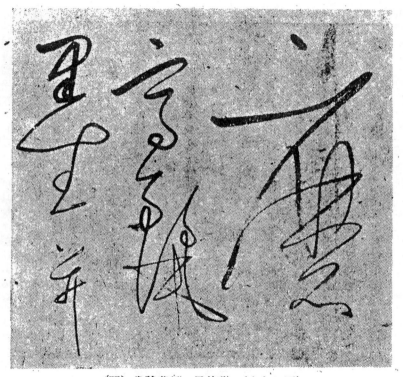

（明）卷詩草行、昌其董 （六七一圖）

二、邢侗　字子愿，山東臨邑人。

華書得在位置失在神氣此
直論下技耳觀山帖雲花滿眼
要至勤片真用鋒之意一一備具
王民家風渦泄殆盡是必薛稷鍾
紹京諸名手度鉤填廓立立下真

明坟墨林項公墓誌銘
陶隱居論書曰不為照澄
王事何以悅有涯之生世

（八七一圖）
（明）跋帖進天通歲萬、昌其董

（七七一圖）
（明）銘誌墓林墨項、昌其董

（一）生平：生於嘉靖卅年（紀元一五五三年），歿於萬曆四十年（紀元一六一二年），萬曆二年（紀元一五七四年）舉進士。時年廿二歲，曾歷任南宮知縣、山西道監察御史、湖廣參政、陝西行太僕少卿兼僉事等職。年三十餘即辭官歸里侍親，家數世富有，甲於臨邑。築來禽館於沛水之濱，四方賓客絡繹不絕，侗傾資以娛賓客。

侗工詩文，高古典雅，亦善書畫，晚年書名之高，與董其昌相抗衡，著有來禽館法帖及詩文集等。

（二）書學淵源：侗書法鍾、王、虞、褚、顏、米、禿、素，而深得右軍神髓，非獨享名國內，有北邢南董之譽，亦且遠及高句麗、琉球等地。

（三）一般評論：書史會要云：「侗臨仿法帖，雖未能盡合古人，但筆力矯健，圓而能轉，時亦有得。」

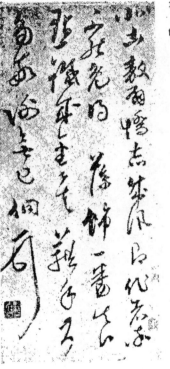

李日華云：「先生書法以山陰爲宗，唐宋名家，不以屑意，古澹圓渾，上掩鍾索，明代文祝諸公，無是調度也。」

（四）書蹟：

尺牘（圖一七九）　此書藏於日本東京書法博物館中，遒潤妍美，筆法髣髴十七帖意。

三、米萬鍾　字仲詔，宛平（北平）人。

（一）生平：生時不明，歿於崇禎三年（紀元一六三〇年）。自幼即以文章翰墨馳名。萬曆二十三年（紀元一五九五年）舉進士，歷任永寧銅梁、六合知縣，戶部主事，員外郎，工部郎中，浙江布政司參政、江西按察使，擢升山東右轄。時爲宦官魏忠賢擅權時代，萬鍾途經南京，正逢守地宦官爲魏忠賢建生祠，宦官遷使者備金求書忠賢之德，萬鍾怒斥之。宦官大怒，飛報忠賢，因而奪去官職，待崇禎帝即位，誅忠賢，三年（紀元一六三〇年），補萬鍾爲太僕寺少卿管光祿寺丞事，未幾病歿。

萬鍾傳爲米芾後裔，與米芾嗜好相同，愛奇石，自號友石、石隱。擅名四十年，書蹟遍天下，著有篆隸訂譌及詩文集等。

（二）書學淵源：萬鍾工書畫，行草得米芾家法，尤善署書。

（三）一般評論：萬鍾與華亭董其昌齊名，時有南董北米之譽，米書雖不及董之抑揚變化，然厚重之筆仍具一種雄邁之力，自成風骨，非凡手所能企及。

（四）書蹟：

十二、明　代

二〇三

登岱（圖一八〇）　此爲萬鍾登泰山岱嶽時詩十二首之七，詩爲萬曆四十七年（紀元一六一九年）所作，此書概在晚年十年間所書，萬鍾建勺園於北平西北郊，內建樓閣曰水月樓，此詩書於此樓，筆勢雄渾沈實，無輕浮之態。

（圖一八〇）
米萬鍾、詩幅（明）

四、張瑞圖　字長公，元畫，號二水，又號果亭山人，芥子居士、平等居士、室名白毫庵故又號白毫庵道者。福建晉江人。

（一）生平：生於隆慶四年（紀元一五七〇年）歿於崇禎十三年（紀元一六四〇年）。萬曆卅五年（紀元一六〇七年）殿試以第三名及第。授編修官，歷任少詹事、禮部侍郎、太子太師、吏部尚書，加中極殿學士，入閣參與樞要。當時宦官魏忠賢擅權，瑞圖曾受愛顧，並書有忠賢生祠碑文，崇禎元年（紀元一六二八年）忠賢伏罪，瑞圖亦因罪免職，嗣後歸里，學禪定以求安心之道，寄與詩文，優游餘生，卒年七十一歲。

（二）書學淵源：瑞圖書無師法，鍾王之外，另闢蹊徑，書法奇逸，爲明末書人大放異彩。

（三）一般評論：眞書如斷崖峭壁，草書如急湍危石，奇姿橫生，別具妙味。

（四）書蹟：

李白詩卷（圖一八一） 此為瑞圖晚年之筆，為乘興揮毫率意之作，扁筆妙用，是為瑞圖之特色。

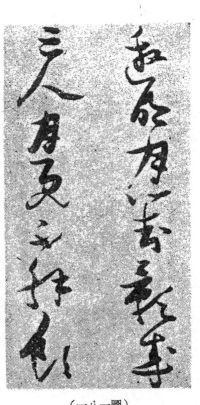

（圖一八一）
（明）張瑞圖、李白詩卷

晚明除以上四大家外，尚有陳繼儒書法蘇賦，雅而有致，且手自摹刻蘇書，曰晚香堂帖，王世貞知法古人，議論翩翩、王穉登篆隸遒古，真草宛於取態、黃道周隸草自成一家，倪元璐書法靈秀神妙，新理異態尤多，史可法行草氣魄雄大，黃倪史皆明末忠臣烈士，剛直高節，氣品非常，此皆明之後勁，並未因國事凋敝而受影響。

（註一） 明代的法帖——明代法帖是受宋代淳化閣帖以及其翻刻本和其他影響發展而來，種類與數量均多，今大

三、結　論

別爲二：一屬於淳化閣帖之翻刻本系統者，一屬於民間收藏家及研究家所刻印者。

一、屬於淳化閣帖之翻刻本系統者：

淳化閣翻刻本——其最著名者有四種：

（一）泉州本——洪武四年（紀元一三七一年）泉州知府常性由宋拓本翻刻者。

（二）玉泓館本——嘉靖四十五年（紀元一五六六年）上海顧從義由宋賈似道舊藏本翻刻。

（三）五名山房本——萬曆十一年（紀元一五八三年）上海潘雲龍亦同樣由賈似道本翻刻。

（四）肅府本——萬曆四十三年（紀元一五一五年）由肅王府祖本翻刻者。

其中以玉泓館本與肅府本爲佳，顧從義並著有法帖釋文考異十卷訂難解閣帖之釋文，此爲今日閣帖之主要研究資料，甚具價值。

此外屬於此系統者有明王府所刻之兩種：

（一）東書堂帖——周憲王朱有燉於世子時所刻之法帖，計十卷，仍用淳化閣帖翻刻並參以秘閣續帖及其他，後加刻宋元人之書，各卷末署有「永樂十四年（紀元一四一六年）七月書」字樣。

（二）寶賢堂帖——晋靖王朱奇源於世子時所刻之法帖，凡十二卷，主以淳化閣帖翻刻之大觀帖爲藍本，增加宋元明人之書，各卷末署有「弘治二年（紀元一四八九年）九月一日書」字樣。以上兩種代表明代之前半期。

二、屬於民間收藏家及研究家所刻印者：

嘉靖（紀元一五二二年）以後民間收藏家以及研究家刻帖逐年增加。今大別之爲五類：

（一）集數人或多人之書刻印者。

（二）集一人之書刻印者。

(三) 集一家之書刻印者。

(四) 集一代之書刻印者。

(五) 集一地方之書刻印者。

其中以(一)項集數人或多人之書刻印者爲最著名。明代法帖之代表品即屬於此一種類，其中主要順時
代列舉如下：

(一) 眞賞齋帖——華夏選所藏之書蹟名品精刻之法帖，凡三卷：上卷爲魏鍾繇薦季直表，中卷爲晉王
羲之之袁生帖，下卷爲收集王方慶之萬歲通天進帖，卷末刊記有「嘉靖改元春正月既望眞賞齋摹
勒上石」行書二行。嘉靖三十年間原拓本焚燬於倭寇之亂，火後翻印本較劣，鑑定兩本之區別：
薦季直表之袁泰第一跋之第十、十一兩行倒置，王方慶款記第一字「史館新鑄之印」印記之新字
中央橫畫較高。

(二) 停雲館帖——文徵明家所刻之法帖，此爲明代法帖中最著名者，原分四卷、嗣後加弇州山人續
稿、停雲館帖十跋，改爲十二卷本，自嘉靖十六年（紀年一五三七年）元月至同三十九年（紀元
一五六〇年）四月費時前後共二十四年，始克完成，內容集刻晉、唐、宋、元、明人書蹟，原刻
爲木板，嗣後遇火災改爲石刻，文氏所刻之外尙有章簡父翻刻者，故世傳有文刻章刻之別。

(三) 餘清齋帖——吳廷以所藏之晉、唐、宋人名品眞蹟，集刻之法帖。木板刻印，正十六卷續八卷，
共廿四卷，仿眞賞齋例一帖一卷，此帖不劣於眞賞齋帖之精刻，且帖內附刻中不僅刊有宋、元名
家之題跋，並且刊有當代名家之題跋以及吳廷之自跋，俾便閱者鑑賞，此亦爲明代法帖特色之發
揮。

(四) 墨池堂帖——章藻集晉、唐、宋、元名蹟所刻之法帖，凡五卷，第一卷爲萬曆三十年正月摹勒上

石，第五卷爲同三十八年冬，前後九年始克完成，嗣後發現有翻刻本，鑑定翻刻本與原石本不同處，洛神賦十三行中申禮防之防字誤爲方字，擢輕軀之擢字誤爲權字。

(五)戲鴻堂帖——董其昌集晉、唐、宋、元名蹟所刻之法帖，凡十六卷，於萬曆三十一年（紀元一六〇三年）冬勒成，初以木板精刻，紙墨搨土精妙，四方人士爭以高價求之，董爲湖廣學政時遇火災木板焚燬，改爲石刻，但較木板重濁，内容附有董氏之自跋，有益於書學之處甚多。但清之王澍認爲石刻之摹勒鑴刻不佳，呼爲古今第一之惡札，實際原拓本損燬後，假託施叔槃翻刻，故有此誤。

(六)來禽館帖——邢侗所刻之法帖，内容係收集澄清堂帖、蘭亭序三種、索靖出師表、唐人雙鈎十七帖、黃庭經、李伯時西園雅集記之室集帖，芝蘭室蘭序，芝蘭非非草等共九種。萬曆三十八年（紀元一六一〇年）勒成，原石存臨邑縣宿安祠内，殘本四卷藏於日本書道博物館中。

(七)鬱岡齋帖——王肯堂集魏、晉、唐、宋名蹟所刻之法帖，凡十卷，初拓本五卷，一半木板，一半石刻，木板部份早損，僅石刻至清初尚完好。萬曆三十九年（紀元一六一一年）王氏摹勒上石，清王澍批評此法帖不及停雲之蒼深，然秀潤在其上，且遠出戲鴻之上。初拓烏金搨殘本四卷，今藏於日本東京書道博物館，誠所謂秀潤之佳拓本。

(八)玉煙堂帖——陳瓛集漢、魏、六朝、唐、宋、金、元之書蹟所刻之法帖，凡廿四卷，卷首有董其昌序文，此爲萬曆四十年（紀元一六一二年）模勒者，内多翻摹舊刻，取多方面資料，此點與明代其他法帖相類似。

(九)秀餐軒帖——陳曾永所刻法帖，凡四卷，内容集魏晉以及唐之歐、虞、褚、薛、宋之蔡、蘇、黃、米以至張卽之共二十家，計三十三種名蹟。並以小楷爲主，卷末刊有海昌陳息園珍藏，息園

為陳皆永之號。

（二）渤海藏眞帖——陳瓛所刻法帖之一，凡八冊，推定爲崇禎三年（紀元一六三○年）以後所刻，內容有唐、宋、元名蹟十一家，共十八種，皆眞蹟，其中以鍾紹京之小楷靈飛經尤爲精刻，初拓齋室二字未損，今坊間所見多爲翻刻本。

（三）快雪堂帖——馮銓集魏、晉、唐、宋元名蹟所刻之法帖，凡五卷。快雪堂之名稱，由來於明馮明之藏有王羲之快雪時晴帖，因名室爲快雪堂，後馮銓獲得此眞蹟，乃以此室名作爲帖名，卷首隸書標題爲快雪堂法書，推定爲崇禎十四年（紀元一六六一年）以後刻帖，帖內無論刻自眞蹟、舊刻、翻刻，皆甚精緻，雖不如停雲館帖之深，但亦爲最優之法帖，以上所舉爲主要法帖，他如集帖中于世貞之小西館選帖、文嘉之歸來堂帖，蔣一先之淨雲枝帖，皆屬此類。

集一人之書刻印者舉列如下：

（一）晚香堂蘇帖——陳繼儒集宋蘇軾之書所刻者。

（二）來儀堂帖——陳繼儒集宋米芾之書所刻者。

（三）古香齋帖——陳比玉集宋蔡襄之書所刻者。

（四）小玉煙堂帖、觀復堂帖——陳巘集董其昌之書所刻者。

集一家之書刻印者舉例如下：

（一）二王帖——文徵明集王羲之王獻之書所刻者。

（二）片玉堂詞翰——集明婁深與其曾孫珍之書所刻者。

集一代之書刻印者舉例如下：

（一）寶翰齋帖——隆慶萬曆年間茅一相集明代一百零三家之書所刻者，此爲同一時代人所刻當代之

書，書既新鮮，資料亦醒目。

集一地方之書刻印者今雖不見適當之例，然明代法書概以蘇州爲中心而流行者，集當地之書亦爲當然之舉，如有明三吳楷法（弇州山人續稿）即爲集三吳地方名蹟之法帖。

宋代由於民間所刻法帖，日新月異，如收集材料之多，並附有法帖鑑賞之題跋，再摹勒皆出自當時第一流文士，鑴刻拓打皆用有專門名工，故當時好書學書者皆爭相購覽，因此影響當代之書風至大。

十三、清 代

清（註一）爲女眞族，起於滿州，入關滅明以後，仍以中國文化是從，清初諸帝愛好明遺老王鐸、

傅山之書，從臣隨和，釀成風氣，聖祖康熙酷愛董其昌之書，一時董風流行。高宗乾隆又特建淳化軒

複刻淳化閣帖，以示尊重晉唐，基於古法，高宗愛好趙孟頫之書，於是書風乃由董之纖弱而轉趨趙之

豐圓，帖學之風盛行。故自康熙以至嘉慶末年，是爲帖學盛行時期。

嘉、道以還，以世人研究古法，自然由以行草爲中心之書法而轉關心於唐碑漢碑之研究，楷書、

隸書以至篆書之比重因而提高，帖學於是由盛極而衰，代以碑學。故自嘉、道以後，是爲碑學盛行時

期。

先是雍正乾隆之間，文字之獄甚嚴，壓迫言論，故一般文人學者，皆含毫結舌，轉究心於考古，

時金石出土日多，初藉以考古者，後遂資以學書，故碑學之興，又金石學有以成之也。

今將清之書學，分前後兩期，前期爲帖學期，後期爲碑學期，加以概述，再就各期中加以叙述名

家，藉此可以明瞭清代書學之梗概。但在各期之中，因帖學與碑學並非互相背馳，故書家之中亦有

兼碑、帖兩學者，當時各方面天才層出，作品亦多；諸如古人名蹟之研究、保存、複製，古碑之調

查，古銅器與甲骨文之發見整理，皆爲清代書家之珍賜。故清代可謂上自周秦、下至元明，集所有以

往書法大成之時期也。

（一）前期（帖學期）

十、概　述

清康熙、雍正、乾隆以至嘉慶末年（紀元：一六六二—一八二〇年）共一百五十年之間，此期書法，尚承宋元明人之餘風，根據淳化閣帖、大觀帖、絳帖、停雲館帖等之所謂彙帖，又根據蘭亭序其他法帖以為範疇，成為帖學時期，所謂帖學不囿於趙、董，而能上窺鍾王，下掩蘇米，康熙帝更於四十七年二月勅命孫頒撰佩文齋書畫譜，乾隆帝御刻三希堂法帖，可與宋之淳化閣帖媲美，此一時期對於帖學盛行之概況，可以想見矣。

二、帖學派書家

明末書壇馳名中外者為董其昌，康熙即位，酷愛其書，於是自康熙以至嘉慶年間之書人，大半拜董後塵，競妍其書風。

先出於康熙時代之書家，有笪重光、沈荃、姜宸英、王鴻緒、陳奕禧、查昇、湯右曾、汪士鋐、何焯、趙執信、楊賓、王澍等人，其中沈荃與王鴻緒係董其昌之同鄉，秉承董之書風，關係尤為深切。此外，書之評論研究方面，有楊賓之大瓢隨筆、王澍之竹雲題跋、虛舟題跋、淳化秘閣法帖考正等名著，為此帖學時期之特色。

繼此等書家之後，康熙後半期初期至乾隆初期有張照出，彼亦董之同鄉，承前沈荃、王鴻緒之後，一

再發揚董之書風，氣魄猶勝過之。乾隆時期又有劉墉出，亦習董氏，加以蘇軾風味，繼法魏晉，筆意古厚，駕凌董、蘇之上，到達超妙境域，造成渾然如玉之書風。張照、劉墉並稱爲淸代前半期帖學之兩大名家，亦爲董其昌以後達於帖學之最高峯者。

此外有所謂二梁者，即梁同書、梁巘，再如以詩人聞名之王文治，文章出衆之姚鼐，金石學家翁方綱，乾隆皇太子成親王等皆是乾嘉年間之間名書家，尤其翁方綱精於金石之學，偏向於金石以研究書法，因對金石深切關心，以致促成道光以後碑學勃興之因素。

以上所述，可謂係帖學派之主流人物。但在任何時代中，均有超越當代之所謂變體作家。例如康熙時代之鄭簠，專學漢碑而自成一種飄逸書風。稍後有金農、鄭爕，皆爲當代有名畫家，在書法方面自成一種特異體，現出有趣味之境地。尤其金農吸取北碑之精華，造成一種帶有古氣之奇怪書法，爲淸代中最具異彩之作家。

三、各大代表名家略歷

一、王鐸　字覺斯，號嵩樵、石樵、十樵、癡菴、癡僊道人、雪山道人、東皐長等，河南孟津縣人，爲明末淸初最傑出之書家。

（一）生平：生於明萬曆二年（紀元一五九二年），歿於順治九年（紀元一六五二年）。明天啓二年（紀元一六二二年）舉進士，入翰林，崇禎十七年（紀元一六四四年）升禮部尙書。淸軍陷京，與禮部尙書錢謙益等降淸，以才藝高超，順治三年（紀元一六四六年），任爲明史副

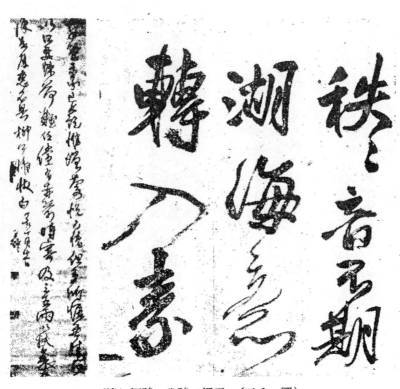

（清）幅詩、卷詩、鐸王 （二八一圖）

總裁，九年遷禮部尚書。同年三月病歿，追贈太保，諡文安。

（二）書學淵源：鐸行草宗山陰父子，正書出自鍾元常。

（三）一般評論：書法雖模範鍾王，亦能自出胸臆，法兼篆隸，筆勢險勁，蒼鬱雄暢。草書縱而能歛，故不極勢而勢若不盡，非力有餘者，不能悟此。

（四）書蹟：有集刻之擬山園帖，今舉其詩卷、詩幅（圖一八二）草書，可見其險勁沉著之氣。

二、傅山　初名鼎臣，後改爲山，字青竹，後改青主、仁仲、公之它、公他，別號極多，稱爲石道人、嗇廬、隨厲、六持、丹崖翁、丹崖子、濁堂老人、青羊庵主、不夜菴主人、傅僑山、僑山、僑黃山、僑黃老人、僑黃之人、朱衣道人、酒道人、酒肉道人、居士、傅道士、傅道人、傅子等，好苦酒又稱老蘗禪，受龍池還陽眞人道家之法，故又號眞山、僑黃眞山、五峰道人、龍池道人、龍池聞道下士、觀化翁大笑下士等，山西大同人。

（一）生平：生於明萬曆三十五年（紀元一六〇七年），歿於淸康熙廿三年（紀元一六八四年），書香世家，廿歲時已精讀經史子集並方外道家之書，書學晉唐楷書。及明亡淸起，時年三十八歲，作詩以舒亡國之恨，一度下獄，康熙十七年（紀元一六七八年），年已七十二歲，友人推薦入朝，稱病堅辭。歿年七十八歲，傅山學問志節，爲淸初第一流人物。

（二）書學淵源：傅山自論其書曰：「弱冠學晉唐人楷法，皆不能屑，及得松雪香山墨跡，愛其圓轉流麗，稍臨之則遂亂眞矣，已而乃媿之曰，是如學正人君子者，每覺觚稜難近，降與匪人游，不覺其日親者，松雪曷嘗不學右軍，而結果淺俗，至類駒王之無骨，心術壞而手隨之

也。於是復學顏太師，因語人學書之法，寧拙毋巧，寧醜毋媚，寧支離毋輕滑，寧眞率毋安排。」傅山法晉魏，自大小篆隸以下無一不精。

（三）一般評論：傅山較王鐸之筆力尤爲雄奇宕逸，咄咄逼人，篆、隸、楷、行、草中，表現出奇異之姿體，因彼悟解書之眞姿，而捨流俗之體，爲傅山之特色。且與考證學泰斗顧炎武交遊親密，又工書畫，亦爲清代中期以後金石趣味之先覺者。

（四）書蹟：今略舉條幅三種（圖一八三），可見其姿體之怪；草書則宕逸渾脫，可與王鐸伯仲。

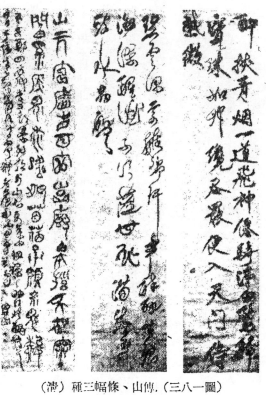

（圖一八三）傅山、條幅三種（清）

三、張照，字得天，號涇南、天瓶居士、天瓶齋、法華庵、南華山人等，江蘇華亭人。

（一）生平：生於康熙卅年（紀元一六九一年），歿於乾隆十年（紀元一七四五年），康熙四十八年（紀元一七○九年）進士。五十四年（紀元一六九一年）入南書房、內閣學士、刑部左侍郎，雍正十一年（紀元一七三三年）為左都御史、刑部尚書，從事大清會典纂修，受恩賞、十三年因鎮定貴州苗族無功，問罪入獄。旋奉特旨釋免，乾隆二年（紀元一七三七年），又為內閣學士，七年為刑部尚書，十年因父安葬歿於途，勅追贈太子太保，諡文敏，卒年五十五歲。

（二）書學淵源：照書初從董其昌入手，繼乃出入顏米。

張照具有法律、書法、繪畫、音樂各方面之才能，尤其書法深受雍正乾隆二帝之寵愛，為清初帖學大家，與劉墉並重。

（三）一般評論：乾隆帝懷舊詩云：「書有米之雄，而無米之略，復有董之整，而無董之弱，義之後一人，舍照誰能若，即今觀其跡，宛似成於昨，精神貫注深，非人所能學。」至言義之以後第一人，未免譽之太過。然可見皇帝推重之深。又張偽叔清儀閣題跋詠張照云：「方圓體筆妙天瓶，絲繡平原有典型，六百年來成鼎足，趙吳與又董華亭。」趙為元代代表書家，董為明代代表書家，言張為清代代表書家，三人勢成鼎足，按此三人皆諡文敏，亦為奇妙因緣，張照為清代一大書家，任何人不能否認。書畫紀略云：「天骨開張，氣魄渾厚，雄跨當代，深被宸賞。」此語當為張書之適當評論。

（四）書蹟：有集刻之玉虹樓帖、瀛海仙班帖、天瓶齋帖等，今略舉少陵述古（圖一八四）。書蹟、

渾厚蘊蓄，此爲充分發揮張照特徵之作品。

四、劉墉　字崇如，初號木菴，後改石菴，此外又號青原、香巖、勗齋、日觀峰道人等，山東諸城人，東閣大學士劉統勳之長子。

（一）生平：生於康熙五十八年（紀元一七一九年），歿於嘉慶九年（紀元一八〇四年），乾隆十六年（紀元一七五一年）舉進士，翌年入翰林院，德望不劣於父。嘉慶二年（紀元一七九七年）官至體仁閣大學士，九年歿，諡文清。

墉精通經史百家，善詩文，工題跋，書法尤爲出衆，自負甚高。

（二）書學淵源：劉書初受家風，學趙孟頫，中年乃自成一家，但據包世臣見解云：「文清少習香

（清）·古逖陵少、照張（四八一圖）

光，壯遷坡老，七十以後，潛心北朝碑版。」因其出自本身意興學識，超然自成一家。

（三）一般評論：清稗類鈔云：「文清書法，論者譬之以黃鐘大呂之音，清廟明堂之器，推爲一代書家之冠，蓋以其融會歷代諸大家書法而自成一家，所謂金聲玉振，集羣聖之大成也。其自入詞館以迄登臺閣，體格屢變，神妙莫測，其少年時爲趙體，珠圓玉潤，如美女簪花，中年以後，筆力雄健，局勢堂皇，迨入臺閣，則炫爛歸於平淡，而臻爐火純青之境矣，世之談書法者，輒謂其肉多骨少，不知其書之佳妙，正在精華蘊蓄，勁氣內歛，殆如渾然太極，包羅萬有，人莫測其高深耳。」

康有爲云：「石菴出於董，然力厚思沉，筋搖脈聚，近世行草書作渾厚一路，未有能出石庵之範圍者，吾故謂石菴集帖學之成也。」

（四）書蹟：劉書集刻者，有其子劉鐶之之清愛堂石刻、曙海樓帖，此外有梁同書合刻之劉梁合璧等，論書有學書偶成三十首，尤爲著名。

（五八一圖）

（清）帖七十臨、墉劉

今略舉臨十七帖（圖一八五）書蹟，草書渾厚，所謂上躋魏晉，力厚骨勁，氣蒼韻遒是也。

五、梁同書　字元穎，號山舟，晚年號不翁（根據般若心經不生不滅不垢不淨之語），九十歲以後號新吾長翁。浙江錢塘人，乾隆東閣大學士梁詩正之長子。

（一）生平：生於雍正元年（紀元一七二三年），歿於嘉慶廿年（紀元一八一五年），乾隆十七年（紀元一七五二年）特受殿試，舉進士，廿三年為翰林院侍講，嘉慶十二年（紀元一八〇七年）加翰林院侍講學士。

同書博學多文，尤工於書，日得數十紙，求者接踵，至於日本、琉球、韓國，皆欲得片練以為快，年九十餘，尚為人書碑文墓誌，終日無倦容，蓋能以書見道也。

同書出入顏、柳、米、董，自立一家，負盛名六十年，所書碑版徧寰宇，與劉石菴正夢樓並稱劉、梁、王，又與安徽亳州梁巘稱南北梁。書學造詣亦深，著有頻羅庵論書，鑒賞亦精，名聞當世。

（二）書學淵源：梁書初法顏柳，中年出入米董，七十歲後，愈臻變化，純任自然。

（三）一般評論：清稗類鈔云：「山舟學士書法名播中外，論者謂劉文清樸而少姿，王夢樓艷而無骨，翁覃谿臨摹三唐，面目僅存，汪時齋謹守家風，典型猶在，惟梁數人之長，出入蘇米，筆力縱橫，如天馬行空，汪文瑞張文敏後一人而已。」同書作字愈大，結構愈嚴，自壯至老，筆筆自運，不屑依傍古人，同書強調「書字要有氣」，故暮年猶無蒼老之氣，當時尊

之為有氣力之書家。

（四）書蹟：今略舉詩幅（圖一八六） 行草，見其運筆之自在。老而彌篤。

（六八一圖）
（清）梁同書、詩幅

六、梁巘 字聞山，號松齋，安徽亳州人。

（一）生平：生歿年不明，乾隆廿七年（紀元一七六二年）舉人，曾為四川巴東知縣。巘工書法，與當時之梁同書、梁國治、竝稱三梁，又與梁同書呼為南北梁，與孔繼涑呼為南梁北孔，著有評書帖。

（二）書學淵源：巘以工李北海書名天下，但初宗於徐季海之書，後學董香光，畢竟不出帖學派中。

（三）一般評論：揚州畫舫錄云：「松齋書學李北海，筆法潤澤，骨肉停勻。」趙彥稱云：「乾隆間聞山與階平（國治字）山舟有三梁之稱；細核之，聞山書導源北海，蒼勁之氣，不獨高出階平，且高出山舟也。」楊守敬云：「山舟領袖東南，聞山昌明北字，當時有南北二梁之目，誠為墨林之雙璧，山舟與張燕昌論書，發明閫奧，聞山用筆中鋒論，眞言獨諦，俱可謂

度書之金針也。」

（四）書蹟：今略舉臨王羲之、吾唯辨辨帖（圖一八七），此帖臨書之法，亦如前云之王鐸，「雖模範鍾王，而能自出胸臆。」即不拘泥原本之字形、書法，僅汲取其中筆意，溶於本人之書中，完全消化殆盡，使寫出書之純粹姿體而無絲毫濁氣，此為梁巘書之特色，考梁巘所著之評書帖中有云：學書須立風韻。又云：學書不可徒步古人之跡，更不可依存於時人，學古人在於學其神骨，不可僅學其形似而已。此帖即是從王羲之筆意而寫出梁巘本人之姿體，亦是梁巘書本質可取之處。

（圖一八七）
梁巘、吾唯辨辨帖（清）

七、王文治　字禹卿，號夢樓，江蘇丹徒人。

（一）生平：生於雍正八年（紀元一七三○年）歿於嘉慶七年（紀元一八○二年），乾隆卅五年（紀

（一）元一七七〇年）進士，曾爲翰林院編修、侍講、而雲南臨安知府。退官後卽渡文雅生活，與袁枚並稱當代詩家，著有夢樓詩集，文治二十六歲時曾隨侍講全魁派赴琉球，於是琉球人珍重其書，視爲家寶。文治曾用「曾經滄海」四字印，卽紀念赴琉之意。

（二）書學淵源：文治工書法，精於帖學，得趙松雪董華亭用筆，天然秀發，楷書學褚河南，行書學蘭亭禊教，至老年則全學張卽之，喜用挑法。

（三）一般評論：楊守敬云：「夢樓書法雖精秀韻天成，或訾爲女郎書。」兩般秋雨菴隨筆云：「國朝書家，劉石菴相國專講魄力，王夢樓太守專取風神，時有濃墨宰相淡墨探花之目。」文治風流倜儻，書如其人，其詩與書尤能畫古今人之變而自成體，嘗自言「吾詩字皆禪理也。」

（四）書蹟：今略舉宋拓多寶塔碑跋（圖一八八）流媚遒麗，固爲王書之特色，而觀此碑跋中有云：「大凡後人之學古人，非徒學之而已，必學古人所學之古人，尤必學古人之所以學古人，少陵所謂轉益多師是也。」由此可見文治學古人法帖之心得，亦可由此而窺察文治書之淵源矣。

（圖一八八）
寶塔碑跋（清）王文治、宋拓多

七、姚鼐‧字姬傳：號夢穀，更以書齋名呼爲惜抱先生，安徽桐城人。

（一）生平：生於雍正九年（紀元一七三一年），歿於嘉慶廿年（紀元一八一五年），少年時從伯父姚範習古典之學，再師伯父友人劉大櫆學古文，乾隆廿八年（紀元一七六三年）中科舉，官歷翰林院庶吉士、禮部員外郎而至刑部郎中，其間兼任科舉試官、四庫纂修官，嗣因病辭職還鄉，講學於梅花、紫陽、鍾山等書院，達四十餘年，爲繼承桐城派方苞、劉大櫆之大成人物，文章高潔流暢，編選古文辭類纂七十五卷，著有惜抱軒文集十六卷，惜抱軒同詩集十卷，此外學術著作亦多。

（二）書學淵源：姚書避免當時風行之董派習氣，而學元朝倪瓚，追溯晉唐，專精大令，草書學懷素。

（三）一般評論：藝舟雙楫云：「惜抱晚而工書，專精大令，爲方寸行草，宕逸而不空怯，時出華亭之外，其牛寸以內眞書，潔淨而能恣肆，多所自得。」又云：「行草書妙品下，小眞書逸品下。」趙彥稱云：「惜翁亦究心書學，筆致超然，純是書味，醞釀而出，落墨似近山舟夢樓，而品致淸妙，實出二公之上。」又云：「疏逸之氣，勃勃紙上，深得大令妙處。」

（四）書蹟：書以師仁三姪詩（圖一八九），蕭疏澹宕，秀潤之中而含有堅蒼的骨氣，初月樓文續鈔中吳仲倫所謂「書逼董玄宰，蒼逸時欲過之。」由此書蹟中即可以看出矣。

八、翁方綱‧字正三，號覃溪，晚號蘇齋，宛平人。

（一）生平：生於雍正十一年（紀元一七三三年），歿於嘉慶廿三年（紀元一八一八年），乾隆十

七年（紀元一七五二年）舉進士，官歷鄉試官、廣東、湖北、山東各省學政，四十七年爲四庫全書纂修官，五十五年爲內閣學士，嘉慶四年（紀元一七九九年）左遷鴻臚寺卿，二十三年歿。

方綱與劉墉、王文治、梁同書稱爲清代四大書家，方綱尤對於金石、碑版、法帖頗有識見並研究精密，聞名當時，著述亦多。漢隸方面有兩漢金石記，晉帖中有蘇米齋蘭亭考，唐碑中有蘇齋唐碑選，其中歐陽詢化度寺塔銘與虞世南孔子廟堂碑更有詳細的研究，著有化度寺碑考與孔子廟堂碑考。宋代法帖有大際烏雲帖考，此外經學、史學、文學亦造詣甚深，著有復初齋文集、詩集、外文集、外詩以及石洲詩話等。

（二）書學淵源：方綱書法初學顏真卿，繼學歐陽詢、虞世南，隸法史晨韓勅諸碑，雙鉤摹勒舊帖

數十本，並長於考證金石。

（三）一般評論：楊守敬云：「覃溪見聞既博，一點一畫間，皆考究不爽豪釐，小楷尤精絕，但微嫌天分稍遜，質厚有餘，而超逸之妙不足。」靈嶽樓筆談云：「覃谿以謹守法度，頗爲論者所譏，然小眞書工整厚實，大似唐人寫經，其樸靜之境，亦非石菴所能到也。」方綱書法歐虞，考證金石，篆隸雖工，然千篇一律，謹嚴而乏風韻，畢竟雖有學問而缺乏天分，欲求書法向上，仍非易事，由於方綱精於金石之學，於是而開道光以後碑學勃興之途。

（四）書蹟：今略舉行書詩幅（圖一九〇）方綱墨守晉唐，一步不越，下筆必具體勢，以致稍乏風韻。

（○九一圖）
書行、綱方翁
（清）幅詩

九、成親王　名永瑆，字鏡泉，號少厂、即齋。又以書齋號詒晉齋，詒晉齋爲紀念乾隆四十二年（紀元一七七七年）受賜皇太后之遺物晉陸機之平復帖而立名。

（一）生平：生於乾隆十七年（紀元一七五二年），歿於道光三年（紀元一八二三年），爲乾隆帝第十一皇子，嘉慶帝之兄。乾隆五十四年封爲成親王，嘉慶四年（紀元一七九九年）升任軍機處總理戶部三庫。因親王任軍機處大臣不合祖制，改爲領侍衞大臣。

天資敏特，諸皇子中，對於父帝學問文藝方面以成親王受教最深，內府所藏及自藏法帖

甚豐，鑑賞能力亦強，著有撥鐙法談，具論書法，可見成親王書造詣之深矣，刻有詒晉齋帖，尚有親王所藏名蹟刻有同名法帖，惜於道光三年遺失，文集有詒晉齋集八卷、續集一卷、隨筆一卷。

(二) 書學淵源：親王幼時握筆，即波磔成文，少年工趙孟頫，再學歐陽詢，篆隸亦有法度，集卷隨手雜臨，數十年臨池無間。

(三) 一般評論：息柯雜著云：「詒晉齋書，素未究心，但知其從趙承旨上溯歐陽率更，雖偶涉諸家，終不離兩家宗旨，集卷隨手雜臨，竟有脫盡町畦不似本家筆意者，篆隸亦有法度，蓋書非一時，非臨一家，不甚經意，而精神所寄，一一渾足，此無意之勝於有意也，王得窺內府所藏，而自藏又甚富，故書法大備如是，人抵皆從帖中問津，未深究古碑耳。」

(四) 書蹟：今略舉詩書扇面（圖一九一） 成親王詩中有云：「南宮逆筆吳興順，卓爾華亭兩法參。」其意即指董其昌參用米芾之逆筆與趙子昂之順筆而有卓然之筆力。觀

（圖一九一）成親王、詩書扇面（清）

此書蹟，熟達之筆，似學董書。

十、鄭簠

鄭簠　字汝器，號谷口，江寧府上元縣人。

（一）生平：生於明天啓二年（紀元一六二二年），歿於淸康熙卅二年（紀元一六九三年），家業醫師，詳細傳記不明，基礎資料不過得之於鄭氏門人張卯（號在辛）之隸書瑣逸事而已，張卯爲鄭氏極晚年之弟子，初拜門時爲康熙卅年（紀元一六九一年），鄭氏年已七十，倒算生年爲明天啓二年。

鄭簠隸書聞名，打破唐以來之傳統，求隸書之源流於漢碑，傾財蒐集漢碑拓本，收藏滿四廚，加以臨模，又搜遍華北各地之漢碑，不厭其煩，再赴實地研究，尤以曹全碑爲範，平生用筆謹愼愃重，用滿全身之力，晚年奇變飄逸，影響後世書風甚大。

（二）書學淵源：隸法瑣言云：「先生自言學者不可尙奇，其初學隸，是學閩中宋比玉（珏），見其奇而悅之，學廿年，日就支離，去古漸遠，深悔從前不求原本，乃學漢碑，始知樸而自古，拙而自奇，沈酣其中者卅餘年，溯流窮源，久而久之，自得眞古拙眞奇怪之妙，及至晚年，醇而後肆，其肆處是從困苦中來，非易得也。」

（三）一般評論：枕經堂題跋云：「谷口山人專精曹全，足以名家，當其移步換形，覺古趣可挹，至於聯扁大書，則又筆墨俱化爲烟雲矣。」又云：「本朝習史晨碑者甚衆，而天分與學力俱至，則推上元鄭汝器，同邑鄧頑伯，汝器弋撤參以曹全碑，故沈著而兼飛舞。」

（四）書蹟：今略舉隸書幅（圖一九二）　鄭簠八分書學漢人，間參草法，評者謂以漢石律之，知其未入古也，然筆較唐分則稍縱，故尙不傷雅。

（二九一圖）
（清）鄭簠、隸書幅

十一、金農：字壽門，又字冬心，別號甚多，有號稽留山民、曲江外史、昔耶居士、龍梭仙客、百二

硯田富翁、心出家盦粥飯僧、吉金、金二十六郎、之江釣師、老丁等，浙江錢塘人。

（一）生平：生於康熙廿六年（紀元一六八七年），歿於乾隆廿八年（紀元一七六三年），終生布

衣，未入宦途，中年以後，遍游全國各地，晚年流寓揚州，遂歿於此。

初從何焯求學，早即詩文出眾，愛好金石，拓本之收藏，不下千餘卷，為著名之畫家，書出

入楷隸，書法奇特，獨絕一時，又善篆刻，使書畫與篆刻再興起互相間深切關係，厥功甚大。

（二）書學淵源：書工八分隸書，小變漢法，後又師當時珍拓吳之禪國山碑與天發神讖碑，應用其

奇特書法，截斷筆端毫毛，作擘窠大字。此為壯年至晚年之一貫書風，五十前後具有漢隸之

蒼古氣味，其後作截鋒筆體，橫畫甚粗之獨特肉肥方形書體。晚年全體用細線表現出瀟灑活

字風氣，此為金書之特色。

（三）一般評論：江湜題跋云：「先生書，淳古方整，從漢分隸得來，溢而為行草，如老樹著花，

姿媚橫出，楊守敬云：「板橋行楷，冬心分隸，皆不受前人束縛，自闢蹊徑，然以為後學師

範，或墮魔道。」

十三、清　代

二二九

（四）書蹟：今略舉詩幅、尺牘（圖一九三）　此為獨特方整之漢隸，蒼古奇逸，魄力沉雄。

（清）金農、詩幅、尺牘（圖一九三）

十二、鄭燮

（一）生平：鄭燮　字克柔，號板橋，江蘇興化人。

生於康熙卅二年（紀元一六九三年），歿於乾隆卅年（紀元一七六五年），乾隆元年（紀元一七三六年）進士，入翰林院，曾為山東范縣及濰縣知事，因愛詩酒，不適為官，於是稱病歸里，未再入仕途。

板橋有三絕，曰畫、曰詩、曰書，三絕之中有三真，曰真氣、曰真意、曰真趣，與金農

交善，為乾隆時代特色之文人，著有板橋詩鈔、詞鈔、道情、題畫、家書等。

（二）書學淵源：鄭燮少為楷法極工，自謂世人好奇，因以正書雜篆隸，又間以畫法，故波磔之中，往往有石文蘭葉，筆線極瘦硬之致，楷雜以隸，隸占三分之二，餘為楷書，故自稱所書八分為六分半書，

（三）一般評論：國朝詩鈔小傳云：「變雅善書法，真行俱帶篆籀意，如雪柏風松，挺然而秀出於風塵之表，詩內所云時時作字古與媚偕者是已。」何紹基云：「板橋字仿山谷，間以蘭竹意致，尤為別趣，山谷草法源於懷素，素師得法於張長史，其妙處在不見起止之痕，前張後黃，皆當讓素師獨步，即板橋亦未能造此境也。」向燊云：「板橋始學鶴銘山谷，後以分書入行楷，縱橫馳騁，別成一格，與金冬心異曲同工，在帖學盛行時代，能獨闢蹊徑，可謂豪傑之士矣。」

（四）書蹟：今略舉節懷素自叙（圖一九四），觀此書楷雜篆隸，間以畫法，書中含有隸書波勢與篆書字畫，實亦具有碑派趣味，左右張出之波磔，似為早期習黃庭堅之痕跡，飄然不流於俗，翩翩有奇古之趣。

六、結　論

清初以來，學術發達，主重考證，書道方面，從金石中追求普遍文字之資料，致使以往限於法帖中之視野，日漸擴張，尤因新發掘之石碑逐次介紹，致使舊態依然之帖學反應日增，所以說帖學盛行之時期中，已形成有轉向碑學之兆，此言誠非謬論。

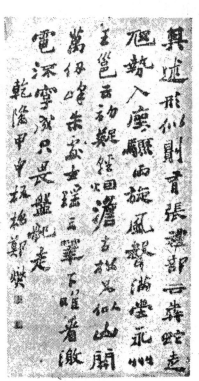

（四九一圖）

（朱）叙自素懷節、樊鄭

（二）後　期（碑學期）

一、概　述

清嘉慶道光時代，即十九世紀初葉，我國書法發生一大變革，此即所謂碑學之勃興。

前章結論已說明清初學術主重考證，加以金石學之發達，形成一獨立專門學問，更以雍乾之間，迭興文字之獄，故一般文人，多緘默不言，趨於考證之學。當時北碑出土日多，探求金石資料之風盛行，最初注目於北碑之書者，當推阮元，著有南北書派論及北碑南帖論，此種論文爲引起我國書壇劃時代一大革命之素因，嗣後包世臣亦著有藝舟雙楫，不但如阮元說明理論，且在實際書法之技術方面

更加以詳述，於是影響以往崇尚帖學之書風，由帖學而趨向碑學，使我國書法在晚清時，集碑帖兩派之大成。成爲我書學復興之鼎盛時代。

二、碑學派書家

以上所述之阮元，包世臣二家，雖理論確鑿，但是書法實技方面，仍爲穩健帖學派書，無攝取北碑全面之書風，包世臣曾推稱鄧石如爲北碑派之第一人，鄧氏追溯秦漢古碑，深求篆隸書法，並發明嶄新之篆隸書法，開創一新境界，更研究北碑，稱爲碑學之始祖。

與鄧同時有伊秉綬，工隸書，並書行草亦用隸法，極具異彩，伊力較鄧爲劣，惟書法高古，是爲一種特徵，伊所繪之山水墨梅，亦具有金石之氣。

鄧伊二家新生之書風，風靡乾、嘉之間，壓倒帖學傳統，而在我國書史上開拓出一全新之局面。傾向於碑派傑出書家，有桂馥、陳鴻壽、姚元之、吳熙載、何紹基、吳雲等，不但工於書法，且熱心金石研究。尤其何紹基由顏書而進入北碑，行草別具高雅風格，此時已表現出碑學之全盛時代。

三、清末碑學派

碑學之流行，迄至清末仍不見衰，咸同之際（紀元一八二九～一八八四年）趙之謙出，書畫篆刻俱皆出眾，書法巧妙使用北碑特異之方筆，構成一種勁拔之作風，與鄧石如何紹箕皆爲馳名之碑學派大家，三家雖同學自北碑，然各發揮北碑之特質，如鄧尚剛健、何尚渾厚、趙尚清勁，再與趙氏同時

有張裕釗，爲曾國藩門人，書法北碑，兼陶古今，渾灝深古，尤深研究訓詁之學，自成一家。又曾農

髯與李梅盦世號南北二宗，李有鋸體，百衲體等。光緒時代康有爲出，著廣藝舟雙楫，強調包氏之

說，此時碑學仍極隆盛，例如楊沂孫、吳大澂、追溯三代古銅器之銘文，楊峴隸書取法於極古漢碑開

通襄斜道碑，吳昌碩研習周之石鼓文，楊守敬曾於日本明治十三年（紀元一八八〇年）赴日，取回一

部遺存日本之隋唐書蹟，書學造詣甚深，論古今碑帖之書甚夥。嗣後有羅振玉一度亦流亡日本，詳研

金石甲骨碑版考古之學，書法更應用甲骨文字筆法，開創一新鮮局面，再如翁同龢追溯劉墉之跡，駕

凌董其昌之上，再欲復興帖學，此固爲異例，此時仍以碑學爲盛，但碑帖之學亦漸趨入交流之勢。

四、清代篆刻

人。

清代由於金石學之盛行，篆刻亦有專門之研究與蒐集，文人學者之中能書又能篆刻者，頗不乏

明末篆刻知名大家，有文彭、何震二人，文、何僅能模仿秦漢古印，而不得古意，自不免流於淺

俗之弊，清代各家能改其流弊，出現新作風，自成一派，分爲以徽州程邃爲祖之徽派與以杭州丁敬爲

主之浙派，浙派繼丁敬之後有蔣仁、黃易、奚岡、陳豫鐘、陳鴻壽、趙之琛、錢松等，號稱西泠八

家，徽派與浙派之外，有以鄧石如爲祖之一派，亦稱鄧派，此三流派爲清代篆刻之主流。繼鄧之後有

包世臣、吳熙載，更後有趙之謙、徐三庚、吳昌碩等名家，清末篆刻尤其盛行，餘風波及日本。（各

名家篆刻附圖於後。）

第一行
丁
敬

第二行
黃
易

第三行
蔣
仁

第四行
奚
岡

第三行　吳昌碩

第二行　吳昌碩

第一行　徐三庚

第四行　趙之謙

第三行　趙之謙

第二行　吳熙載

第一行　鄧石如

五、各大代表名家略歷

一、阮元　字伯元，號芸臺、別號雷塘盦主、頤性老人、擘經老人，江蘇儀徵人。

（一）生平：生於乾隆廿九年（紀元一七六四年）歿於道光廿九年（紀元一八四九年）乾隆五十四年進士，授翰林院編修，官歷內閣大學士、戶、禮、兵、工部侍郎、浙、贛、豫巡撫、湖廣、兩廣、雲貴總督，道光十八年（紀元一八三八）體仁閣大學士加太子太傅，卒諡文達。為清代學者中屈指人物之一，著作甚多，有關金石文字著有山左金石志、兩浙金石志，金文著有積古齋鐘鼎彝器款識，書學方面著有北碑南帖論，南北書派論，此種議論與清代之碑學發生極大影響。

（二）書學淵源：阮元篆隸學天發神讖碑、百石卒史碑、石門頌等，但平生楷行草書得其平正中和，無革新之處。

（三）一般評論：趙彥稱云：「阮太傅亦未致力於書，然偶爾落筆，便見醇雅清古，不求工而自工，亦金石書籍之所成也。」

（四）書蹟：今略舉石渠寶笈序（圖一九五），見出其醇雅清古之風。

（清）序笈寶渠石、元阮（五九一圖）

二、包世臣：字愼伯，號倦翁，又號倦游閣外史，安徽涇縣人。

（一）生平：生於乾隆四十年（紀元一七七五年）歿於咸豐五年（紀元一八五五年）嘉慶十三年（紀元一八〇八年）舉人，晚年爲江西新喻縣知事，咸豐一年棄官，隱居江寧，五年避長毛之亂歿於途中。

（二）書學淵源：包氏中年書從顏、歐入手，轉及蘇董，後肆力北魏，晚習二王，自成一家。

倦翁自評云：「余得南唐畫贊棗板閣本，苦習十年，不得真解，乃求之郎邪台頌乙瑛孔羨般若經瘞鶴銘爨龍顏張猛龍諸碑，始悟其法，作草雖縱逸互用，其環轉連屬，有自三五字至八九字者，而用鋒潔淨，牽掣悉歸平直，無一筆偏軟緩繞，作眞必斬畫枝葉，流注迎送之跡，至不可見，而用意飛騰跌宕，筋搖骨轉，如懸巖墜電，無一筆板刻紙上，篤守此法，盈科而進，未嘗不具放海之勢。」

（三）一般評論：何紹基評包氏寫北碑未能得橫平豎直之眞髓，楊守敬評包氏以側鋒爲宗，何子貞譏其不能平直自由，要皆因包氏曾從法帖學過久，雖著有藝舟雙楫，而所揮毫未能攝取北碑全

面之書風也。

〔四〕書蹟：臨王羲之書幅（圖一九六） 可見其主張「逆入平出峻落反收」之用筆技巧。

（六九一圖）
（清）幅書之羲王臨、臣世包

三、鄧石如 字頑伯，號完白山人，又號笈游山人，安徽懷寧人。

（一）生平：生於乾隆八年（紀元一七四三年）歿於嘉慶十年（紀元一八〇五年）幼時即喜篆刻，生於寒村，見聞頗少，後訪壽春書院梁巘，梁巘驚其篆刻，即介紹江寧梅鏐，梅家藏金石善本，遂寄寓梅家，八年之間，不分寒暑，日夜仿刻，臨摹不下數百本，後因梅家轉貧，寄食不能，遂遍歷山水，游欵賣字，經張惠言推薦於戶部尚書曹埴，書四體千字文，得曹賞讚，乾隆五十三年（紀元一七九〇年）秋，祝帝八十壽，曹埴偕鄧入京，公卿之前推稱國朝第一名手，後由曹埴介紹兵部尚書湖廣總督畢沅幕下三年又去，放浪江淮，賣書爲生，嘉慶七年（紀元一八〇二年）遇包世臣，同歸鄉里，十年卒於家。

二四〇

鄧氏為清代北碑派之第一人，宗法李斯李陽冰，篆刻、書法皆有剛健渾厚之作風，稱為

鄧派之祖，著有古梅閣仿完白山人印膡，鄧石如印存，完白山人印譜等。

(二) 書學淵源：鄧氏學書先從篆隸入，隸成通之篆，篆成通之眞，書由眞通行，鄧氏篆、隸、

分、眞、狂草五體兼工，尤以篆隸純守漢人矩矱，楷書直逼北魏諸碑，不參唐人一筆，行草

又以篆分之法入之。

(三) 一般評論：藝舟雙楫云：「完白山人篆法以二李為宗，而縱橫闔闢之妙，則得之史籀，稍參

隸意，殺鋒以取勁折，故字體微方，與秦漢瓦當額為尤近，其分書則遒麗淳質，變化不可方

物，結體極嚴整，而渾融無迹，蓋約嶧山國山之法而為之。故山人謂吾篆未及陽冰，而分不

減梁鵠，山人移篆分以作今隸，與瘞鶴銘梁侍中闕同法，草書雖縱逸不入晉人，而筆致蘊

藉，無五季以來俗氣。」

康有為云：「完白山人盡收古今之長，而結胎成形，於漢篆為多，遂能上掩千古，下開

百禩。」又云：「懷寧集篆之大成，其隸楷專法六朝之碑，古茂渾樸，實與汀州分分隸之治

而啓碑法之門。」

(四) 書蹟：今略舉篆書、七言聯（圖一九七），康有為評鄧氏得力處在以隸筆為篆，觀此中鋒最

厚，故其氣息規模，自然高古。

隸書：漢崔子玉坐右銘（圖一九八），鄧之隸書曾臨史晨、華山、白石神君、張遷碑等

多至各臨五十本，三年有成。當時之桂馥、伊秉綬皆尚隸書，惟桂學得漢隸之形而失其勢，

（八九一圖）

（清）銘右坐玉子崔漢、如石鄧

（七九一圖）

（清）聯言七、如石鄧

伊亦僅得其意態而筆與漢人全異，獨鄧氏自分間布白以至波勢之輕重，皆如漢人之再來。

草書、五言絕句幅（圖一九九）　鄧之行草書悉以篆分之法入之，一洗帖派圓潤之習，蒼古質朴。絕去時俗。

（圖一九九）
鄧石如、五言絕句幅
（清）

四、伊秉綬

字組似，號墨卿，福建寧化人。

（一）生平：生於乾隆十九年（紀元一七五四年）歿於嘉慶廿年（紀元一八一五年），秉綬幼承家學，奉程朱之學，乾隆五十四年（紀元一七八九年）舉進十，授刑部主事遷員外郎，後爲廣東惠州知府，裁汰陋規，抑豪強，多善政，建豐湖書院，導諸生習小學、近思錄，因伊精通法律，重大裁判常由總督委任，驅退土地賊徒有功，然對亂民討伐忤違總督之意，陷於罪，嗣後總督交替免罪，調揚州知府，得廉吏批評，父喪辭官，家居八年，嘉慶廿年復任，病歿揚州，年六十二，揚州士民將三賢祠（歐陽修、蘇軾、王士禎）合爲四賢祠，以示崇敬。

伊氏自幼持身道學，對於公私生活、文學、藝術，精神一貫，詩有留春堂詩七卷，書爲清代隸書大家，康有爲認爲清代之書集古之大成者四家（伊秉綬、鄧完白、劉墉、張裕釗），

（圖二〇〇）

（清）伊秉綏、多寶塔碑題字、劉文清書卷題字（清）

其中集分書之犬成者為伊秉綏，楷書、行草書亦用直筆，造成一種獨特之風。

（二）書學淵源：書法出入秦漢，工分隸，與同時之桂馥齊名，楷書法程哲碑，行書法李西涯，隸書則直入漢人之室，尤以隸筆作行書，亦入顏魯公之室，惟伊獨不喜趙孟頫，蓋不以其書也。

（三）一般評論：退菴隨筆云：「墨卿遙接漢隸眞傳，能拓漢隸而大之，愈大愈壯。」李宣龔云：「汀州書法出入秦漢，微特所作篆隸有獨到之處，即其行楷，雖發源於山陰不原，而兼收博取，自抒新意，金石之氣，亦復盎然紙上。」

（四）書蹟：多寶塔碑題字、劉文淸書卷題字（圖二○○），伊之隸書雖與桂馥齊名，但彼拓漢隸愈大愈壯，桂書不及也。伊書源流出於漢碑而入顏魯公之法，更以隸筆作此行書，是顏法也。

五、桂馥　字冬卉，號未谷，又號雩門，蕭然山外史，山東曲阜人。

（一）生平：生於乾隆元年（紀元一七三六年），歿於嘉慶元年（紀元一八○五年），馥承家學，博讀古書，尤精小學、金石之學，卅三歲以優行選爲貢生，爲宦學教習，與翁方綱交往，學問更進。乾隆五十四年（紀元一七八九年）中舉人，翌年五十五歲方舉進士。任雲南永平知縣，在任十年，歿於任所，時年七十。一生精力傾注於說文學，著說文解字義證五十卷。自第一室名十二篆師精舍，集錄古印文字，有興篆刻，作繆篆分韻五卷等。

（二）書學淵源：書習漢碑，以分隸篆刻名，並精於考證碑版。

（三）一般評論：楊守敬云：「桂未谷、伊墨卿、陳曼生、黃小松四家分書，皆根柢於漢人，或變

（一○二圖）
（淸）桂馥、臨華山廟碑幅

或不變，巧不傷雅，自足超越唐宋。」梁章鉅云：「伊秉綬隸書愈大愈壯，桂馥則愈小愈妙。」松軒隨筆云：「百餘年來，論天下八分書，推桂未谷第一。」桂馥爲文字學權威，隸書醇古樸茂，直接漢人，漢隸愈小愈精。

（四）書蹟：今略舉臨華山廟碑幅（圖二〇一）

六、何紹基　字子貞，號猨（蝯）叟，又號東洲。東洲之號由來於鄉里對門之聳高東洲山，猨叟之號，因作書時懸腕直筆，其狀弓形如猨。又根據漢代射術名手李廣之猨臂故事，自號猨臂翁，湖南道州人。

（一）生平：生於嘉慶四年（紀元一七九九年），歿於同治十二年（紀元一八七三年），爲戶部尚書何凌漢之長子，與弟紹業同爲雙生子，又弟紹祺、紹京兄弟四子，均以能書，稱爲何氏四傑。紹基博學，小學造詣尤深，又好金石，以詩人、書家聞名，但鄉試經十一次方合格，道光十六年（紀元一八三六年）會試合格舉進士。時年廿六歲，入翰林院，咸豐二年爲四川學政，成績斐然，但五年（紀元一八五五年）因上時務十二事意見書不當免官，以後寓居濟南任濼源書院主講，又任長沙城南書院主講，其後赴揚州指導十三經注疏之校刊事業，晚年移居蘇州病歿。

紹基少時與北碑首唱者包世臣交往，其後在翰林院與阮元結師弟關係，得阮元之影響至大。又各地遍尋古碑，並與鑑賞家交識，得目睹蒐藏品，致使學養精深，學問淵博，詩師蘇黃，各體均佳，又善畫蘭竹、山水、著書有惜道味齋經說、說文段注駁正、東洲草堂文鈔、

二四六

東洲草堂詩鈔等。

（二）書學淵源：初專從顏魯公問津，積數十年功力，繼研究北碑，探源篆隸，入神化境，晚年尤自課勤甚，蝯叟自訐云：「余學書四十餘年，溯源篆分，楷法則由北朝求篆分入眞楷之緒。」又云：「余學書從篆分入手，故於北碑無不習，而南人簡札一派，不甚留意。」又云：「余隸書汎濫六朝，仰承庭誥，惟以橫平豎直四字爲津。」

（三）一般評論：曾文正家書云：「子貞之學，長於五事：一曰禮儀精，二曰漢書熟，三曰說文精，四日各體詩好，五日字好，渠意皆欲有所傳於後，以余觀之，字則必傳千古無疑矣。」又云：「本朝言分書，伊鄧並稱，伊守一家，尙涵書卷之氣，鄧用偃筆，肉豐骨嗇，轉相撫效，習氣滋甚，道州以不世出之才，出入周秦，但取神骨，馳騁兩漢，和以天倪，當客歷下，所臨禮器乙瑛曹全諸碑，腕和韵雅，雍雍乎東漢

曾農髯云：「蝯叟從三代兩漢包舉無遺，取其精意入楷，其腕之空取黑女，力之厚取平原，鋒之險勁取蘭臺，故能獨有千古。」又云：

（二○二圖）
（淸）幅書隸、基紹何

之風度，及居長沙，臨張遷百餘通，衡方禮器史晨又數十通，皆以篆隸入分，極晚之歲，草

篆分行治冶爲一鑪，神龍變化，不可測已，五嶺入湘起九嶷，其靈氣殆盡輸之先生腕下矣。

（四）書蹟：今略舉隸書幅（圖二〇二）　紹基於分隸博覽兼資，自課之勤，竝世無偶，且加以篆

法，故能如屈鐵枯藤，驚雷墜石，真足以凌轢百代。

七、陳鴻壽　字子恭，號曼生，別號翼菴，浙江錢塘人。

（一）生平：生於乾隆卅三年（紀元一七六八年），歿於道光二年（紀元一八二二年），嘉慶六年

（紀元一八〇一年）選拔貢，曾任溧陽知縣、河工江防同知、海防同知，道光二年風疾卒於

任，年五十五。

　　鴻壽家貧，但好賓客，自身儉約，以沽酒饗客，阮元爲浙江巡撫時，鴻壽爲幕下書記，

文書出衆。更因富有藝術天分，詩文書畫篆刻均工，詩不苦吟自然朗暢，篆刻直追秦漢，爲

浙派西泠八家之一。溧陽爲官時，自刻銘文於土產茶器上，稱爲曼生壺，甚爲世人珍重，著

有桑連理館詩文詞集，種榆仙館印譜各若干卷。

（二）書學淵源：鴻壽自言曰：「凡詩文書畫，不必十分到家，乃見天趣。」漢隸習開通褒斜道刻

石與祀三公山碑之逸格，篆隸行草多備獨特姿態而有逸趣。

（三）一般評論：墨林今話云：「曼生酷嗜摩崖碑版，行楷古雅有法度，篆刻得之款識爲多，精嚴

古宕，人莫能及。」桐陰論畫云：「詩文書畫皆以姿勝，八分書尤簡古超逸，脫盡恒蹊。」

（四）書蹟：今略舉尺牘（圖二〇三）　行書峭括，而風骨高騫，與專修法帖諸家之風趣迥異。

（三〇二圖）
牘尺、壽鴻陳
（清）

八、吳熙載：初名廷颺，後改熙載，字讓之，號融齋，晚學居士，江蘇儀徵人。

（一）生平：生於嘉慶四年（紀元一七九九年）歿於同治九年（紀元一八七〇年），書蹟中署名或以熙載廷颺或以讓之吳熙載，由此可判明書的前後時期。

熙載多藝，刻印第一，次畫花卉，次畫山水，次篆書，次分書，次行楷。

熙載篆刻，承鄧完白之衣鉢，爲鄧派篆刻家，著有師慎軒印譜。又著有藝概：內分文概、詩概、賦概、詞曲概、書概、經義概六卷。

（二）書學淵源：書法學包世臣，墨守師法，對包世臣之繁複之執筆法，守之尤謹，書風酷似包世臣，行楷幾不能辯。包氏藝舟雙楫記載有答熙載九問又與吳熙載書，滔滔答問，可見熙載爲包之得意門生，篆隸則規摹鄧完白。

（三）一般評論：墨林今話云：「讓之善各體書，兼工鐵筆，邗上近無與偶。」伯山詩話云：「吳文學書法之妙，直欲凌櫟儕輩，方駕古人。」

（四）書蹟：今略舉篆書七言聯（圖二〇四） 靈嶽樓筆談云：「篆體以長勢取姿，如臨風之草，阿儺無力。」觀此書蹟，似亦有此感。

十三、清代

二四九

（四〇二圖）
聯言七書篆、載熙吳
（清）

九、趙之謙　幼時字益甫，中年改字撝叔，號悲盦、无悶，別號二金蜨堂，浙江紹興人。

（一）生平：生於道光九年（紀元一八二九年）歿於光緒十年（紀元一八八四年），出於紹興富裕之家，少時家敗，嘗受困苦，因而性格突變，張鳴珂在寒松閣談藝瑣錄中批評趙之謙「盛氣難近」，後因避長毛亂於福州覆舟喪妻，在其述亡妻事蹟文中有云：「余少時負氣論學，必疵他人，爲鄉曲厭惡。」可見性情之壞，以後改號悲盦，心機一轉，北上赴京，得友人沈樹鏞魏稼孫等，乃傾注心血於創作，時年三十五歲，以後八年三次會試落第，同治十年（紀元一八七一年）受聘任江西省通志編纂，繼任江西各地知縣，最後歿於南城縣知縣任中，享年五十六歲。

之謙書如其畫，皆若盛氣凌人，四十歲前後之作品佳者最多，要皆以少中年之不幸，以克服一股鬱屈感情而作之作品，晚年改號无悶，亦以創作而解除其煩悶耳。

之謙書宗北碑，畫承徐青藤等之風，尤對沒骨花卉最爲得意，篆刻爲鄧石如後之名家，卓絕一時，著述有悲盦居士詩賸、悲盦居士文存、六朝別字記、勇盧閒話、校刻有仰視千七

百二十九鶴齋叢書。

(二)書學淵源：之謙初師顏平原，後學北碑，再深明包世臣之鈎、搽、抵、送、萬毫齊力之法，篆、隸、楷、行，一以貫之。

(三)一般評論：符鑄云：「撝叔作北魏最工，用筆堅實，而氣機流宕，變化多姿，故爲可貴，其他各體，亦咸精熟，惟論者謂其稍有習氣，董思翁論畫云，當於熟中求生，撝叔之書，恐正坐太熟之過。」

囊獄樓筆談云：「撝叔書家之鄉原也，其作篆隸，皆臥毫紙上，一笑橫陳，援之不能起，而亦自足動人，行楷出入北碑，儀態萬方，尤取悅於日，然登大雅之堂，則無以自容

（清）趙之謙、楷書額（圖二〇五）

（清）趙之謙、篆書額（圖二〇六）

（清）趙之謙、行書扇面（圖二〇七）

矣。」之謙之書，當代書家或譏其氣體靡弱或罵為北碑罪人，實不免失之過刻。向燊云：

「撝叔之書姿態百出，為時推重，實乃鄧派之三變也。」今日本書家對趙之謙之書評價甚高。

（四）書蹟：楷書額（圖二○五），篆書額（圖二○六），行書扇面（圖二○七）之謙發展鄧、包之精神，更以其卓越之天才，楷、行、草、篆、隸均卓絕一時，蓋以其畫與篆刻皆已開闢新境地，無怪其書氣機流宕而變化多姿也。

十、張裕釗 字廉卿，號濂亭，湖北武昌人。

（一）生平：生於道光三年（紀元一八二三年）歿於光緒廿年（紀元一八九四年），道光廿六年舉人合格。為曾國藩門人，中年以後，主講於江寧、湖北、直隸、陝西各省書院，書法出自北碑而加以唐人書法，構成一種獨特之書風，馳名當時。因得追隨康有為，而經康氏評為集碑學之大成，人謂為過情之譽，在保定蓮池書院主講時，有日人宮島大八受教後，將其書風傳至日本，晚年不遇，歿於窮困中，著有濂亭文集。

（二）書學淵源：裕釗之書由張猛龍、齊碑等脫化而來，再滲以唐人書法，自成一家。

（三）一般評論：康有為云：「廉卿書高古渾穆，點畫轉折，皆絕痕迹，而得態逋峭特甚，其神韻皆晉宋得意處，真能甄晉陶魏，孕宋梁而育齊隋，千年以來無與比，其在國朝，譬之東原之經學，稚威之駢文，定庵之散文，皆特立獨出者也。吾得其書，審其落墨運筆，中筆必折，外墨必連，轉必提頓，以方為圓，落必含蓄，以圓為方，故為銳筆而實留，故為漲墨而實潔，乃大悟筆法。」又云：「自隋碑始變疏朗，率更專講結構，後世承風，古法壞矣，鄧完

白出，獨鑄篆隸，冶六朝而作書，近人張廉卿起而繼之，用力尤深，兼陶古今，渾灝深古，

直接魏晉之傳，不復溯唐人，何有宋明，尤爲書法中興矣。」

嵽嶽樓筆談云：「廉卿書勁潔清拔，信能化北碑爲己用，飽墨沉光，精氣內歛，自是咸

同間一家，然如南海康氏所稱，則未免過情之譽。」

（四）書蹟：今略舉楷書七言聯（圖二〇八）　楷書誠如嵽嶽樓筆談所云勁潔清拔，精氣內歛。

（八〇二圖）

（清）聯言七書楷、釗裕張

十一、翁同龢：字聲、甫、笙甫，號叔平、瓶生、瓶宧、瓶廬、瓶菴、居士、韻齋，因得松禪舊印又

號松禪老人，江蘇常熟人。

（一）生平：生於道光十年（紀元一八三〇年）歿於光緒卅年（紀元一九〇四年），爲體仁閣大學

士翁心存之第三子，咸豐六年（紀元一八五六年）進士，授修撰官，歷任左都御史、刑部、

工部、戶部尚書，官至軍機大臣協辦大學士，清末國事多端，同龢以同治、光緒師傅身份占樞要地位，奔走政治改革，晚年以變法去官，謚文恭。

同龢之書，有被稱爲劉墉以後第一人者，卷冊、手札、遺墨，影印流布，爲世珍重。晚年樂於墨戲，得陳白陽、徐青藤之意趣，又文好桐城派古文，詩好江西派，兼致力於杜甫、蘇軾，著有瓶盧詩稿、尺牘、遺墨、手札、扇集、家書、日記等。

(二) 書學淵源：同龢初時學歐陽詢、褚遂良，又得趙子昂董其昌之意，中年得顏眞卿之風骨，蠅頭小楷，皆能懸腕書之，五十歲後，出入蘇、軾、米芾二家，繼轉北碑以及漢隸學禮器、乙瑛、張遷諸碑，廻腕作書，晚年趨於平淡。

(三) 一般評論：中國人名大辭典云：「松禪工書，以趙董意而參以平原氣魄，足繼劉墉。」囊獄樓筆談云：「松禪早歲由思白以窺襄陽，中年山南園以攀魯公，歸田以後，縱意所適，不受

(圖二〇九)
(清)翁同龢、顧亭林詩冊

羈縛，亦時採北碑之華，遂自成家，然氣息淳厚，堂宇寬博，要以得自魯公者爲多，偶作八

分，雖未入古，亦能遠俗。

（四）書蹟：今略舉顧亭林詩冊（圖二〇九）　楷書氣魄淳厚，老蒼之至。

十二、吳大澂

（一）生平：初名大淳，避穆宗（同治帝）之諱，改爲大澂，字淸卿，號愙齋，吳縣人。幼

　　生於道光十五年（紀元一八三五年）光緒廿一年（紀元一九〇二年），家世業商，

　　年從經家陳奐習篆文並讀段注說文解字，二十三歲卽書篆文孝經五十本，畫學明之徐渭，三

　　十四歲舉進士，受翰林院庶吉士，此間與莫友芝等談論金石，卅八歲開慈幼堂，以義捐金教

　　育子弟，卅九歲爲陝甘學政，先後救濟饑饉，四十六歲從事吉林邊防，曾以單身使據鑛山之

　　大山賊韓效忠同車歸順有功，升太僕寺卿左副都御史，五十一歲派赴吉林依舊界圖於中蘇邊

　　境立碑。銅柱上刻以親書之篆文銘文。後歷任廣東巡撫湖南巡撫，中日戰起敗於山海關之

　　役，因而罷職，六十一歲以後傾心金石，六十八歲卒於中風。大澂爲一古銅器蒐集研究家，

　　古文文字學之開拓者，關於金石著述甚多，有說文古籀補、字說、恆軒所見所藏吉金錄、愙

　　齋藏器目、愙齋集古錄、古玉圖考、權衡度量實驗考、續百家姓印譜、周秦兩漢名人印考、

　　十六金符齋印存、愙齋先生詩鈔、愙齋尺牘、皇華紀程、吉林勘界記等。

（二）書學淵源：幼工篆書，中年以後，又參以古籀文，書法益進。

（三）一般評論：向樂云：「愙齋工小篆，酷似李陽冰，又以其法作鐘鼎文，爲世所推重，行書則

　　師曾文正。」靈嶽樓筆談云：「愙齋好集古，所得器最多，手自摹拓，而下筆卻無一豪古

意，其篆書整齊如算子，絕不足觀。」

（四）書蹟：今略舉篆書淮南子語幅（圖二一○）　大澂篆書用鄧法，與楊沂孫共享盛名，兩人篆法比較，楊固較吳爲高，筆意出獵碣及各鐘鼎款識，但乏韵味，然學楊篆易生流弊，學吳篆則無流弊，蓋因吳篆結構極爲平實，而最合規矩，功力有餘，唯逸氣不足，是爲遺憾耳。

（圖二一○）
淮書篆、澂大吳
（淸）幅語子南

十三、楊守敬　字惺吾，號鄰蘇老人，湖北宜都人。

（一）生平：生於道光十九年（紀元一八三九年）歿於民國四年（紀元一九一五年），家世業商，有志於官，但受高等文官考試，七次未中，四十八歲乃專心著述。四十二歲時曾爲我駐日大使何如璋之隨員，在日四年，以當時日人洋學盛行，遂以賤價搜購我國舊有隋唐書蹟，並教日人重視六朝書道，開日本書史上一大革新，著有日本訪書志、留眞譜、古逸叢書，公刊於世，歸國後曾爲兩湖書院主講。地理方面著書頗多，對於金石之學造詣甚深，著有三續寰宇訪碑錄、望堂金石初二集、寰宇貞石圖、楷法溯源、集帖目錄、激素飛淸閣評碑記、評帖記、隣蘇老人平書題跋、手書墓誌銘等，印譜方面有印林等，其他詩文經史著書亦多，畢生

竭力於水經注疏之時爲多。

守敬在書家地位並不甚高，然對碑帖鑑識甚高，此點貢獻於我書壇之功績甚大。

(二) 書學淵源：楊書宗法歐陽詢，行書略帶縱筆。

(三) 一般評論：熊會貞云：「惺如書法古茂，直逼漢魏，天下無匹。」又在年譜中記云：「求書者絡繹不絕，又持古書碑版請其鑑定而乞作題跋者，以日人爲多。」他如書之評論亦得日人崇尚。

(四) 書蹟：今略舉節廬山草堂記幅（圖二一一） 行書略帶縱筆，襄嶽樓筆談評當視罩谿稍勝。

（一一二圖）
山廬節、敬守楊
（清）幅記堂草

十四、吳昌碩 名俊卿，字倉石（蒼石），後改昌碩，晚年專用昌碩字署書，號缶廬、苦鐵，浙江安吉人。

(一) 生平：生於道光廿四年（紀元一八四四年）歿於民國十六年（紀元一九二七年），代代書香世家，一度爲安東知縣，因無興爲官，僅一月即辭職。昌碩自幼好篆刻，研究秦漢印鉥，開闢新境地，篆刻爲清末吳熙載，趙之謙以後之第一人，影響於今日甚大。昌碩之畫以徐渭石濤爲範，開闢獨特境地，書法則傾注精力於石鼓

文，更加體驗三代鐘鼎陶器文字之體勢，得篆法之極意，樹立獨特之作風，昌碩久居蘇州，辛亥革命以後徙居上海，賣鬻作品爲生，時年七十，然最享盛名時在此以後，昌碩書畫日人甚感趣味，求之者衆，故昌碩書畫占有國際地位，此點在上海清代以來之文人中，負有一種特別盛名，一九二七年腦溢血逝世，時年已八十有四。

遺著有缶廬詩八卷、同別存、印存等。

(二) 書學淵源：初習於楊沂孫，更追求石鼓文，效鄧完白法，深得篆法神髓，自成一家。

(三) 一般評論：向燊云：「昌碩以鄧法寫石鼓文，變橫爲縱，自成一派，他所書亦有奇氣，然不逮其篆書之工。」符鑄云：「缶廬以石鼓得名，其結體以左右上下參差取姿勢，可謂自出新意，前無古人，要其過人處，爲用筆遒勁，氣息深厚，然效之輒病，亦如學清道人書，彼徒見其手顫，此則見其肩聳耳。」

(四) 書蹟：今略舉臨石鼓文（圖二一二），行書詩幅（圖二一三），石鼓與原碑相貌迥異，自出新意造成特異篆書之姿，行草豪快之筆亦出自篆書，以篆書之構法而加以行草之趣，表裏看

（二一二圖）
文鼓石臨、碩昌吳
（清）

（三一二圖）
吳昌碩、行書詩幅
（清）

來一致，是爲其特色。

十五、康有爲　別名祖詒，字廣厦，號長素，後改更生（戊戌政變後）更牲（丁巳蒙難後），晚年稱

天游化人，廣東南海人，一般呼之爲康南海。

（一）生平：生於咸豐八年（紀元一八五八年）歿於民國十六年（紀元一九二七年），代代學者之

家，幼時受教於祖父贊修，十九歲即從鄉間大儒朱次琦（九江先生）進修經學。繼則傾心於

西洋學術，卅一歲上書論變法，以救時弊，時爲保守派所阻。然其主張在事實上已得一部政

府首腦之共鳴，卅三歲一度歸里講學，得梁啓超陳禮吉諸弟子，築學舍名之曰萬木草堂，新

學僞經考之著即在此時期，此爲急進改革理論之根據，光緒廿一年舉進士，授戶部主事，光

緒二十四年變化主張經翁同龢而被光緒帝採納，七月戊戌政變勃發，逃亡日本，其後十六年

間游歷世界，十七年歸國參加張勳復辟失敗，逃亡青島病歿。

書法幼年從朱次琦學平腕運指之執筆法，再習鄧完白之篆隷，發明獨特力強之書體，最

喜擘窠大字，所著廣藝舟雙楫爲卅二歲時之作。擴張包世臣藝舟雙楫之說，強調北碑之書

法。然康氏實技則爲綜合南北，更兼唐宋之長，彼以張裕釗之書爲其理想。尤爲當時代表書

法新傾向之一人，因其戊戌變法享名甚高，故不以書名為重。

（二）書學淵源：南海自述云：「吾執筆用朱九江先生法，臨碑用包慎伯法，通張廉卿之意而知下筆用墨，浸淫於南北朝而知氣韵胎格，惜吾眼有神，吾腕有鬼，不足以副之，若以暇目深至之，或可語於此道乎？」

（三）一般評論：符鑄云：「南海於書學甚深，所著廣藝舟雙楫，頗多精論，其書蓋純從樸拙取境者，故能洗滌凡庸，獨標風格，然肆而不蓄，矜而益張，不如其言之善也。」囊嶽樓筆談云：「南海書結想在六朝中脫化成一面目，大抵主於石門銘，而以經石峪六十人造像及雲峯山石刻諸種參之，然誤法安吳，運指而不運腕，專講提頓，忽於轉折，踩鋒潑墨，以蓬累為妍，未可語於醇而後肆也。」

（四）書蹟：今略舉元遺山詩幅（圖二一四），縱橫奇宕之氣，出於六朝脫化而成，自成一獨特風

（圖二一四）
康有為、元遺山詩幅（清）

格。

十六、羅振玉　字叔言、叔蘊，號雪堂、貞松，浙江上虞人。

(一) 生平：生於同治五年（紀元一八六六年），歿於民國廿九年（紀元一九四〇年），清代任官為學部參議、京師大學堂農科監督，民國革命之際，亡命日本，與京都大學諸教授往來，振興考證學學風，歸國後未幾，退隱旅順，餘生作學術之研究，適我國西北邊境發見之漢晉木簡、與六朝隋唐之古寫本，已被英史坦因與法伯希和等影印問世，羅氏乃據此付以考證，流沙墜簡考即為木簡之研究，並複製之古寫本有敦煌石室遺書、石室秘寶、鳴沙石室逸書、鳴沙石室古籍叢殘、鳴沙石室佚書續編等，又關於金石文提供有三代吉金文字、貞松堂集古遺文等之金文，芒洛冢墓遺文等墓誌銘，漢熹平殘字集錄之石經等各類新資料之集成，尤其值得大書者為關於河南安陽出土之殷代甲骨文字，羅氏之研究最深，劉鶚、孫詒讓雖先羅氏研究，然羅氏繼承擴大而研究發展，著有殷商貞卜文字考、殷虛書契前後續編、殷虛書契考釋等，供獻書界之利益最大。

(二) 書學淵源：羅氏幼年工於書法，兼精考證之學，中年流亡日本，得與內藤虎次郎、狩野直喜諸教授切磋，振興考證學風，歸來得敦煌英法人之漢晉木簡影本，加以考證，並得王國維協助，研究金文與甲骨文字，並有臨仿殷文金文數百餘幅。

(三) 一般評論：羅氏為清末民初研究敦煌木簡、金文尤其甲骨文最具成效者，蒐集資料亦多，著作精闢，並有臨仿彙編，書法應用甲骨文金文筆法，書體古雅，別具一格。

（四）書蹟：今略舉臨殷契文（圖二一五），臨獻伯彝銘（圖二一六），羅氏用貞松堂為號是在民國十一年（紀元一九二二年），辛酉宣統廢帝成婚之賀以後，曾為宣統題額「貞心古松」四

（五一二圖）
（清）文契殷臨、玉振羅

字。民國十四年集吳鈺、高德馨、王季列等書計四百餘聯，作為集殷虛文字楹帖彙編，出版問世。考此仿殷虛文字幅之作，當在民國十一年至十四年之間，為殷虛書契後編卷上，廿三葉所載之文忠實模寫者。

再獻伯彝原器為羅氏所藏，夢郼草堂吉金圖中有此圖片，此幅為由原器拓本忠實模臨

（六一二圖）
（清）臨、玉振羅
　　銘彝伯

者，與吳大澂之篆文體則相異趣，此作恐較甲骨文臨書幅為早，概在民國八、九年之間，居

留天津時代。

六、結　論

　　清自嘉道以後，碑學勃興，加以金石學考古學之新資料疊次發現，書家之研考日精，漸次開拓一新生之書風。此風不僅影響至我民國革命以後，亦且波及日本，致使我國三千年來特有之文字，發揚我書史上特異之光彩。

　　（註一）　清代自太宗天聰元年──宣統三年共二百八十四年，清代書史分為兩期，前期為帖學期：自康熙、雍正、乾隆以至嘉慶末年（紀元一六六二──一八二〇年），後期為碑學期：自嘉慶道光以至光緒宣統三年（紀元一八二〇年──一九一一年）

書家之稱

朝代	姓名	字	別號	地名	官名
秦	李斯	通古		扶風、	秦相
漢	蔡邕	伯喈			中郎
	曹喜	仲則			
	杜操	伯度	杜度（避曹操諱改名爲度）	弘農	
	崔瑗	子玉			
	張芝	伯英		安定	
	邯鄲淳	子叔			
	梁鵠	孟皇			
三國、魏	衞覬	伯儒			敬侯
	鍾繇	元常			太傅太尉
	鍾會	士季	小鍾		
	韋誕	仲將			
吳	皇象	休明		廣陵	
晉	衞瓘	伯玉			司徒

朝代	姓名	字（名・小名）	別稱	官爵
晉	索靖	幼安		文獻（諡）
	衞恒	巨山		
	王導	茂弘	仲父	
	王羲之	逸少	少	右軍
	王獻之	官奴（小名）	小王（羲之季子）	大令
	郗鑒	道徽		太尉
	庾翼	稚恭		征西
	王廙	世將		平南
南北朝、梁	蕭子雲	景喬		侍中
	釋智永	法極（名）	永禪師	
	陶弘景	通明	隱居、貞白	
北魏	鄭道昭	僖伯	中岳先生	
周	趙文深	德本		博士
唐	虞世南	伯施	永興（賜爵永興縣子）	秘監
	歐陽詢	信本	長沙	率更、渤海公
	褚遂良	登善	河南（賜爵河南縣子）	中令

朝代	姓名	字	別號	地名	官名
唐	歐陽通	通師			蘭臺
	李陽冰	季溫	筆虎		籀公
	房玄齡	喬			司空、文昭
	殷仲容				侍御
	王知敬				家令
	陸東之				學士
	孫虔禮	過庭		吳郡	
	薛稷	嗣通			少保
	李邕	泰和		北海	員外、御史
	韓擇木				常侍
	蕭誠				長史
	張旭	伯高	顚		監
	李潮				右丞
	賀知章	季眞			
	王維	摩詰			
	顏眞卿	清臣		魯公（封魯郡開國公）	太師

唐

徐　浩　季海　　　　　　　　　　會稽　　　　少師、尚書

柳公權　誠懸

釋懷素　藏貞（俗姓錢）　狂素、醉僧

五代

李後主（名煜）　重光　鍾隱　　　　　　　　　　南唐後主　江南李主　李國主　少師

楊凝式　景度　風子、虛白、希維居士、癸己老人、逸老　　關西老農

宋

王文秉

太宗（趙炅）　熙陵

徽宗（趙佶）　裕陵（廟號）

高宗（趙構）　思陵

徐　鉉　鼎臣　　　　　　　　　　西臺

李建中　得中　　　　　　　　　　散騎、常侍、

林　逋　君復　和靖先生（賜號）

朝代　宋

姓名	字	別號、地名	官名
杜衍	世昌	祁公、常山公	正獻公
宋綬	公垂		宣獻公
韓琦	稚圭		魏公、忠獻王
范仲淹	希文		文正公
文彥博	寬夫	潞公	
歐陽修	永叔	六一居士	文忠公
邵雍	堯夫	康節先生	
蘇洵	明允	老泉	
蔡襄	君謨	莆陽	忠惠公、端明
王安石	介甫	半山、荊公	荊國公
司馬光	君實	溫公	
蘇軾	子瞻	東坡道人、坡老、長公、坡翁、坡公、東坡、眉山	文忠公
黃庭堅	魯直	山谷、黔安居士、文節先生、涪翁	太史、豫章公

宋

書家之稱

姓名	字	號	別稱・籍貫・封號・官職
米芾	元章	海岳、鹿門居士	襄陽　南
米友仁	元輝	虎兒、小米	
薛紹彭	道祖	懶拙道人	河東
王安中	履道	初寮先生	
李公麟	伯時	龍眠	
蔡京	元長		魯公
章惇	子厚		申公
尹焞	彥明	和靖（賜號）	
李彌遜	似之		侍郎
胡安國	康侯		溫定公
陳與義	去非	簡齋	
張孝祥	安國	于湖居士	
岳飛	鵬舉		武穆、忠武（謚）
吳說	傅朋	紫溪	太守
蘇庠	養直	後湖居士	

朝代　宋

姓名	別號地名	官名
朱敦儒　希眞	嚴壑老人	
喻樗　子才	湍石	
劉岑　季高	杼山老人	
范成大　致能	石湖	文穆
謝諤　昌國	艮齋	
朱熹　元晦	考亭、紫陽、晦菴、仲晦、晦菴先生	文公　朱子（尊稱）
陸游　務觀	放翁	
吳琚　居父	雲壑	
陳孔碩　崇清	北山	
陳宓　師復	復齋	
魏了翁　華父	鶴山先生	少師、忠惠
眞德秀　景希	西山先生	
楊簡　敬仲	慈湖先生	
姜夔　堯章	白石道人	

朝代	姓名	字／諱	號・別稱	籍貫	諡號・封爵
宋	張即之	溫夫	樗寮		
	文天祥	宋瑞、履善	文山		信國公（諡）
	陳景元		碧虛子		
	釋道潛		參寥子		
金	章宗	璟（諱）	麻達葛（女眞名）		
	任詢	君謨	南麓		
	黨懷英	世傑	竹溪		
	趙秉文	周臣	閑閑公		
	趙渢	文孺	黃山		
	王庭筠	子端	錦峯老人、黃華老人		
	王仲元	清卿			
元	趙孟頫	子昂	鷗波道人、松雪道人、水晶宮道人	吳興	文敏（諡號）、榮祿、光祿、魏國公
	鮮于樞	伯機	因學民、直寄老人、虎林隱吏	漁陽	

朝　代	姓　名	字	別　號　地　名　官　名
元	鄧文原	善之	「箕子之裔」　巴西　文靖（謚號）匪石道園
	虞　集	伯生	
	康里巎巎	子山	
	楊維禎	廉夫	東維子
	柯九思	敬仲	鐵崖道人丹邱生
	倪　瓚	元鎮	雲林、奚元朗元映、幻霞生、荊蠻民、淨名居士、米陽館主、蕭閑仙卿、迂翁
	饒　介	介之	芥叟、醉樵、醉翁、華蓋山樵
	王　豪	叔明	黃鶴道人

書家之稱

元

吳　鎮　仲圭　　梅道人

張　雨　伯雨　　貞居子、貞居真人、天雨、句曲外史

明

宋　濂　景濂　　　　　　　　　　　　太史

宋　克　仲溫、克溫　南宮生

沈　度　民則　　自樂

沈　粲　民望　　簡庵

陳　璧　文東　　谷陽

俞　和　子中　　紫芝

王　紱　孟端　　九龍山人

解　縉　大紳、縉紳　春雨　　　　　　忠文（謚）

李　時勉　懋安　南安（曾為南安知府）　少卿

姜　立綱　廷憲　東溪　　　　　　　　少卿

張　弼　汝弼　東海　　　　　　　　　文定（謚）

吳　寬　原博　匏菴、匏翁　　　　　　少卿

李　應楨　名惟熊　真伯　　　　　　　少卿

朝代	姓名	字（又名、姓）	別號	地名	官名
明	李東陽	賓之	涯翁、西涯	長沙	文正（謚）相國
	喬宇	希大	白巖		太宰
	王守仁	伯安	陽明先生		文成（謚）
	祝允明	希哲	枝指生、枝指山人、枝山		京兆
	文徵明	名壁以字行，更字徵仲		衡山（祖籍）	待詔、太史
	王寵	履吉	雅宜山人		貢士
	陳淳	道復	白陽山人、復甫		
	徐霖	子仁	九峯先生		
	詹僖	仲和	鐵冠道人		
	豐坊	存禮	改名道生（居隱蘇州以後）字人翁、南禺		
	黃姬水	原名道元	淳父		

書家之稱

姓名	字	號	籍貫	官職・謚
嚴訥	敏卿	定靈子、質山		文靖（謚）
王世貞	元美	鳳州、弇州、弇州山人、弇山堂主人	華亭	太史
董其昌	玄宰	思白、思翁、香光	華亭	太史
陳繼儒	仲醇	眉公		
張瑞圖	長公、元畫	二水、果亭山人、芥子居士、平等居士、白毫庵道士		
黃道周	幼玄	石齋、螭若		忠烈
倪元璐	玉汝	鴻寶、園客		
史可法	憲之			忠烈

二七五

朝代姓名字別號地名官名

朝代	姓 名	字	別 號	地 名	官 名
明	史可法	憲之	道鄰		忠烈、文貞、文正、忠正、（諡）史閣部
	陸深	子淵	文裕、儼山		宮詹
	莫如忠	子良	中江		方伯
	莫雲卿	廷韓	是龍（原名）		太僕
	陳鎏	子兼	雨泉		吏部
	王穀祥	祿之			
	許初	復初			
	何震	主臣、長卿	雪漁		
	蘇宣	爾宣	嘯民	泗水	
	馬一龍	負圖	孟河		貢士
	張鳳翼	伯起	雪衰道人		
	王錫爵	元馭		太倉相公	文肅（諡）

王穉登伯穀　　　　學士　文安（諡）
百穀

王鐸覺斯　孟津
嵩樵、癡庵、石樵、十樵、癡庵、癡菴道人、雪山道人、東皋長

傅山青主
仁仲、公之它、公他、石道人、嗇盧、隨厲、六持、丹崖翁、丹崖子、濁堂老人、青年庵主、不夜菴主人、僑山、僑黃山、僑黃老人、僑黃之人、朱衣道人、酒道人、酒肉道人、居士、道士、道

清代姓名字別號地名官名

朝代	姓名	字	別號地名官名
清			人、傅子、老襄、禪眞山、僑黃眞山、五峰道人、龍池道人、龍池聞道下士、觀化翁、大笑下士
	查士標	二瞻	梅壑散人
	張孝思	則之	嫻逸
	許友	有眉	有介、介壽、介眉、甌香
	宋曹	彬臣、邠臣	射陵、蔬枰、耕海潛人
	冒襄	辟疆	巢民、樸巢、樸菴
	周亮工	元亮	櫟園、陶菴、減齋

士處

朱　耷　雪個　八大山人、個山、人屋、驢漢、書年、何
園

鄭　簠　汝器　谷口山人

笪重光　在莘　君宣、蟾光、江
上外史、鬱岡、
掃葉道人

王士禎　貽上　阮亭、繹堂、充齋　新城、漁陽

沈宸荃　貞蕤　湛園

姜宸英　西溟　六謙、香泉、葑　學士

陳奕禧子文　叟

查　昇　仲韋、漢中、聲山

楊賓　可師　大瓢、耕夫、小鐵

汪士鋐　文升　退谷

何焯潤千　義門先生（塾名）　文端（謚）

書家之稱．

王　澍　若霖　虛舟、竹雲、艮常山人、恭壽老人、二泉寓客

金　農　壽門　冬心　稽留山民、曲江外史、昔耶居士、龍梭仙客、百二硯田富翁、心出家盦粥飯僧、吉金、金二十六郎、之江釣師、老丁

張　照　得天　涇南、天瓶居士、天瓶齋、法華庵、南華山人

鄭　燮　克柔　板橋

謝道承　古梅

高鳳翰　西園　南阜老人、尚左

司冠
文敏

閣學

清

袁枚　子才　簡齋　生、丁巳殘人

劉墉　崇如　木菴、石菴、青原、香嚴、勗齋、日觀峰道人　諸城　相國　文清（諡）

梁同書　元顈　山舟、不翁、新吾長翁

梁國治　階平　瑤峯　文定（諡）、相國

梁巘　聞山　松齋

王文治　禹卿　夢樓　太守

姚鼐　姬傳　夢穀、惜抱先生

翁方綱　正三　覃溪、蘇齋

永瑆　鏡泉　少厂、卽齋　成親王　詒晉齋（書齋名）　惟清齋（書齋名）

鐵保　治亭　梅庵

錢澧　東注　南園

桂馥　未谷、雩門

朝代	姓	名	字	別號	地名	官名
清	錢	坫	獻之	蕭然山外史、十蘭		
	鄧	石如	頑伯	完白山人	懷寧	
	（原名琰避仁宗諱以字行）					
	黃	易	大易	笈遊山人、小松、秋盦		
	伊	秉綬	組似	墨卿	汀州	
	錢	泳	立羣	台僊、梅溪		
	張	問陶	仲冶	船山、蜀山老猿、老船、藥菴退守		
	阮	元	伯元	芸台、雲臺、雷塘盦主、頤性老人、揅經老人		太傅、文達（諡）
	陳	鴻壽	子恭	翼庵、曼生		
	張	廷濟	叔未	竹田、海岳庵門下弟子		
	李	宗瀚	公博	春湖、北溟		

書家之稱

包世臣　慎伯、慎齋　倦翁、倦遊閣外　安吳先生
史

姚元之　伯昂　薦青、竹葉亭主

郭尚先　元聞　蘭石、伯柳

林則徐　少穆　元撫、竢邨老人

蔣仁　山堂

董洵　企泉　小池、念巢

奚岡　純章　鐵生、蘿龕、鶴渚生、蒙泉外史、散木居士、錢塘布衣

陳豫鍾　浚儀　秋堂

趙之琛　次閑　獻父

錢松　叔蓋　耐青　西郭外史（晚號）

胡震　不恐　胡鼻山人

陳潮　東之

朝代	姓名	字	別號地名	官名
清	祁寯藻	淳甫、叔穎	春圃、觀齋（晚號）	文端（謚）
	吳熙載	廷颺、讓之	晚學居士、融齋	
	何紹基	子貞	東洲、猨（蝯）叟暖臂翁　道州	太史
	曾國藩	滌生、伯涵		文正（謚）
	曾國荃	沅浦		忠襄
	左宗棠	季高		文襄（謚）
	彭玉麟	雪琴		剛直
	吳雲	少甫	平齋、退樓、愉兩罍軒（以得齊侯罍二器為號）	
	楊沂孫	子與	詠春、濠叟、觀庭、濠居士	
	陳介祺	壽卿	簠齋、海濱病史、齊東陶父	

清

楊　峴　見山　季述、季仇、庸齋、薄翁、蒟叟、遲鴻殘叟、紫莨翁

張　裕釗　廉卿　濂亭

曾　紀澤　劼剛　　　惠敏

徐　三庚　辛穀　袖海、井罍、金罍道人、金蝵堂

趙　之謙　益甫、撝叔　悲盦、无悶、二金蝶堂

朱　次琦　子襄　稚圭　九江

翁　同龢　聲甫、叔平、笙甫　瓶生、瓶廬、瓶菴居士、瓶庵、韻齋、松禪老人　文恭（諡）

吳　大澂　清卿　愙齋、窬齋

張　之洞　孝達　香涛、香嚴、壺公、無競居士　文襄（諡）

朝代	姓名	字	別號	地名	官名
清	楊守敬	惺吾	鄰蘇老人		
	吳俊卿	昌碩、倉石	苦鐵、破荷 缶廬	安吉	
	程恭壽	容伯			
	葉子詵	東卿	筠清館主		
	汪熹孫（喜荀）	孟慈	且住庵主		
	王筠	貫山	菉友		
	陸庠	鳳石			
	徐潤	郙頌閣			
	吳嵩梁	蘭雪			
	王維珍	穎初	蓮西、蓮鶏、大井逸人		文端（謚）
	蔣祖達	霞舫			
	程祖慶	稚霞			
	劉心源	衡	寄觚室主		

端　方　匋齋　午橋

符　曾　子琴

沈　曾　植　子培　乙盦、寐叟

鄭　文　焯　叔問　大鶴山人

曾　熙　子緝　俟園、農髯

孫　詒　讓　仲容　籀膏

李　瑞　清　梅盦　清道人

康　有　爲　廣厦　祖貽（別名）、　南海

姓、天游化人

長素、更生、更

鄭　孝　胥　太夷　蘇盦、蘇戡、　　　　　　　　忠愍公

海藏樓主人

王　國　維　靜安、伯隅　觀堂、永觀　　　　　　　　恭敏

羅　振　玉　叔言、叔薀　雪堂、貞松老人

二八七

參考書目概錄

孝經援神契

說文解字、四體書勢、宣和書譜、

漢書、晉書、宋書、齊書、梁書、陳書、魏書、北齊書、周書、隋書、三國志、南史、北史、唐

書、五代史、宋史、金史、元史、明史、清史列傳、清稗類鈔、清朝野史、中國文化史、

古今書評、書品、書斷、述書賦、書譜、唐人書評、米芾書史篇、墨池編、書史會要、藝苑卮言

、藝舟雙楫、廣藝舟雙楫、書概、金石史、書林藻鑑、霋嶽樓筆談

、日本新舊書道全集、書之歷史、書道月報、